U0076180

一堂

永遠

不會

結束的課

平珩的國際共製「心」經驗

平珩 ———— 著

舞蹈既然是人類的母語，何來種族與國界？

/王文儀（台中歌劇院首任藝術總監、國立清華大學教授）

聯合國教科文組織下的國際戲劇協會（ITI），從一九八二年開始以「國際舞蹈日」讚頌舞蹈藝術的特殊價值；他們每年邀請一位舞蹈家致上獻詞（message），直至今日，約計四十篇的藝術禮讚，每次翻閱，似乎都提醒著我們，舞蹈是劇場藝術中真誠實踐的先驅，說不了謊的身體，先一步定義了舞蹈藝術的本質：心靈與情感的誠實映照。

這也是為什麼，舞蹈家追求肢體的自由與變化時，極少重複自己；而做為觀眾的我們，每次被引發的共鳴振幅，往往巨大深長且無力阻擋。

即便編舞家運用的是人類平等擁有的四肢與軀幹，每一個非凡而觸動人心的作品，依然有能力訴說出不同的故事與思想。從伊莎朵拉・鄧肯近百年前舞出紅色生命力時，舞蹈家就用行動進行示範：舞蹈作為世界共通語言，在人類跨越族群與國界的永恆平等信念上，舞蹈藝術早就實踐著了。

一九九三年的國際舞蹈日獻詞中，曾以作品《May B》風靡台灣與全球的法國編舞家瑪姬・瑪漢點出了舞蹈在精神上的神聖：「我一直相信『藝術』——尤其是舞蹈藝術——可以拉近不同國家人民間的距離、是溝通與相互了解的工具，而這個神聖的語言讓所有交流都變可能……我希望全世界

開始使用舞蹈跟孩子溝通，它讓心靈與身體靠近、是我們想再度開始互相關心時最急需的工具。」

獲獎無數的比利時 Rosas 舞團創辦人安娜·泰瑞莎·姬爾美可（Anne Teresa De Keersmaeker）

在二〇一一年說：「舞蹈讚頌人之所以為人的每一個部分……我們用盡所有的感官去表達快樂、悲傷……以及許多重要的人生時刻，身體記憶著所有可能的人類經驗……我視舞蹈為思考工具，它揭露我們看不見、說不出的事。舞蹈串聯人、天與地……它沒有起始、沒有終了。」[2]

1 1993 Maguy Marin:"I have always believed that Art, and in particular the art of Dance is a means of bringing the peoples of different nations closer, a means of communication, of mutual understanding, and that with this sacred language all exchange was possible.

I wish that the material needs we as thoughtless adults create for our children could be replaced by a need to communicate with the children of the world through dance, any form of dance, the one which so well brings hearts and bodies closer, the one we need so badly in order to start caring for one another again."

2 2011 Keersmaeker:"I think dance celebrates what makes us human. When we dance we use, in a very natural way, the mechanics of our body and all our senses to express joy, sadness, the things we care about. People have always danced to celebrate the crucial moments of life and our bodies carry the memory of all the possible human experiences. We can dance alone and we can dance together. We can share what makes us the same, what makes us different from each other. For me dancing is a way of thinking. Through dance we can embody the most abstract ideas and thus reveal what we cannot see, what we cannot name. Dance is a link between people, connecting heaven and earth. We carry the world in our bodies. I think that ultimately each dance is part of a larger whole, a dance that has no beginning, and no end."

兩年後，林懷民老師在巴黎拉維萊特劇院（la Villette）宣讀二○一三年如詩的文字：「《詩大序》把舞蹈的起源闡述得非常好：『情動於中，而形於言。言之不足，故嗟歎之。嗟歎之不足，故永歌之。永歌之不足，不知手之舞之，足之蹈之也。』……舞蹈的訊息望似模糊，卻充分表露一個人的心境，甚至族群的性格與特質……舞蹈只存在於那一剎那。如此易逝，如此珍貴，彷彿是生命的隱喻。在這個數位時代，動態的圖像成千上萬。個個炫目迷人。但它們無法取代舞蹈，因為圖像不會呼吸。」

舞蹈，是舞蹈家的母語；他們編舞，就是在訴說；而他們透過舞作所傳達的詩意，便是你我的悲喜。這樣的舞蹈世界觀，在平老師身上，也早已根深蒂固。

記得是上個世紀末，平老師給了我一個機會，要我去美國費城參加一個舞蹈座談；因為她臨時無法成行，我在電話上覺得責無旁貸應該要幫這個忙，但是心裡忐忑不安，怕砸了平老師以及台灣的招牌。我抓著電話筒，一直想要問出平老師的武功秘笈，她都是怎麼分析舞蹈的？編舞家都在想什麼。舞蹈空間是怎麼會進行這麼多國際拓展？費城的舞評都說了些什麼？

平老師一貫輕鬆的語氣拋出了一句話：「舞蹈就是每天的生活唄，我們做什麼，老外也一樣做什麼。」然後說得掛電話了，要去教課。我像看到向來溫煦的平老師，邊走邊回頭微笑著揮手，然後進入舞蹈系排練教室，歡喜地跟著舞者一起呼吸了。

而在多年後的今天，讀完這本書，我才發現，這些成就的累積，不是台灣舞蹈界的常態，而是平老師不知不覺中實踐了生活與舞蹈合一的信念——她就跟這些大師一樣，除非必要場合，嘴

5　4

上是不會一直闡述這些道理的，他們自然而然就將堅信的價值觀用行動展現出來，就是像在生活中煮開水、洗碗筷一樣不需要立定志向就能實踐，實踐著攜手全球一起跳舞，因為相信「舞蹈既然是人類共通的母語，何來種族與國界？」。

沒有大張旗鼓宣示，舞蹈空間就常常「用舞蹈來跟孩子溝通」，她讓孩子有機會真正從身體進入心裡，享受純真表達的美好；本書中所提到的日本東京鷹，就是延伸那肢體語言暢快淋漓的爽朗表現──孩子的淘氣與青年的肢體活力，兩者完美地結合著。

平老師頻繁的國際串聯，雖然在台灣少見，但原來也只是舞蹈人的正常表現：當視野習慣關注人類的整體需求時，國界或人種都不會是障礙，反而到處是攜手合作的開端。而書中所提舞蹈空間舞團與瑪芮娜的合作，就是一個走進我們「看不到、說不出」的深刻作品──雖然，平老師只是用她慣常的平靜娓娓道來。

是正視舞蹈藝術的時刻了。讀完這本書，我們會發現，沒有舞蹈空間，台灣的舞蹈風景會平淡無奇；而舞蹈空間過去三十年來的累積，也不是一項理所當然，而是平珩老師做為舞蹈人的自發性表現。如果我們問她，怎麼做了這麼多事情？也是跟舞者一樣的意志力造就而成的嗎？我相信，她應該還是會微笑聳肩、輕描淡寫一句：就很正常呀，很多事可以做。

三毛說：「作家，就是寫字的人。」而舞蹈空間，就是那個為舞蹈創造更多空間可能的人。

這不是一條理所當然的道路，
卻是一段動人的歷史

/ 耿一偉（衛武營國家藝術文化中心戲劇顧問）

經常有人問我關於策展的秘訣，我都說：「就是把偶然作成必然。」他們都以為我是在開玩笑。但相信大家讀完《一堂永遠不會結束的課》後，就會知道，這才是節目製作的王道。在偶然中能見到必然的能力，其實是一種審美判斷，也就是康德在《判斷力批判》中所提到的反思判斷力，是一種從特殊發現普遍的能力。

在國際共製蔚為風潮的今日，從文化部、國藝會、藝文場館到藝術節都投入鼓勵國際共製的行列。但是這本書告訴我們，平老師才是台灣最早推動國際共製的關鍵人物，而她手中的資源，就是皇冠小劇場與舞蹈空間舞團。不過，平老師有一個不一樣的地方，是她做國際共製，完全是以民間私人機構的角色在推動，這與國家機構有著充足資金、不計成本地為場館品牌或文化外交的目標努力不同。平老師推動國際共製，只有一個單純的動機，就是對舞蹈的愛。有了這份愛，會讓她願意拿出自己所有的時間與資源，投入推動國際間的舞蹈合作。

美國舞蹈學者潘妮洛普‧漢斯泰（Penelope Hanstein）認為藝術領導者，具有四種特質，首先

是寬廣的覺察力，能專注在當下，細心觀察世界。第二是轉換觀點，能夠突破既有框架來看問題。第三是發現新興的模式，嘗試在事情尚未明朗之前，捕捉全貌。第四是容忍含混，有時事態不明甚至充滿矛盾，也是必要的過程，要有抗壓力，願意跟問題相處。我們可以在這本書中，見到平老師如何展現這四種特質，感受到她是如何用她的微笑，心臟很大顆地面對國際共製的結構中，所不可避免的各種偶然、意外與變動。

在寫這篇文章的前一週，恰好平老師邀我去錄她的 podcast 節目《舞空 A》，她在節目中提到每次在舉辦「小亞細亞──亞洲小劇場網絡」期間，許多國外團隊都驚艷於皇冠小劇場旁邊的自助餐，即使台灣能提供的日支費是最少的，但平老師與她的團隊招呼這些藝術家的熱情，卻讓這些外國友人留下深刻記憶。支持國際共製的基礎，是一種好客。而好客是如此勞心勞力，無法用利益權衡的角度，去說服人們是否應該要好客，因為根本划不來。好客的人之所以好客，只因他們喜愛做這件事，好客本身就讓人感到開心。就跟跳舞一樣，腳傷就是勳章。

皇冠小劇場於一九八四年創立之後，成為台灣小劇場運動的重要基地，各種生猛的實驗演出，都在這裡獲得支持，讓演出時坐在這裡的一百對眼睛，得以閃閃發光，呼吸急促。一個藝文空間之所以偉大，不是因為空間很大，而是這裡的人心都很大。

即使皇冠小劇場不再，這些演出不再，也沒有統計數字可以證明，這些國際共製創造什麼票房還是產業，但最終卻有了平老師這本書，讓故事留了下來，串成一段動人的歷史。

結伴同遊

／茹國烈（二〇一〇至二〇一九香港西九文化區行政總監、現任香港藝術學院院長）

看平珩老師的新書，才發覺「小亞細亞」原來已經是二十多年前的事。看她娓娓道來，也勾起我的一些回憶。

「小亞細亞」其實是兩個活躍於亞洲的文化交流網絡，戲劇網絡與舞蹈網絡各辦了七年，兩個網絡交疊之處，就是都有平珩老師和我做為港台兩地的發起人。

一九九七年起，我們先開始了「小亞細亞戲劇網絡」。由三個城市發起，香港（藝術中心）、台北（皇冠劇場）和東京（小愛麗絲劇場）。其後陸續加入上海戲劇學院、北京青年藝術劇院和韓國釜山大學，參與的演出除了來自這些城市，也有來自深圳、大阪、名古屋、京都、雪梨和新加坡。

這是一個以場地為單位的網絡，我們在亞洲找不同城市的劇場做為伙伴，這些劇場抱有同樣的信念，首先最重要的就是「雙邊交流」，我們相信文化交流的本質是增加了解而非購買節目，所以每個場地每年需要向其他成員推薦及介紹要送出的節目，同時又須選擇要邀請的節目，透過討論過程，大家能夠認識彼此更多。

再者，我們也相信「小就是美」，小劇場演出因為較為輕便，而能巡迴不同城市，增進交流。

小劇場演出帶有的實驗性，更能看到那個城市表演的新創意和將來的領軍人物。

而「長期合作」更是我們秉持的態度，相信文化是一個水長流的過程，文化交流需要長期

而且定點去做，所以這個網絡在每個城市找一個劇場做為伙伴，維持長期的合作。

在這三個信念之下，我們訂立出一個交流指引，讓交流可以長期順暢地進行，不需每次逐項

再談，為節目策劃中爭取寶貴的時間和自由。小亞細亞戲劇網絡交流指引包含：不設藝術總監，

各城市每年互相推薦節目，自由選擇；每年訂於七月至九月演出，方便串聯演出；每項演出基本

巡演人員為八人，演出費各地一致；每城市逗留一星期，每城市至多演出四場，並可有一場教育

活動；而影響活動成敗最大的經費問題，則採平均分攤方式合作——當地食宿、交通、場地、宣

傳均由邀請方負責，國際和城際交通由演出方負責。

就憑這些信念、共識和一班很好的伙伴，「小亞細亞」成長得很快。從一九九七到二○○三

年，七年之內，成員由三個增加到六個城市，參與劇團共二十五個，來自十一個亞洲城市，共兩

百多演出。

到一九九九年，我又和平珩老師用另一種形式，發起「小亞細亞舞蹈網絡」，由四個城市發

起：香港、台北、東京、墨爾本。每年每個城市推薦一個二十分鐘左右的獨舞短篇，四段獨舞串

起來，就是約九十分鐘的一晚節目。這演出就在四個星期內，巡迴四個城市演出。現在回頭看來，

這也是一種跨城市的共製節目模式。

這個交流模式有趣的是，四位原本互不認識的舞者，需要在一起生活和演出共度四週，有些

舞者因此成為好友，也衍生出很多合作交流的可能性。有一年，四位舞者自發把四支舞連起來；更有一年，我們把四位舞者早一個星期聚在一起，四個人合作編出了一套新舞作。

這實在是一個很好玩的交流模式，也很受到歡迎，在二○○一年，首爾加入成為第五個城市。

那年我們有五位舞者，巡迴了六個城市（墨爾本、台北、香港、東京、大阪和首爾）。「小亞細亞舞蹈」的限制是不能無限擴大，五個城市，巡迴五個星期已經是極限，再擴大就變得太複雜，巡迴太長也令人疲累。它只能是「小就是美」。

既然這兩個交流模式是這麼成功，為什麼小亞細亞戲劇網絡和舞蹈網絡卻分別在二○○三和二○○五運作七年後完結了？

首先是資助疲勞，這兩個網絡能夠維持，是需要各成員在自己的城市找資金。大部分城市的藝術資助都是僧多粥少，大部分資助機構都傾向支持一些新的項目。「小亞細亞」連續舉辦五六年後，已有些城市找不到資助了。第二是人才疲勞，有些城市在五六年之後想停一停，把資源用來要做其他新的計畫，而且亦找不到適合的戲劇節目和推薦舞者。

香港和台北是兩個網絡的核心推手，在二○○三和二○○四年曾經嘗試一個新構思：《小亞細亞創作者會議》，聚集不同城市、不同界別的創作人，集中一段時間做工作坊，期望能催生一個亞洲共製的新作品，在首爾做了一次試演，然後因為種種原因，就沒有繼續了。

現在回想，「小亞細亞」沒有走得更長更遠，實在很可惜。九年來的經營，累積了不少經驗

和人脈網絡，實際推展了很多高質素的藝術交流，是一個很好的品牌。我有時幻想，如果有穩定持續的資金，或者得到官方的參與，「小亞細亞」或許可以變成一個常設的亞洲藝術交流平台，一直延續到今天。

但又想想，「小亞細亞」的本質是完全由民間操作，由各城市共同分擔資源、共同創想，如果改變成政府主導，或者轉由單一城市為主導者，整個事情的精神和面貌應該都會很不一樣。

跨地合作，其實是要天時地利人和的結合，時機不對，勉強不來。在小亞細亞網絡合作的一班朋友，到現在還不時聯絡，談起二十多年前曾經在「小亞細亞」文化交流的旗幟下，在亞洲各地結伴同遊，仍然興致勃勃，恍如昨天。

文化交流，就是結伴同遊，不是嗎？

好不容易放眼天下

一九八〇年赴美進修時，透過台灣友人介紹，在紐約大學藝術學院上課的第一天，便和同樣在該院讀電影的李安約見，兩人生分地在學院附近的印度餐館共進簡餐，當時沒聊太多，只記得暗自嘀咕這五元美金的飯錢真不便宜，接下來的三年就再也沒一塊兒去過任何餐廳吃飯了。

之後，每隔一陣子大夥聚會時，都會興致盎然地聽李安講故事：一下是他如何與室友、也是老朋友的王獻篪輪流下廚，光聽到菜名就足以讓大家口水直流；一會兒又聽他描述另一位原本個性極其溫和的亞洲室友，某天如何突然兇狠狠地拿刀與他們相向對峙；或者，他好不容易擁有了一台破車，沒想到因為車上一點零錢引起頑童覬覦被砸破車窗，只得沮喪地開著沒窗的車子去伊利諾州找老婆討秀秀，再帶著老婆特別準備的一大盒滷味邊吃邊開回紐約。每個故事從他嘴裡講出來的同時，都讓我們看到生動的畫面，也忍不住跟著他又悲又喜。[1]

為了李安電影所的畢業製作，我們卯足了勁大力幫忙，以全是研究生的超優班底在紐約街頭搶鏡頭。當時在念表演、現在是優劇場總監的劉若瑀還跨刀擔任女主角；就連久未出江湖、我們的二房東張致泉，也禁不住他一臉「無辜」的懇求，撩下去為他的影片配樂出馬演奏。那幾年，在這麼「平淡」的學習氛圍下，大多數人一畢業便想著啟程回家，唯獨李安說要留下來「進軍好

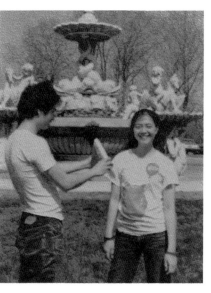

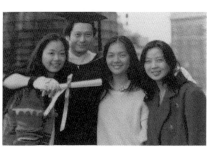

1 注意鏡頭的李安，拍照不忘打光

2 同在紐約大學研修的羅曼菲、李安、
平珩、劉若瑀（左起）

萊塢」！大家聽了莫不面面相覷，全想著他大概是瘋了，台灣人怎麼可能打進好萊塢?!美國只是汲取養分的所在，壓根兒沒人想過要留下來「爭名」！

當然，懷抱國際「大夢想」的李安，後續成就已是眾人皆知，而從未存有「奢望」的我，在回台工作至今近四十年間，也因緣際會走上與國際接軌之路。或許是因為表演藝術在台灣，至今仍是不夠具有市場規模經濟的文創手工藝品，柴米油鹽的繁瑣難免磨人志氣，但與國際間的合作與交手，的確讓我這種「沒膽識」的人，摸索出一條從未預見之途。

與「老外」交手，如同江湖武林高手對決，天下之大，需要做足準備，但也處處無法預料。當年或許是以「無招」應對，而今回看已然歸納出一些「絕招」，重點不在輸贏，而是拿捏分寸站穩立場，看到所得、忘記所失。雖然未能生出李安「大氣魄」的壯麗山河，在細水長流的披荊斬棘間，倒也遇見了一些特別的景致，篩出「長智慧」的樂趣。

什麼是國際共製？

台灣劇場主辦節目大多是以國外邀演與國內新製作為主。國外節目除要負擔演出費外，還需支付高額的旅運及團隊落地住宿等接待費用，所以一般都會邀演已完成的作品，在可見菜色中找出適合本地觀眾的口味。但近二十年來，國外機制健全的劇場，逐漸開放越來越多的「共同製作」，品味相近的劇場可以結伴「押寶」，一起投資大家看好的製作，經費規模擴大可提供更理想的製作條件，尋找更具突破性的藝術家合作，或是以更充裕時間來發展創新方向。

參與共製的劇院，共同擁有節目首輪演出權，確保這個新製節目的演出場次，而不是在首演一年半載後，才能排入其他劇場演出。新製節目被擔保的演出量越大，人事及製作成本自然降低，而且可保證是由首演最強卡司擔綱。當然分攤經費還是次要目的，搶先成為能識千里馬的「伯樂」，才是業界最讓人快意之事！

這種合作模式在出版界是常態，出版社通常可依通路的預估來訂定初版的印刷量，電影界先賣版權的行銷手法大家更不陌生，但表演藝術演出製作不具所謂市場機制，幾乎無法用票房來打平製作費用，一般邀演國際節目主要是為「開視野」而無法盈利，如果還要再多負擔一些共製成本，豈不注定「雪上加霜」？

為什麼要國際共製？

國際共製絕對不是有錢大爺就能呼風喚雨的，江湖上行走，總會先經過一番禮尚往來的「暖身」，掂過彼此斤兩後，才可能有進一步的合作。以國家兩廳院為例，國外節目來訪，看的不是劇場外觀有多華麗，而是從舞台技術人員裝台水準、節目承辦人對團隊起居接待等各項安排細節來感受，要什麼給什麼還不夠，「超前部署」才能顯現專業。在有「地利、人和」條件下，慢慢累積出來的「天時」才會發生。畢竟大家想要的是旗鼓相當、心照不宣的好伙伴，如果參與共製的劇場，無法提供相對水準的演出配合，委屈了大家看好的「寶貝」，那可就是罪過！所以這種共製的邀約，一定是要在相當程度的理解與信任基礎下才能產生。

近年，台灣參與國際共製的案例逐步增加，我們因此有機會經由共製而與世界知名劇場共列。像兩廳院二○一二年與法國卡菲舞團合作的《有機體》，由該團北非裔、街舞出身編舞家穆哈‧莫蘇奇（Mourad Merzouki）將五位台灣現代舞者和卡菲的街舞舞者編織成舞，搭配古又文的服裝設計，在沒有預期之下，巡演全球近百場，讓兩廳院到處插旗。

二○一三年兩廳院與新加坡濱海劇院共製梅田宏明的《形式暫留》、二○一四年應瑞士洛桑劇院之邀，與索恩河沙隆國家表演藝術空間（Espace des Arts scène National de Chalon sur

Saone）、日內瓦偶劇團（Puppet Theater Geneva）法國蒙貝利亞爾ＭＡ劇院（MA Scène Nationale-Montbéliard）共製戲偶大師楊輝的《牛仔褲》等案例，都宣示了兩廳院不是只會「買節目」，也有參與國際表演藝術大家庭的意願與實力，增加了兩廳院在國際的能見度。台灣的國家交響樂團在二○一五年，與歐洲的阿姆斯特丹皇家大會堂管弦樂團、皇家利物浦愛樂、美國的聖路易斯交響樂團及澳洲的塔斯馬尼亞交響樂團共同委託作曲家譚盾創作《狼圖騰》，也展現出參與全球樂壇的企圖心。

所以，國際共製費用雖會增加節目的負擔，但可以因此了解國際市場押寶的重點，也能拉近與世界的距離，並永遠在此作品上留下「分了一杯羹」的紀錄。況且主要製作劇場因為是首輪的「首演」，往往是出資最多的一方，其他共製單位相對分配比例較小，如果再將其視為行銷未來及下一次實質合作的「投資」，那ＣＰ值就更高了。

也許是不像大劇場要承擔沉重的資金分配與回收壓力，我個人所屬的小劇場及小團，在「國際共製」尚未普遍之時，早已不知不覺走上國際合作之路，而未抱太多期待地一路走來，竟也是收穫滿滿，藉由與不同文化背景的朋友相識到相交，誘發我持續在工作上充滿動能地精進，這其中有三個最重要的體悟：

一、知己知彼，相互學習

我們要交到好朋友，最不能有目的性的「功利」念頭，相識總要從了解身家開始，先互通學習背景、專長、興趣，是交手的基本，再慢慢發掘出進一步深入交談的主題。能開心聊天的對象，

就可能是「一呼即應」的合作伙伴。只是「麻吉」固然還不足以成就計畫，對手的做事方法、工作視野、圈內其他人的評價都是重要的觀察指標。如果你始終都是那位唯一的領頭羊，只有獨自一人瞻前顧後，勞心勞力終究不能長久，大夥合作能有時走前鋒、有時樂跟隨地相互競合，才會是「過癮」的旅程。

二、平起平坐，才能合作

合作的本質就像理想的婚姻，務必要能門當戶對，這不是指財力對比，而是處事文化的相當。不拘小節的人一定比較能夠欣賞和自己同樣不拘小節的朋友，「臭味相投」才能「平起平坐」，也唯有平起平坐論事，沒有過多的猜疑與算計，合作才不容易橫生枝節。

三、不是文化落差，各有所別而已

無論身處何處，即使同在亞洲，地緣之別造就的文化特色各有所長，有人凡事據理力爭，有人非常客氣，國際共製間最有趣之事，便是在這文化差異中探出分寸，有時不明說並不表示完全同意，即使言無不盡時都還可能會有弦外之音，認清各人各地的行事風格，對「症」下藥，才能讓事情圓滿。

從事藝術行政四十年間，憑藉以上這些小小心得，倒也發展出五種案例，每個個案合作期程短則四、五年，長則超過二十年，所幸這悠悠歲月並非不堪回首，反而因此拼出一個由時間、空間與知識共組的立體圖像，希望這畫面可以打動更多人了解廣交、深交「國際朋友」的重要。

一切從小亞細亞網絡交流開始

一九八四年底我成立皇冠舞蹈工作室及皇冠小劇場後，一九八六年便開始舉辦「皇冠迷你藝術節」[1]，首開不審查節目的先例，凡是「敢」來用小劇場的藝術家，我們就大開歡迎之門。不少國內「勇士」願意身先士卒，第一屆藝術節的節目除了台北藝術劇坊《特洛伊的女人》、李永萍主持的環墟劇場《家中無老鼠》、由黃承晃、馬汀尼、鍾明德、張照堂、黃建業、周逸昌、劉志華共組的當代劇場實驗室《尋找》[2]，以及當時還是國立藝術學院（現國立台北藝術大學）舞蹈系第一屆學生的《一二一創作呈現》，尚有由來自美國的瑞第・湯瑪斯（Randy Thomas）《抽象 '86》及彭錦耀的《相／貌》。美國與香港藝術家的加入，讓初試啼聲的藝術節一開始便以「國際」定調，為日後持續舉辦訂出標準，也展開了國際之旅的學習。

一九八九年第三屆藝術節中，香港裝置藝術家韓偉康、盒子樂團龔志成與彼得來的《重：重，力／史 II》是國際節目給我們第一個大震撼，這個「茫望劇場徘徊在超能空間內把理性及絕望也接上關係」的演出，將小劇場切分為三個區域，一區是黑色、一區是白色，舞台中央區以半透明的塑膠簾圈住身處其中的表演者。分坐在黑白區的觀眾隔著塑膠簾看表演，還可隱約看見坐在對面的觀眾。

皇冠迷你藝術節

1986年12月——1987年2月

皇冠迷你藝術節
舞蹈・電影・戲劇・畫展

■畫展
12月5日~17日　羅頴珊油畫畫展
　　　　　　　　～鄉野夢～
12月20日~76年1月4日　古中國民俗文物展
　　　　　　　　～千年前融入生活～

■電影
短片／台北／87

◆戲劇◆

表演方法
當代台北劇場實驗室
首度演出

前衛記劇場黃承晃主持，結合黃建業、馬汀尼、鄭桂
堂、鍾明德、周逸昌與劉志華等人指導的新劇團，首次向
觀眾呈現訓練成果。

時間：1987年2月14日（週六）晚上7:30
　　　2月15日（週日）

特洛伊的女人
Don Gilleland 導演
台北藝術劇坊演出

透射千古的傳奇，藉由現代劇場的詮釋，追尋人類的
內在情感與心靈衝突。

時間：1987年2月21日（週六）晚上7:30
　　　2月22日（週日）下午3:00 晚上7:30

環墟劇場
李永萍編導，
劇名未定，敬請期待

由一群台大學生所組成的校園劇團，在台大花城劇場。
新象小劇場的演出均受好評，從關懷社會個人生的基點出
發，以誠摯的心來闡述他們的戲劇理想，是值得您試目以
待的新戲。

時間：1987年2月28日（週六）晚上7:30
　　　3月1日（週日）下午3:00 晚上7:30

◆舞蹈◆

抽象 '86
ABSTRACTIONS '86
施安第・邁爾斯舞蹈創作展

從深富創意與藝術感的舞蹈出發，發表國內少見的浪漫派風格的作品，是結約
名編舞家滿喬喬系今年度的力作，也是皇冠舞蹈工作室冬季的成果展示。

時間：1986年12月20日（週六）晚上7:30
　　　12月21日（週日）

相／貌
SWORDFISHTROMBONE/
GOLDBERG VARIATIONS
彭錦耀編排・演出 Sunny Pang、Efir Au 和 Norman Fung

貌變而相變／貌變而相不變／相貌俱變／相變而貌變／相貌俱不變／相貌俱變
由未變／相變而貌不變／……香港城市當代舞蹈編舞創設彭錦耀86年最新代表作品。

時間：1986年12月27日（週六）12月28日（週日）晚上7:30

121創作呈現 Dance Concert
國立藝術學院舞蹈系，演出。

國內新一代最優秀的舞壇菁英，運用肢體與音樂開拓想像的空間，是豐富又有
趣的嘗試。

時間：1987年1月21日（週三）下午3:00、晚上7:30

發展中的劇場

尋找——
當代台北劇場實驗室

「尋找——」是「當代台北劇場實驗室」正在發展的一個作品。
「尋找」計劃呢？「當代」、「台北」、「劇場」、「實驗室」本來
就會這些複雜的個人，難可以建童「現在」後彙累廓做尋找我們的
劇場觀念，換句設述，走一九八七年的今天，我們要面對我們的
劇場藝術。我們的個別「什麼是當代？」「什麼是合北？」什麼是
劇場？」這些基本的問題著手。透過形態組和別名點怯絡。我們需
要一個可以驗證、試的時間，和內實試的地方、於是，我們然今年一月五
日成立了「當代台北劇場實驗室」。

實驗劇期望提供與時間、不打攻取、因此，我們準細驗看這一九八
七年度工作找一一。二月了旨、十五日我們借施場管裡，並不是準備
演出什麼一個實現給予念記的外表，而是，我們的重要誠之也正
主是正個其我們正在做什麼的種種示系的世代尋找本身代代的個人！

召集人─黃承晃
工作群─黃建業・馬汀尼・鍾明德・張興堂
周逸昌・劉志華

時間：1987年2月14日（週六）2月15日（週日）
　　　晚上7時30分

特洛伊的女人
TROJAN WOMEN
導演：紀蔚然
Directed by: Don Gilleland
演出：台北藝術劇坊
Performed by TAIPEI ART
THEATRE
1987年2月21日晚上7:30
2月22日下午3:00
晚上7:30

家中無老鼠

老鼠的出現，往往使居住的人反
省：是不是居住的空間發生問題
了？
經濟地經終使得有他人對它大驚失
色，有他人突之形象，解決之道，
唯有擁他們悅近。

環墟劇場演出
李永萍 編導
1987年2月28日（週六）晚上7時10分

當時黑色區塊以劇場常見的黑色地膠鋪設，裝置容易不成問題，卻沒想到預計要用海邊白砂來佈置的白區竟會是「天價」，於是韓偉康轉而想到以白色洗衣粉來替代。在大家都是「不怕事」的年輕力盛之際，也秉持全力支持藝術家的信念下，我對於使用洗衣粉的決定絲毫未覺不妥。

舞台中區，除有現場音樂演出的設備外，韓偉康也在附近公園回收不少資源垃圾來裝置舞台。廢棄的摩托車、看不出原型的物件一一被擺進舞台中央區，最後在演出時，還擺上一塊一米立方的大冰塊。在舞台燈光照射下的冰塊，搭配黑白兩區的世界，整體設計真是讓人「開眼界」。

誰知，在最後一場演出時，行為藝術家李銘盛看著看著便「不爽」起來，認為結構式即興的音樂，沉悶到「激」起他搞破壞的衝動，於是他衝向舞台，用力扯掉塑膠簾，再搬起地上的摩托車對著冰塊用力砸了幾次，碎裂的冰塊與突然變「清明」的視覺，的確給後半場演出加注相當力道，但這個「毀滅」之舉破壞了為冰塊融化所準備的吸水裝置，一時之間水散四處，黑區無妨，白區便可慘了，大堆洗衣粉泡水之後成為災難，前後足足花了半年時間，才把粉漬完全處理乾淨。

一九九一年香港沙磚上劇團在第六屆迷你藝術節演出的《酷戰紀事——香港版II》，又是另一個震撼。在演出中，他們用紙箱將舞台區隔成三個區塊，觀眾得在演出進行中協助搬移層層紙箱，讓舞台區位逐漸擴大，最後灑水並用噴槍製造出水火同榮的幻象，瑰麗視覺再次開了大家眼界，也激起當時台灣小劇場創作者們對劇場使用的「膽識」。[3]

皇冠迷你藝術節

印刷品

香港沙磚上劇團
SAND AND BRICKS

『酷戰紀事——香港版二』
DISASTERS OF WAR
鄺為立 編導

暴動；難民潮；街頭槍戰；
新機場風暴；中英聯合聲明；
國商銀行擠兌………
我們沒有經歷過戰爭，
廿年來，
卻一直活在文明戰爭的夢魘中。

日期◉1991年12月27日～29日
（週五～週日）
時間◉7：30～9：30
◉250元

舉辦藝術節的這些年，不單單能與有趣的節目相遇，節目背後的推手更是讓交流可以持續的重要因素。沙磚上那次演出是由茹國烈擔任舞台監督，也是我第一次遇見他。他隨和地在有限經費下，接受環墟劇場落地接待，睡了一週的長板凳也不以為忤。隨後他進入香港藝術中心工作，並從節目組一路攀升到總監職位，接著在政府文化部門工作，最後還在香港超大型的西九文化區擔任行政總監達十年之久，成為影響香港表演藝術發展的核心。他持續與台灣維持相當程度的交流，是了解香港藝文發展狀況的最佳窗口，也是我每次赴港一定要拜的碼頭與討教最新藝文景點的導遊。

一九九七年透過茹國烈介紹，東京小愛麗絲劇場負責人丹羽文夫在年初造訪台北，簡單地看過了皇冠小劇場設施後，我們一拍即合，共同發起建立「亞洲小劇場戲劇網絡」。我們三人對「小亞細亞97」的概念與製作方向頗為接近，很快便訂出交流模式，預計在香港、台北與東京間，互派劇團演出，順道安排演講及座談推廣，就這樣看似遊戲般地一次見面就談成了這項「國際計畫」。

我事前對於東京小愛麗絲劇場其實並無所悉，既是老朋友茹國烈推薦，我便絕對認可。更何況「臨界點劇象錄」以及小劇場老兵黎煥雄，之前均曾應邀參與過「小愛麗絲劇場節」，在國內外好朋友背書之下，我自然沒有任何疑慮。

合作概念一旦確立，接下來面臨的課題便是如何選擇節目。香港早已認定想安排「莎士比亞的妹妹們的劇團」，我一向就頗為欣賞他們，所以沒有懸念，台北代表團隊就決定是「莎妹」了。

雖然已有兩票支持，要得到第三票的認同，還是需要一些琢磨。丹羽先生只憑錄影帶對於要首肯「莎妹」語帶保留，我與丹羽不熟，所以說服工作就得交給中間人茹國烈。為了確保香港的演出，茹國烈自是使出全力，最後才終於相互認同彼此的選擇。4

事後證明我們的推薦令丹羽十分滿意，丹羽還立即邀約「莎妹」下一年接著再去。至於香港及東京團隊，我相信他們也會推薦最適當的代表，哪怕萬一不夠理想，都可以於事後溝通，作為下年度檢討改進的依據。

那年，我們看了日本所推薦的「榴華殿」演出後，才了解到彼此對小劇場的想法是有些差距的。在台灣與香港，小劇場就是小，代表某種「貧窮」的意思。而日本劇團在製作、演出與設計的精緻程度，簡直就是大劇場的規模。他們在經費同樣不充裕的情況下，小劇場極為專業的表現，又令我們大開眼界，也不得不欽佩。另一方面也因為這種製作觀念上的差距，推薦的節目在日後一直是彼此間最不易達成共識的事。

國際交流最麻煩的部分當屬經費了，當時面對三月才能敲定節目、六月左右才能得知政府補助結果、八月就要開始行動的案子，如果稍有閃失，便會成為「國際級」笑話，我們三方因此同意訂定預算上限，討論出即使補助未達預期時，也可量力而為的接待條件。如此一來，大家便可依自家預算能力放膽去安排，無論安排幾檔，預算都是可以清楚估算出來。

首次的「小亞細亞」演出，的確在台北皇冠小劇場造成轟動，但是節目的叫座，卻遠不如對我們自己的震撼來得令人興奮，發現透過不同城市的文化性格，居然可在劇場演出中找到如此多元的方向，從演出主題到整體設計，大家竟都有極為不同的著力點，由黎煥雄、江世芳、鴻鴻集智訂出的講座與座談命題，也讓各地製作人、導演、演員與觀眾產生內容豐富的對話。

一九九八年的小亞細亞，從前一年的三個節目，一舉擴增到有七個節目在台北、香港、東京，以及新加入的北京發表，小劇場間的網絡一下就增溫了，還有新加坡、首爾、釜山、墨爾本的劇場摩拳擦掌地等著加入，十月份整體活動一結束，大家便迫不及待地在十一月聚集香港，開起「小亞細亞 99」的會議。5

這場製作人會議，讓大家有更多深度討論。我們彼此介紹了各自城市的小劇場戲劇形貌，交換對節目選擇、交流規模、累積論述文字等等不同事物的意見與看法，在各種可能性中定出主軸。

大家也「憂國憂民」地討論起「小亞細亞」到底該有多大？未來萬一擴及南亞、中亞而引發多國語言及文字問題該如何處理？

即便交流如此熱絡，還是有好多細節需要持續磨合。丹羽在第二年「戲劇網絡」推薦名古屋「少年王者館」，茹國烈實地觀賞過他們的代表作品《劇終》後，便頗為擔心起來，因為這是一個從頭說到尾的戲。一般小劇場因為空間距離有限，很難打字幕，全文本的戲如何能在沒有字幕的狀況下欣賞？他一邊擔心，一邊同時取得劇本著手翻譯，希望在更了解劇本後再與丹羽溝通。所幸看到中

文翻譯，他「釋懷」了！全劇詩化及雙關語的文字手法，好像沒有懂不懂的問題。這是一個「藉夢為名打破現實框架之時，找到逃脫的出口……藉無意的語誤或有意的玩笑，不斷自既設的戲劇情境逃脫」。[3] 直白來說，文字的複雜層次，已不是當下觀看時能立即體會的，所以話很多就很多唄，我和茹國烈於是決定提供中文劇本，讓觀眾可以在演前閱讀，或是演後再好好參詳。

《劇終》的演出最讓人印象深刻的是舞台設計，劇場被布置成一個家庭式小廚房，流理台面上隨著演出不斷神秘出現各種物件，杯子、西瓜皮、柳橙，甚至熱騰騰的火炭，讓人目不暇給。背景的拉門和窗戶，製造出樓上樓下戶外室內的假象。最驚人的一幕是在演出結束時，台前放下一片大布幕，播放如電影結束時的工作人員表，就在這短短三分鐘之後，大布一收，剛才擁擠的房間已經完全不見了。就連我如此熟悉自己的小劇場，也不知道日本人是如何能在這麼短時間內靜悄悄地淨空，這個劇說了多少話已不是重點，光看這魔幻場景效果就太值得、也太讓人佩服了。[6]

北京中國青年藝術劇院首次來台演出的《綠房子》也堪稱一絕，成為大家討論不斷的話題。他們演員演戲時，多半看著前面似乎很遠的地方，彷彿這是一個偌大的舞台，在小劇場觀眾幾乎是以近距離直接感受到演員呼吸的常態中，實在顯得有些古怪。結果經由演後座談大家才明白，原來北京所謂小劇場，是指四百人左右的劇場，不像日本、香港、台灣所熟悉的百人左右「小」劇場，他們演員演出投射方式自然和我們其他地區有別。

4　莎士比亞的妹妹們在韓國演出《666 著魔》

5　一九九八年小亞細亞戲劇網絡一下便增溫的行程

6　少年王者館演出的《劇終》

「戲劇網絡」交流雖然令人興奮，但我也注意到各城市代表團隊，因為同時出發交流，彼此之間反而「王不見王」，好像缺少了重要的核心，所以當一九九九年「光之片刻表演會社」提出跨國跨界演出《差異·共振 #2》[7]，我便給予熱烈的支持。日本導演松島誠，搭配香港音樂創作者龔志成、舞台設計黃志輝，與台北演員劉守曜共同合作，探討對記憶的懷想與遠眺。三地藝術家的思路與表現方式各異其趣，作品陸續在台北、香港及新加入的釜山發表期間一直不斷微調，大家都覺得還可以更……一些，在這種「不做死」的狀態中，維持了「有機」互動。

而「小亞細亞戲劇網絡」交流的最高潮是在二○○一年，大阪的「銀幕遊學」和「莎妹」共同合作《給下一輪太平盛世的備忘錄》[8]，從台北出發，到東京、釜山、香港最後演到上海，作品也是一路調整，直到最後一站才做出雙方最滿意的版本。由此可見，共製不僅要「天時、地利、人和」，還需要時間與空間的催化，不能大火快炒，慢慢用心煲湯，食材味道才能融合。

為了增加跨國藝術家的交流，我在「小亞細亞 99」會議中提案另啟一個「舞蹈網絡」，由每個城市的代表編舞家擔任獨舞者，共組節目巡演。如果是四個城市合成，那四位編舞家就一起旅行一個月，每週造訪一個城市，互相給課、一起進劇場裝台準備到演出，彼此的交情肯定會有所不同的。

我的「舞蹈網絡」提案，首先獲得好麻吉茹國烈支持，接著我拉攏日本舞蹈策展人永利真弓進來，茹也介紹了來自澳洲、通日語的蘿絲瑪莉·漢得（Rosemary Hinde），四人也是很快達成共識，決定每年每地推派一位編舞家參加，策展人輪流擔任領隊，由領隊決定節目順序，並負責邀請及負擔舞台監督和燈光設計費用。輪職擔任領隊那年，經費負擔比較重，但之後就可輕鬆享受幾年，如此一來，大家是在公平角度上合作，堪稱是個極為平權的「交易」。

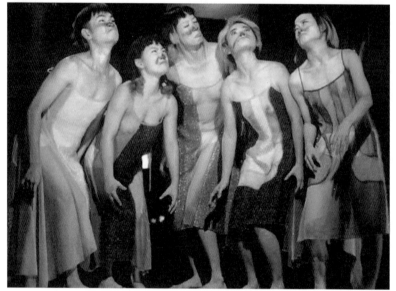

但這種隨旅行時間加溫藝術家的計畫，在第一年就看到問題了，來自台北、東京、澳洲的編舞家都是女性，香港代表則是唯一的男性，女生們嘰嘰喳喳很快打成一片，男生變成落單，所以接下來幾年，我們選角時還要注意到藝術家的性別平等。

除了這件小事，編舞家們其實個個都很熱情，尤其旅行到了地主國，總會絞盡腦汁扮演地陪，第一站安排了令人印象深刻的好吃好玩，第二站就要輸人不輸陣。可是文化背景不同，彼此相處還是會有些距離，像來自韓國的藝術家通常很害羞，不太敢和大家說話，比較會和日本藝術家同行，直到網絡的第五年，才因為輕鬆又會搞笑的男性編舞家丁永斗加入，「無國界」才算真正開啟。

那一年，參與的五位編舞家還特別在台北多待一個星期，共同創作《舞雙譜》[9]，每位編舞家都為他人創作，模糊並融合了彼此的特色，作品的確好看極了，也打破了幾年來都是獨舞的呈現方式。特別令我驚喜的是，我對每個段落是屬於哪一位編舞家的猜測竟然全數槓龜，足見他們是真正地水乳交融了。香港舞蹈聯盟出版的舞蹈手札中，劉建華提到這支舞更是提供獨舞時想像不到的「多變」特質。[4]

在那時電腦網路交流才剛起步發展的年代，茹國烈曾想到在公共網絡上丟幾個問題製造互動，加強彼此的認識。無奈製作人之間還願意回應，藝術家們竟都相應不理，立意雖佳，但在環境尚未成熟時只得作罷。若是在今日這個 FB、Line 或 IG 的時代，肯定不會是個問題，組織越洋群組該有多麼容易啊。

從一九九七至二〇〇三年間，「小亞細亞戲劇網絡」的據點以城市為單位，從台北、東京、香港擴散至北京、釜山與上海，倘若以劇團所在地的城市來看，則更擴及名古屋、大阪、新加坡、深圳、京都，甚至澳洲，總計有二十五個團隊參與；「舞蹈網絡」則有二十九位來自台北、香港、東京、雪梨、墨爾本及新加坡的編舞家參與，學者于善祿將此稱為「網絡結晶」（crystallization）效應，並認為「這對嫻習於歐美戲劇的台灣創作者與觀眾而言，應該可以填補長久以來的文化偏食症」。[5]

整個計畫的分布與連線，看起來是隨著事情發生與實際需要步步落實，工作伙伴是自然增加，每位製作人都扮演了中介角色，與國內外各個單位溝通與整合。每次計畫都只憑藉兩、三次會面搞定，實際花費時間不多，但國際交流所依賴的就是這樣前前後後多年累積與觀察，合約只能訂出表面規範，更重要的是依靠大家的信譽與信念。或許這是小劇場性格使然，處理事物手段要簡單，對未來永遠保有可能性。

「小亞細亞」的經驗像是「暖身」，為國際交流合作的基本態度奠下基礎，也讓我對未來廣度與深度更高的國際交流「定心」。[10][11]

5　于善祿，〈真是強弩之末？走過兩個世紀之間——記小亞細亞戲劇／舞蹈網絡〉，表演藝術年鑑，二〇〇三年七月。

9　參加二〇〇四首爾國際舞蹈節的《舞雙譜》
（參與者右頁由上至下：日本 Ikeda Motoko、台灣廖�천君、韓國丁永光、澳洲 Natalie Cursio、香港楊春江）

10　小亞細亞舞蹈策展人在網絡結束十年的二〇一六年，相約在瀨戶內海藝術節
（左起香港茹國列、澳洲蘿絲瑪莉、日本氷利真弓及台灣平珩）

11　即使相約出遊，也不忘相互合作，由茹國烈介紹大家參觀來自台灣林舜龍（左三）在小豆島海邊的作品

CHAPTER

01

長長久久，演化再生——當舞蹈空間遇上瑪芮娜

DANCE
FORUM TAIPEI

舞蹈空間舞團

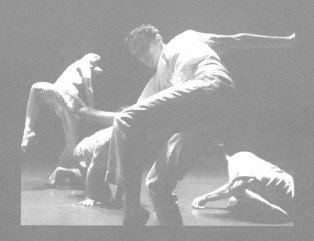

MARINA
MASCARELL

瑪芮娜 ・ 麥斯卡利

一眼相中她

二○○六年，經由台北國際藝術村引介，結識初次來台駐村的法國編舞家克里斯汀・赫佐（Christian Rizzo），他是當時台灣幾乎沒有接觸過的「全才」編舞家，創作跨足舞蹈、設計及音樂，做展覽，也和流行服裝品牌合作。他之前常待泰國，一到台灣便打開雙臂熱情擁抱，一個月之後，便認定這裡是「他的」台灣，我便順勢規劃出未來的合作路徑。

二○○七年，先邀請他在國立台北藝術大學舞蹈學院舉辦的夏令營開設編舞課程，我也支持舞蹈空間全體團員前往進修，經過這長達三週「面試」，舞者素質足以讓他放心，便將預計在二○○八年發表的新作排練期由六週縮短為四週。

《How to say "Here"》正式彩排的第一天，他便嚴肅地告誡大家：「舞者會跳舞一點都不稀奇，能夠把走路走好才厲害。」果然在這支六十分鐘作品中，前四十分鐘都在走路。以長木棍、影像、音樂塑造出奇幻且抽象的視覺。開演前半小時，觀眾一走進劇場，便看見有一位身著保全制服的人背坐在舞台上，這是他對台北的第一個印象，也是對這名舞者的另一個「下馬威」——如何在沒有動作的時刻，還能以背部來說話。[1]

這個由國家兩廳院主辦的節目，透過赫佐的熱情牽線，在半年後至巴黎安互湖劇院的數位藝術節及赫佐駐館的里耳歌劇院巡演。法國的舞評還提到，那是赫佐截至當時最有「舞蹈性」的作品。[2]

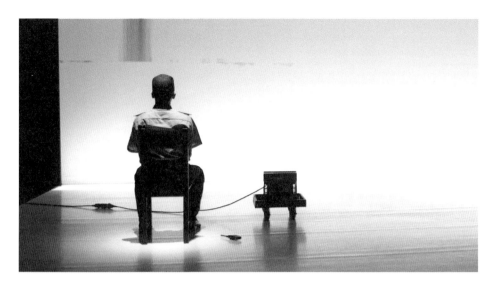

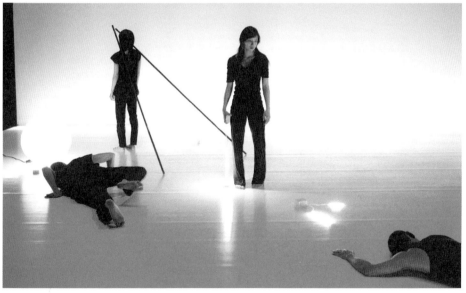

1 《How to say "Here"》開場的保全身影（複氧國際攝影）

2 《How to say "Here"》以長棍燈光加強視覺效果（複氧國際攝影）

經過首演後半年沉澱，赫佐對於舞者們在法國的進步雖有嘉許，但在最後還是語重心長地跟我提到：「舞蹈空間的舞者要登上國際舞台，還有很長的一段路要走！」這句話有點重，但我心裡完全能夠接受，畢竟國際編舞家需要的是有獨立表達能力的舞者，而不是聽話、或是只講求技巧的舞者，尤其在處理抽象作品時，如何在冷靜理性線條中，還可找到自己詮釋的空間，正是台灣舞者需要再多努力的功課。於是，我在心中默許，接下來我要盡可能地與國際編舞家合作，讓來自國外專業及多元的創作方式，為舞團找到一個更全面的發展。[3]

二○一○年，我請舞團的歐洲經紀人羅勃先生（Robert van den Bos）協助，推薦合適來台創作的編舞家，在四位人選中，我和時任排練指導的陳凱怡一眼便相中瑪芮娜‧麥斯卡利（Marina Mascarell）。這位定居在荷蘭的西班牙編舞家作品舞蹈性很強，整體設計也頗具巧思，舞台上不陳設具象的門，只經由簡單燈光變換就製造出房間開關門與進出意象，著實令我們有如獲至寶之感，加上又是舞團已好陣子沒碰過的女性編舞家，實在是最上上之選。[4]

羅勃並不認識瑪芮娜本人，只是欣賞她的作品，認為是舞團長期浸淫在「東風」系列後可能改變的方向，正巧那年八月我要去倫敦開會，而瑪芮娜也在同時間隨荷蘭舞蹈劇場（NDT）到倫敦演出，這無巧不巧的緣分適時為合作加溫，我們便趁機面談，一起開創了往後十年五個作品的合作關係，台灣也成為能夠看到她最多作品發表的所在。她的每部作品都為舞團注入不同的「大補帖」，步步實現我在舞蹈空間二十週年之際所許下，要讓舞團走得「更高、更遠、更新、更強」的願望。[6]

6 平珩，〈更高、更遠、更新、更強?!〉，《長鏡頭》節目冊。

3　演出時操控音樂及燈光的赫佐（複氧國際攝影）

4　瑪芮娜於科索劇院（賈爾男攝影）

情定《橄欖樹》

我和瑪芮娜第一次見面喝咖啡時，她便提出一個腳本，從在度假時所遇見的一位老婦聯想，依老婦的人生將舞蹈分為六個段落——坦吉爾斯、妹妹貝拉、大學生涯、戰爭期間、直到現在與那首歌。瑪芮娜以腳本取代了前次赫佐般的工作坊鋪陳，依時序發展的故事讓舞者快速進入了五位角色的背景，對動作動機也有了立體化的理解。[5]

在《橄欖樹》演出節目單上，瑪芮娜用波赫士詩作〈Instants〉[7] 進一步說明創機，並對照出故事結構，但最初為舞作所撰寫的旁白，實際演出時已從一千六百多字縮減為兩百八十五字。這種不自我沉溺、對創作的「精鍊」功夫，是我在最初便對瑪芮娜印象極深刻之處，在往後合作中，我也不斷見識到她十分高段的只說重點、絕不戀棧的自我克制能力。

當時三十歲的瑪芮娜，對於角色服裝顏色及款式、舞台燈光區位對比、道具出現時間點等製作種種細節要求已是十分精準，劇組也都還可以應付，最難配合之處則是她想要搭配作品的旁白錄音。她希望是由一位七、八十歲老婦人來擔任，台灣劇場女性老演員並不多見，在有限的時間內，我只得情商父親好友、洪建全基金會董事長簡靜慧女士來協助。簡董其實年紀未達，所幸這唯一人選，以帶著「歲月」的聲音讓瑪芮娜欣然放行。

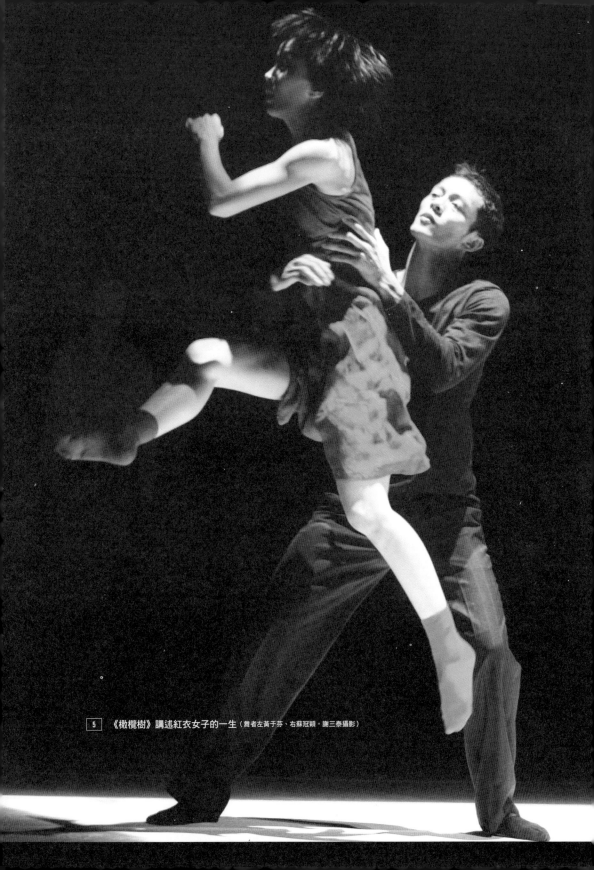

5 　《橄欖樹》講述紅衣女子的一生（舞者左黃于芬、右蘇冠穎，謝三泰攝影）

再來要挑戰的是為最後段落〈那首歌〉選配歌曲，瑪芮娜希望是一首有「滄桑感」的老歌，

我不想落入流行音樂老歌範圍太廣太難挑選的麻煩，便毫不猶豫地建議使用自己非常喜歡的卑

南歌謠〈我的伙伴在那裡〉（Isowalai kararaipan），讓觀眾不用聽明語意，直接感受音樂與畫面。

這首讓簡老師著實花了一番苦心準備除了說，還要唱的旁白。第一次在排練場播放時，舞者們

因為覺得「意外」都笑了出來，瑪芮娜雖然有些遲疑，但還是相信了我的選擇，畢竟台灣原住

民古調可以傳唱多年，一定有其雋永之處。這支作品之後在韓國及法國巡演時，也都完全沒有

任何違和感，受到不少好評。[6]

7

如果我可以再活一次

如果我可以再活一次，

我會試著去犯多點錯，

我不必太完美，那我就可以輕鬆多了。

我會比現在更完滿，事實上，

我會少做些太正經的事，

我會沒那麼健康，

我會多去冒險，我會多去旅行，

我會多看點夕陽，

我會多爬山，

我會多在河裡游泳，

我會多去些我沒去過的地方，

我會多吃點冰淇淋，少吃點豆子，

我會多點真正的煩惱，

少點無中生有的困擾。

我是那種每分鐘都緊密安排過生活的人，

我當然也有過開心的時候，

但如果時光能倒回，我只想擁有美好的片刻。

如果你還不知道生命的組成，只是片刻，

現在就把握它吧。

我是那種走到哪都會帶著溫度計、熱水瓶、

雨傘、降落傘的人，

如果我可以再活一次，我會試著從初春到秋末

都光腳走路。

我也會多陪孩子玩一玩，

如果我能再擁有一個完整的生命。

但我現在八十五歲了，而且我知道我已經

快要走了。

左起《橄欖樹》扮演小妹的駱宜蔚、大姐黃于芬及二姐汪秀珊（謝三泰攝影）

舞蹈空間 2010秋季演出

一生直落眼前 一幕形影相隨

LONG
TAKE
長鏡頭

不眨眼的抒情魅力 即刻上眼

21 October

7:00 pm 中央警察大學中正堂

桃園—免費入場
請洽03-327-3474黃先生

29 October

7:30 pm 桃園縣政府文化局演藝廳

桃園—免費索票入場
請洽桃園縣政府文化局桃園館演藝廳 03-332-2592
舞蹈空間舞蹈團 02-2716-8866 轉115~118

4—5 November

7:45 pm 台北新舞臺

台北 100 · 200 · 300
兩廳院售票系統 www.artsticket.com.tw 02-3393-9888
或洽全國7-11「i-bon」及萊爾富便利商店購票

《橄欖樹》

● **世界首演** |
2010 年 10 月 21 日中央警察大學

● **亞洲巡演** |
2013 年 10 月 10 日首爾表演藝術市
集，首爾世宗文化會館

● **歐洲巡演** |
2012 年法國香檳區「前進新東方藝
術節」巡演／3 月 15 — 16 日勒泰勒
Rethel Louis Jouvet 劇院／3 月 20
日特魯瓦 Troys Madeleine 劇院／3
月 22 日巴黎 Dansoir-Karine Saporta
圓形劇場／2014 年 5 月 3 日，「今
日台灣」系列，德勒斯登歐洲藝術
之 家 HELLERAU — European Centre
for the Arts Dresden

* 長鏡頭主視覺設計／賴佳韋

長長久久，演化再生——當舞蹈空間遇上瑪芮娜

以《時境》打天下

《橄欖樹》演出後，瑪芮娜被位於海牙的科索劇院簽下十年駐館之約，科索劇院是荷蘭最大的舞蹈製作劇院，每兩年舉辦一屆 CaDance 舞蹈節，由劇院分派主辦節目製作人，為創作者量身打造製作團隊，並提供排練場地及試演機會，全力支持每一個新節目。節目首演時，還會邀請三、四十位歐亞各地策展人前來觀賞，運用各種人脈及管道安排更多發表機會。在這十年的約期間，可清楚看出科索劇院對瑪芮娜一步步的觀察與培養，但她不會只坐享資源，相對也主動協助劇院，所以便引介舞蹈空間成為科索劇院的共製單位，並挑選了舞團舞者蘇冠穎和黃于芬在二○一二年底去海牙發展新作《時境》，開啟我們與科索國際共製的「處女航」，出錢出力成為製作的一員。

老實說，一開始聽到這個作品題目，我是有點意外，以「時間」為主題好像很抽象，有那麼多面向可以談嗎？正式排練前兩個月，瑪芮娜興奮地提起，她正在試用扁豆來當道具，想以扁豆的變化來表現「時間」，當下我更一頭霧水，看不到的「時間」成為看得見的扁豆？何況這道具會很不好控制吧？我先把問題留在心裡，靜靜地觀察著這趟由編舞家、音樂家、設計者與舞者交會、並行又各有途徑的一次旅程。⑧

開排前，瑪芮娜已花了七個月，多方蒐集與「時間」相關的各種素材，從時間的哲學意義，到文學中對時間的看法，以及歷史事件、日常生活中時間的影響等，再將素材整理成即興與舞蹈主

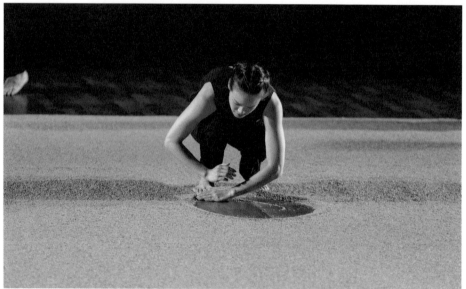

7 科索劇院外觀

8 《時境》以滿場平鋪的扁豆開場（舞者駱宜蔚，複氧國際攝影）

題的關鍵字，單單只用了其中百分之六十，舞者便發展出五十九段、長達四小時的對應內容，最後瑪芮娜再「汰蕪存菁」，整理成一小時含十五小段的演出。

《時境》七週排練期間，作曲家與設計者均是全程參與，每位藝術家都是作品的發動者，也是接收者。作曲家及大提琴演奏克里斯‧蘭卡斯特（Chris Lancaster）每天六小時跟隨排練配樂，之後再花兩小時與瑪芮娜細細討論音樂質感與舞蹈搭配狀況，在不斷刪去、對調、微調過程中找到定案，這種「全職」投入工作方式在台灣是前所未見的。

最終克里斯決定以「拖延的效果」營造穩定且從容的節拍速度，希望觀眾在觀看的同時，讓音律滲入身體，跟隨舞者脈動。克里斯在節目單為文提到：「這樣也創造出一種類似夢境的狀態，更可以突顯音樂旋律和節奏上突然地轉換或消逝。這些扁豆掃過地板時所發出的聲響，就像是脈搏跳動的聲音一樣，我根據這些聲音，發展出很多音樂，也小心翼翼地在音樂上留下很多空間，給這些發出如美麗流水般聲響的扁豆們。」這位懂得「讓賢」的音樂家真是難得，全程參與排練使得他的現場演奏和舞者同步呼吸，更能感受到音樂與舞蹈相得益彰的搭配。 ⑨

台北四重奏大提琴家彭多林提到，克里斯將原本單純的大提琴音以非常另類的方式呈現，不用大家常接觸到的「原音重現」，而是透過麥克風、混音器，以及其他電子音樂元素，不管對於台灣的音樂界或舞蹈界，《時境》的演出為大家的視野開啟了另一扇「巧門」。克里斯則在事後笑指：「這真是一個『榨』乾人的過程！」但只要舞者對音樂變化越有感，他就越能來勁兒，對

大提琴作曲克里斯・蘭卡斯特手腳併用演出（複氧國際攝影）

我們舞者黃于芬隨樂起舞尤其感到興趣，他想破頭地要瞧瞧「看妳還能怎樣出招？」。在台灣自認是「音癡」的于芬，在「奢侈」的現場音樂陪伴下，竟然不知不覺地可以清楚回應每個樂音的情緒。10

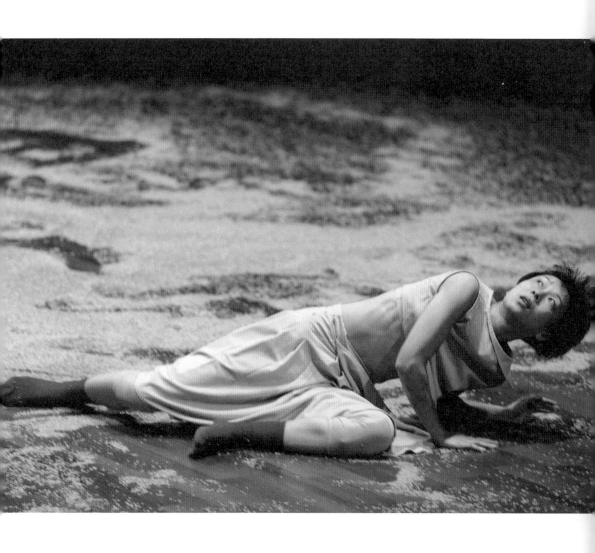

10　最能感受音樂變化的黃于芬（複氧國際攝影）

《時境》演出最後決定使用的扁豆多達一百五十公斤，像沙子、稻米般可以劃出舞蹈的路徑，可沙沙作響，也能彈起、滾動，引出舞者們在驚險中滑跳。在人生舞台上，「時間」往往可以壓迫人，有人不屑一顧，有人則奮起力抗，我們可以輕易抹掉一切，但「時間」一定會留下軌跡。

整支作品的起承轉合，不僅化解了我的提問，也讓各地觀眾從瑪芮娜豐富的意象中，看到她對主題寬廣的涵蓋面向。時任國立中正文化中心董事長的朱宗慶認為：「《時境》以身體語言演繹物理學，在動作與聲響的奇幻變化中，探索記憶與情感的時空相對論，帶領我們伸入未曾想像的情境維度！」[11]

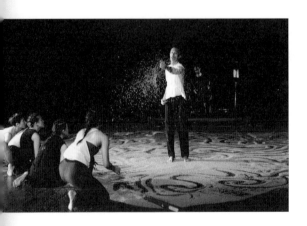

《時境》是二○一三年台北藝術節與上海國際藝術節同慶十五週年作品之一，上海社科院副研究員任明觀後為文提到：「《時境》是一件精美而令人魅惑的作品，非常講究動作、音效、節奏及燈光的配合。一切簡單之極，卻又具有恰到好處的效果。被荒涼而憔悴的音樂及舞者極具力度的表演所吸引、精神高度集中的我，在『新聞播報』片段得到了緩解。這是整部作品荒誕、搞笑、提醒我們注意現實的荒誕性時刻——時間是理性的嗎？讓我們看看新聞播報裡的節目內容吧。

前一秒是高雄小林村四百人的毀滅，後一秒是美容技術的新突破。當這些被壓縮在同一時空中以『舞台』方式表現出來的時候，『荒誕』打破了『日常』；時間的『非理性』與我們日常的『麻木』都得到了呈現……小小的一粒粒扁豆在舞者的推動、擺布下，可以具有千軍萬馬的氣勢，可以變成洪水、沙漠、人倒下的痕跡、禁錮你的島……令人不能不感慨創作者的匠心獨運。」[12]

當然台灣少見的扁豆一路上也成為讓舞團持續練習成長的挑戰。如何在台灣找到物美價廉的扁豆？每天排練結束如何收拾扁豆？到首爾、上海演出時，如何以貨物進口？如何在當季最後一場演出後，在上海拋棄扁豆？在德勒斯登演出如何向科索劇院商借扁豆等等，都讓這趟旅程充滿等待與跨越。而克里斯在演出一年後，還在他的大提琴盒子裡找到扁豆，科索劇院、舞蹈空間的排練室也時不時會突然冒出幾粒豆子，都讓此事的「餘韻」綿延不已。

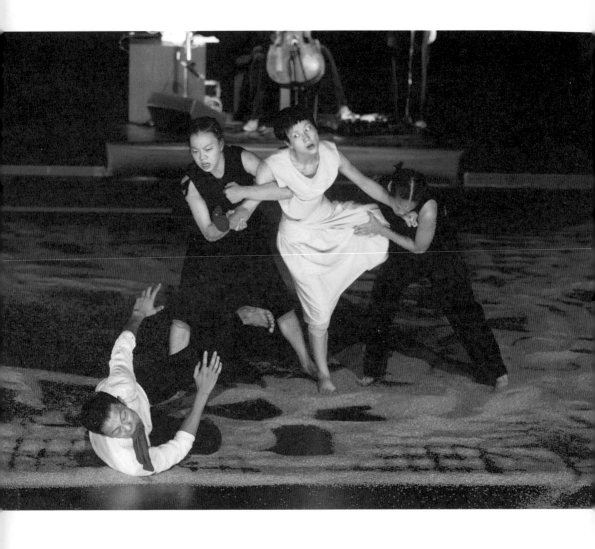

12 　在扁豆中奮力前行的舞者（舞者左起蘇冠穎、吳禹賢、黃于芬、駱宜蔚，複氧國際攝影）

長長久久，演化再生——當舞蹈空間遇上瑪芮娜

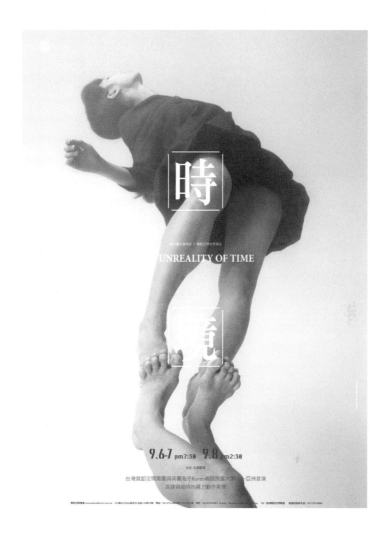

舞蹈空間×科索劇院《時境》

● **世界首演**｜2013 年 1 月 30 日 CaDance 舞蹈節，荷蘭科索劇院　● **台灣首演**｜2013 年 9 月 6 日台北
藝術節，水源劇場　● **亞洲巡演**｜2013 年 10 月 17 日首爾國際舞蹈節 SIDance，首爾藝術殿堂 Seoul
Arts Center ／10 月 21 日上海國際藝術節，上海戲劇學院新空間劇場　● **歐洲巡演**｜2014 年 5 月 2 日，
「今日台灣」系列，德勒斯登歐洲藝術之家 HELLERAU – European Centre For The Arts Dresden

* 時境主視覺設計／賴佳韋

敲醒《沉睡的巨獸》

二〇一〇年首次和瑪芮娜合作《橄欖樹》，見識到她戲舞並陳的功夫與不凡的動能；二〇一三年的《時境》，在物件（扁豆）、聲音、時事與個人夢想中，走了一趟跨越自我又令人驚喜的旅程；二〇一五年我們走得更深！瑪芮娜在《沉睡的巨獸》中，挑戰人與人、物件（箱子）、聲音之間的「完美結合」，舞者們開始學習從諸多文本資料探索，一路上被敲醒對舞蹈、社會、環境、歷史的態度與看法。

這回瑪芮娜先點名黃于芬，第二度邀請她至荷蘭科索劇院參與作品開發，在科索劇院 CaDance 舞蹈節首演發表後，再交棒給舞蹈空間，接著以台灣版本傳承給另一個共製單位──瑞典斯堪尼舞蹈劇場（Skånes Dansteater）。于芬在這五個月準備期，一邊要研究新作，也要隨著《時境》去南美洲巡演，「雙頭馬車」的日子讓她徹底改頭換面，從生活、待人處事到排練創作，處處都挑戰真正的獨立。

南美洲各國對於簽證要求各有不同，持有何國護照可在何處辦簽證已是十分複雜，那趟行程中還有舞者遺失護照及臨時發現需要補辦簽證的驚險情形出現，幾乎每場演出都無法安定做準備，讓于芬不得不放下在演出前務必完整操練一次的習慣，逐步發展出堅強的自信心，相信瑪芮娜所說的：一天只要好好跳一次就足夠了！

于芬在五個月內與外國室友的朝夕相處，也讓她慢慢掌握「等臂距離」的舒適分寸，想要下廚，便不嫌麻煩來個三菜搭配；旅行在外，是獨自一人還是邀伴用餐，都不再是困擾她的小麻煩。而在新作發展過程中，需要準備的資料比以往更多，囫圇吞棗看英文還不夠，生活上的自信實質幫助她在排練中更勇於提出回饋與想法。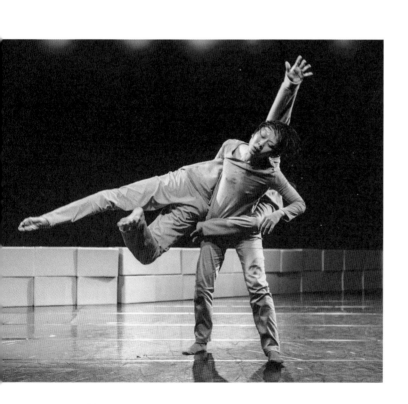 13

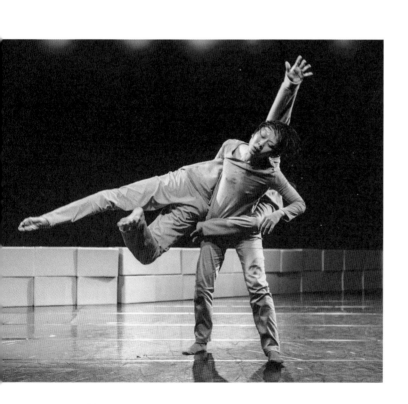

13 在出國工作環境中日益堅強的黃于芬（複氧國際攝影）

《巨獸》創作源起自瑪芮娜與同為西班牙裔、在比利時及荷蘭從事音樂創作的雅蜜拉（Yamila Rios）一起參加示威遊行開始，抗議直接表達人民不滿的情緒，但活動過後聚會中，大家對於占領華爾街、阿拉伯之春、土耳其的占領蓋齊運動到西班牙近幾年一連串抗議都感受到無奈與困惑，政府理當是為服務人民而存在，但政府與人民的隔閡何以越來越大？瑪芮娜不會只是冷眼嘆息，她苦思身為藝術家可以做些什麼？兩人決定盡己之力，透過創作來表達她們的看法，以藝術喚醒觀眾對社會現象的感受。[14]

瑪芮娜在節目單上寫出《巨獸》的舞意是「對現今世界中人性狀態的分析，探討個體與集體的關係，從每天必要的例行公事，如吃飯、喝水、穿衣、睡眠，再從問題的剖析中去了解當代人的何去何從。」她將對社會與環境的超級敏感與熱血，轉化為看似日常的提問，舞者們從與她的理念對話及各項資料中，體認到她的創作動機與表現形式。

瑪芮娜這次希望舞者們在事前要閱讀的資料有幾項，一是布考斯基（Charles Bukowski）的詩作〈What can we do？〉，被時代週刊稱為「美國下層階級桂冠詩人」的他，在寫作中「注視低下階層被遺棄的不堪、人性扭曲的醜陋與生存的黑暗，這首詩在描繪的也是無從躲藏的人性之惡」。瑪芮娜「引用其詩《沉睡的巨獸》標題來自其中的一句「It is like a large animal deep in sleep.」。瑪芮娜「引用其詩句為標題，是期望能一再謹記詩中提及的良知：『人性像隻沉睡的巨獸，很難把它喚醒／一旦被喚醒的卻淨是些殘暴、自私、不公的審判和謀殺／我們逮它不著，也難以逃過一劫／然而儘管如

14　參與遊行結識瑪芮娜的作曲家雅蜜拉（陳又維攝影）

此，我們也得在失敗之前，一試再試。』」[8]詩句直指人心，但瑪芮娜作品並不會耽溺於沉重的控訴與吶喊，而是「邀請」參與者步步走向議題的情境，以最真實與誠懇的表演與觀眾交流。

除了用這首詩作情境心理準備外，舞者尚需閱讀哲學家漢娜‧鄂蘭（Hannah Arendt）《人的境況》（The Human Condition），瑪芮娜先汲取六頁摘錄供大家參考。考量時間及舞者英文能力後，我們平均分配了每位舞者要負責翻譯的分量，再根據個人延伸輪流帶領討論。沒想到出乎意料之外，舞者們對於從未接觸的哲學思考，都能踴躍地提出許多看法，最後我讓舞者針對印象最深刻的段落寫下感想，開心見證到這些得來不易的成長：

鄂蘭：一個自由而潦倒的人，往往嚮往不時變動的勞工生活更勝於安定有保障的工作，因為安定生活會限制他們想做什麼就做什麼的自由，他們寧可辛苦地工作，而不想過基層勞工那種「好日子」。

駱宜蔚：沒有任何人不是為了存在而生活，就像是活在這世界，不可能跟社會群眾沒有任何瓜葛，但自由是自己可以選擇的！我嚮往自由，可是常覺得自己不夠自由，被太多外在因素困住，太在意別人的眼光、言論以及感受。自由需要一些勇氣，放下，還可能付出代價！然而我相信自由一直存在，只是需要去被閱讀！

鄂蘭：沒有中立的歷史知識。

邱昱瑄：從歷史被記錄的角度，我想或許很難有所謂的中立，因為人本身就沒有完全客觀；而這句話讓我看回自己的生活，當得到新的知識時，能否在探討更深入的來由後，清晰地找出客觀的觀點去解析，而非一味地全盤接收。

黃于芬：「歷史」操控在當代勝利的權力者手中！歷史評價中的勝與敗、對與錯，總是隨著撰寫者的觀點而行，而撰寫者則無可奈何地受制於少數的權力者手中。遵守體制的平凡老百姓，無防衛地接受權力者的洗腦而忘記了個體對於探尋真實的權利。體制下的人民了解的是什麼樣的歷史？台灣人真的知道「台灣歷史」？[15]

鄂蘭：人的生與死，不單只是自然的現象，這與世界上各個獨特個體的出現及離去有關。

陳韋云：生命很脆弱，它很輕，卻也能因為過程而重要／沉重，一個人無論有多渺小或孤僻，都無可避免地會與這世界上的人事物有所連結，因此我們可以打開感官去觀察生活周遭，嘗試認知或體悟到自己乃至於他人存在的獨特性及必要性。[9]

近日和助理總監陳凱怡聊起，這段讀書研究的過程應該就是舞者們「開智慧」的轉捩點。即便當時還是有少數人會覺得「跳舞就跳舞，為何要浪費時間去研究？」但多數人開始跨越這痛苦的歷程。舞者昱瑄回憶到：「在《巨獸》結束後，我很想知道在工作期間，為什麼我（舞者）與編舞者的溝通上發生問題。我自問，會不會是我在閱讀她研究的某書、某議題時，方法不正確？如果我只讀她畫的重點，是否會對內容斷章取義？假設我的英文能力不足以看懂某書及某畫線的重點並不嚴重，但我用 Google 翻譯、找維基百科，以為懂了、參與了，有無可能產生誤解？我有興趣的讀物與她在創作的主題有共鳴嗎？也許我們之間的問題不是語言隔閡，而是彼此『溝通』的方法？」

周伶芝，《紙箱的詰問 開展肢體的辯證》，《PAR 表演藝術》雜誌第二六九期。

《沉睡的巨獸》節目冊。

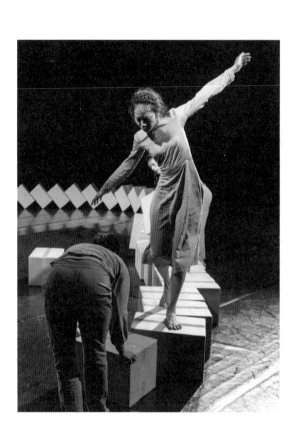

大大小小自問自答與反思，伴隨昱瑄至兩年後下一個合作作品《反反反》，她的研究態度從被動變為主動，也更懂得瑪芮娜要大家研究資料的初衷。「《反反反》時，我在書籍閱讀上有了自己的策略：有中文翻譯的優先看，若要看，就看整本（如《歐蘭朵》）。這對那時的我而言滿有幫助的，其一是我能參與編舞者研究的資料，其二是我可以用我的方式理解一本書所表達的想法，進而在工作期間融入自己的想法。」

16　砌堆成塔的紙箱（複氣國際攝影）
17　舞台上的觀眾（麥濟松攝影）

漢娜・鄂蘭文中不時提及以「box」作為身分認同的譬喻，促成瑪芮娜最終選擇以紙箱作為傳達議題的物件。紙箱可以圍成高牆，也可砌堆成塔，可以散落一地，也可以製造出「骨牌效應」；可以成為座椅，也是投票箱、演講台。甚至在演出前，瑪芮娜還讓觀眾選擇，想要嘗試「不一樣」的觀眾，會被帶進舞台上的右區，坐在紙箱上從完全不同的角度觀賞演出，並成為演出其中一段參與投票、決定接下來演出內容的意見提供者。而選擇做「一般」觀眾者，則坐在演區正前方，依照平時觀賞視角，但可將舞台上那一批群眾視為演出場景。

演出中有一段，女舞者于芬的右手牢牢被抓住，無論她做任何動作都無法擺脫，進行相當時間後[18]，另一位舞者宜蔚走向坐在舞台上的觀眾，輕鬆地問：「你想要看到繼續保持現狀，還是要改變？」如果投票多數是保持現狀，舞者會持續「被控制」的舞蹈；如果是「改變」，則會舞出新的段落。我在荷蘭科索劇院觀賞首演時，對於觀眾會投票選擇「繼續」有些訝異，這幾近痛苦的控制難道沒讓人覺得不適嗎？大家不好奇「改變」會帶來什麼新畫面嗎？甚至選擇「繼續」的還不只一場。當下，我便和瑪芮娜打包票，這個作品搬來台灣時，我們一定都會選擇「改變」！

果不其然，台灣觀眾的敏感度與同情心，證實了我的「預言」，也讓我為台灣人的選擇感到驕傲。

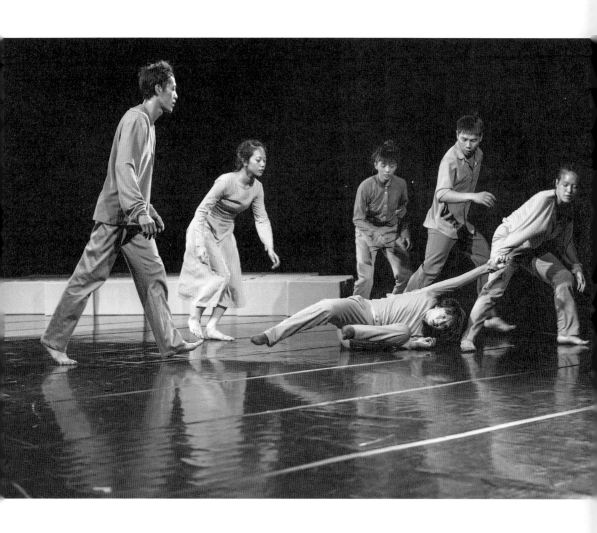

18 手被控制的黃于芬（複氧國際攝影）

觀眾還可以參與的另外一段是在一陣「大混戰」之後，舞者們都找到座位坐下，唯獨一位男舞者竟然被一個紙箱套住了頭，他看不見座位區方位所在，無助地求救：「有誰，有誰可以幫我嗎？」[19] 設想在舞台上的觀眾可用口語指令指點他行進方向，最好還能有更熱血的人會走到他身邊去引導，就像平時可能在街上遇見需要協助的盲人。再次讓我訝異的是，在荷蘭首演場，舞台上觀眾都冷靜地看著他，沒人要接收這救援訊號，最後好不容易才有一位坐在觀眾席前排的婦人走上舞台扶著他坐下。我事後才得知，好心婦人其實是那位舞者的母親，若不是媽媽心疼，難道這位男舞者真得全靠自己掙扎？同樣這段在台灣演出時，可愛的觀眾總是很快地伸出援手，化解尷尬的等待，也讓我極有面子！

瑪芮娜就是這樣「全方位」的編舞家，她不單向陳述自己的觀點，總是想盡各種方式，讓所有人加入她的討論，因此有最初選擇「不一樣」的觀眾，二刷來坐「普通區」，換個視角來觀賞；而坐在「普通區」的觀眾，對於未能參與投票感到扼腕者，也好奇地想要了解另一個答案會發生什麼事。這些設計激發出觀眾對演出的熱度，觀眾不必然只是旁觀者，積極催化演出的感染力正是瑪芮娜與其他人最不同之處。

之前在《時境》中有個畫面，是一位女舞者在其他四位舞者狂撥的扁豆風暴中努力前行，一位已屆中年、事業成功的男性企業家朋友害羞地告訴我，他不知怎麼的，「看著看著，眼淚竟不知不覺流下。」[20]

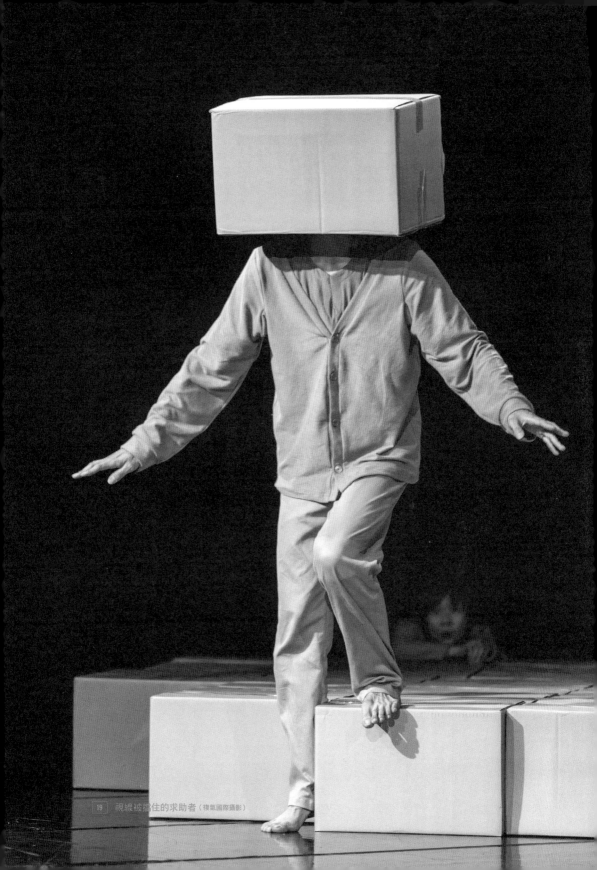

視線被搞住的求助者（複氣國際攝影）

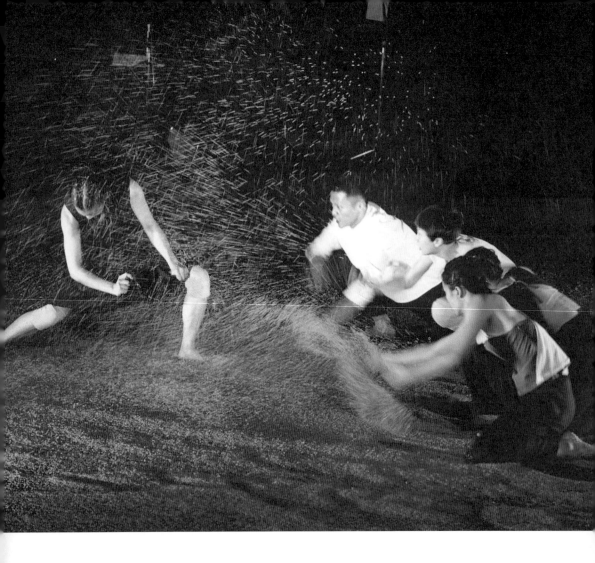

20 力抗阻力的舞者（複氧國際攝影）

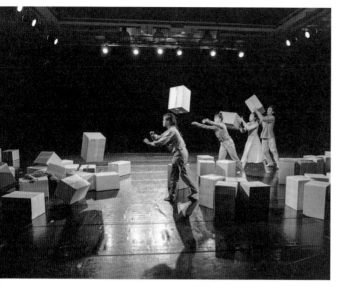

舞者將紙箱用力砸出（視氣國際攝影）

而《巨獸》中有一幕，是大夥將大堆紙箱砸向一位躺在地上的舞者，這名承受極端壓力的「受難者」，在逐漸被埋沒的過程中，一直狂喊著伽俐略、達爾文、達賴喇嘛、翁山蘇姬這些想法與傳統智慧或價值有所衝突的人名，台北場有位坐在前排的女性觀眾，看到此處是哭到連台上演出的舞者們都察覺到而感到相當不捨。瑪芮娜作品能夠打到人心的「催淚」，是來自真心誠意的研究，那些被喊出的人名，是舞者們經過討論而一一做出的決定，不是「背書」，而是懇切認同這些先鋒的所作所為。

21

瑪芮娜不固守作品原創樣貌，適度融入在地文化，更是讓她作品能「活」起來的主因。她對當地人事物的重視，還可反應在為《巨獸》所做的問卷調查，她對舞團所有舞者、行政，以及各行各業路人甲乙丙準備了下列十五個提問，以錄影方式記錄，再挑選重點成為演出中的文本：

1　你喜歡獨處嗎？

2　為什麼？

3　你獨處的時候會做什麼？

4　請想出四個代表親密的字詞。

5　民主對你來說是什麼？

6　你覺得你的利益是以政府或黨派為代表嗎？

7　你覺得當今民主的情況可以改善嗎？

8　如果可以，該如何改善？

9　個人個體在社會中的定位是什麼？

10　你的定位在哪裡？

11　自由是什麼？

12　你感到自由嗎？

13　什麼行為是每個人都可以採取的最不合群舉動？

14 你希望別人分享什麼來使這個社會制度更為平等?

15 你的社會參與為何?

誰知舞者們對這連串問題的「直白」答覆,差點引爆「核彈」:

3 你獨處的時候會做什麼?看電視!

2 為什麼?因為一個人很好!

1 你喜歡獨處嗎?喜歡!

她沮喪地向助理總監凱怡抱怨:「舞者是不是很不喜歡我的作品?也不喜歡我的工作方式?不然怎麼這麼敷衍?」凱怡了解情況後,立即重新錄製才化解危機。原來在沒有「範圍」要求下,舞者是以電視機智問答方式來回應,面對鏡頭也不好意思占用太多時間,以為越短越快越好,其實這些看似簡單的提問,都可以有不簡單的回應,最終侃侃而談的是我們大樓的警衛伯伯,滔滔不絕地講了半小時!

其中有位舞者提到,覺得當前社會問題的根源是因為大家「太自由了!」,這個回答也踩到瑪芮娜的敏感神經,「什麼是太自由?自由就是自由,怎麼叫做『太』!」於是更多的翻譯及轉譯成為舞者和她工作與相處的轉折點,當大家能更進一步釐清看法深入討論時,相互的理解與信任才慢慢堅實。舞者們逐漸放下對英文文法的糾結,多用關鍵詞言簡意賅陳述,加上比手劃腳,終究累積出結論與共識。

《沉睡的巨獸》讓舞者們不能只讀死書，要能體會大批紙箱堆疊出各種畫面的背後意圖，舞蹈段落轉換時，得在設計時間內定點到位，將箱子視為另一個舞伴與其「對話」，讓觀眾清楚意會與聯想。Bregtje Schudel 在荷蘭 Theaterkrant 發表舞評提到：「紙箱可以是任何東西。可以代表資本主義、消費主義、人們盲目盯視的電視和平板，或是我們自願或非自願歸納的分類架。這個表演呈現的樣貌得以如此萬象多元，便是因這般的曖昧不明所致，這樣的概念不必一再提起，了然於一日。」而周伶芝認為可將這三時三地的三種版本，視為「荷蘭、台灣、瑞典三個國家的民主意識採樣報告，系列的民主肢體想像。」

這支作品從對民主與自由的疑惑與扣問，開啟種種細心準備的資料，以紙箱這種親民又具靈活度的物件，創造出多變視覺效果，再透過雅蜜拉現場音樂，以及暗藏於地板間的擴音麥克風，用聲響強化了摩擦、踏腳等肢體表現的力度，引發出超越議題的普世價值，打動不同觀眾的心，也鬆動舞者們對於研究的戒心。

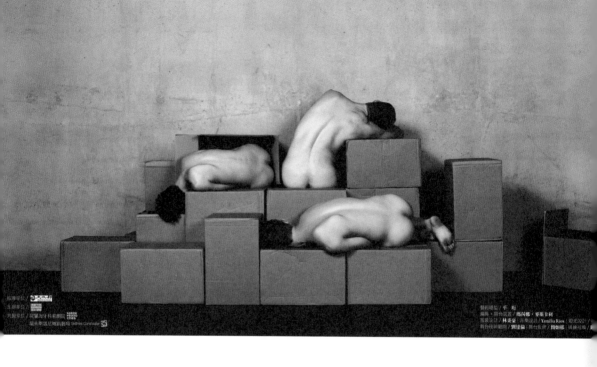

沉睡的巨獸
it is like a large animal deep in sleep
台灣舞蹈空間舞蹈團×荷蘭海牙科索劇院×瑞典斯堪尼舞蹈劇場約國共製
Co-production：Dance Forum Taipei×Korzo Theater×Skånes Dansteater

舞蹈空間×荷蘭海牙科索劇院×瑞典斯堪尼舞蹈劇場

《沉睡的巨獸》

● 世界首演｜2015 年 2 月 4 日 CaDance 舞蹈節，荷蘭科索劇院 ● 台灣首演｜2015 年 5 月 16 日台北藝術節，華山烏梅酒廠

＊沉睡的巨獸主視覺設計／程郁婷

《反反反》？為何不！

瑪芮娜平時博覽群籍，滿腔熱血，對於政治、環境、家庭到個人的各種議題，都充滿高度關注。她也積極參與社會活動，經常和同道走上街頭宣示理念；路見不平時，也會理直氣壯地據理力爭。不以悲情或大聲疾呼的角度控訴，瑪芮娜善於將各種觀察與想法，經過一番爬梳後，成為舞蹈作品的主題或養分，透過舞蹈讓觀眾感受到作品背後的怒吼，《反反反》就是這樣一個鏗鏘有力的舞作。

她長期有感於身為女性受到的不公不義與歧視，直到二〇一五年決定進一步研究，才真正了解問題的嚴重性。在亞洲每年有超過一百萬名女性被販賣到色情產業，在西班牙每八小時就發生一起強暴案，在荷蘭有百分之四十六的女性曾遭受非禮對待，在歐洲擔任 CEO 的女性比例僅有百分之三。這些驚人的數字，還只是在所謂父權體系運作下的冰山一角而已。

這些研究也讓她更意識到資料遠遠不足以表達女性在人類史上的遭遇，以及至今仍遭受到的各種非難，形式上平等不算是真正的平等，女性所擁有的任何權益，不是與生俱來的禮物，實質上隱含著無數血汗，是由多名優秀勇敢的女鬥士努力奮鬥所爭得的。她看到直至現今，世上還沒有任何一個國家真正享有平權，所以她認為「回頭審視我們的舊習與傳統、刻板教育、偏見，質疑我們每天所面對的符號暴力是如何形成當前生存體制下的結構基礎是很重要的。」[10]

正因為這個深植於心的議題如此切身，《反反反》在二〇一七年發表前，瑪芮娜足足花了一年半時間，從各種面向的資料做足準備。先是在二〇一五年七月，向西班牙女性主義學者 Laura Freixas 討教，從她推薦的長長書單中，打開一扇牽動一扇的求知之窗。最後整理出來的十六本書，有些是給舞者的指定教材，有些列為選讀。瑪芮娜節錄包括巴西流亡作家克拉麗斯·利斯佩克托（Clarice Lispecyor）、美國女詩人希薇亞·普拉斯（Sylvia Plath）、法國自傳體作家安妮·艾諾（Annie Ernaux）、英國女性主義先鋒吳爾芙（Virginia Wolf）等經典女性作家的詩句，也引用一九五五年花花公子雜誌文章以及川普對女性輕佻的品頭論足成為舞者演出時的獨白文本。[22]

二〇一六年三月，瑪芮娜至馬德里進修，上了一門由學者 Nuria Varel 開設有關「女性主義」的課程，還擔心因為自己行程可能會耽誤到部分課程，便拉了從事藥劑師工作的哥哥結伴修課，順勢也可成為她討論及辯論的對手。該課程以《給女性主義初學者》一書（Feminism for Beginner）為教材，讓瑪芮娜開展出對女性主題更深入的探索。透過多元背景同學們的推薦，瑪芮娜還加入由各類藝術家組成的女性主義組織，從成員中的導演取得推薦電影片單。

這份洋洋灑灑的電影片單，雖均同樣聚焦於性別、種族、階級與被壓迫的議題，但在「時空

的維度及類型上的廣度都非常驚人，包含瑪格麗特・馮・卓塔（Margarethe von Trotta）導演的《漢

娜・鄂蘭：真理無懼》（Hannah Arendt）；黎巴嫩導演娜迪・拉巴基（Nadine Labaki）描寫不同宗

教信仰下，女性從為人母為人妻的角色來化解戰爭與衝突的《人妻衝衝》（Where Do We Go Now

？）；阿根廷新銳導演露西雅・普恩佐（Lucia Puenzo）以雌雄同體探索性別的《我是女生，也是

男生》（XXY）；揭開美國黑人民權運動之前社會面貌，描寫黑人女僕受壓迫的電影《姐妹》；

描寫拉丁美洲新民謠之母薇歐蕾塔・帕拉（Violeta Parra）的《在雲端上唱歌》（Violeta Went to

Heaven）等」。11

這些數量驚人的書單及片單，非但沒有嚇到舞者們，大夥讀書看影片還看出不少興趣，甚至

爭相加碼，把新發現相關電影影像是《愛回來》（Any Day Now）、《男孩別哭》（Boys Don't Cry）、台

北電影節的《日常對話》加入分享。有好一陣子，排練教室成為「光說不練」的議論學堂，真正

去讀西蒙・波娃厚厚《第二性》的也不只一位。正因為主題如此切身且危機重重，瑪芮娜覺得直

到此刻舞者們才是真正與她同行，成為共同成長的伙伴藝術家了。

瑪芮娜甚至為了印證資料中的某些理念，在研究者Marthe Koetsie協助下，訪問了荷蘭的性

工作者，以便增加對「色情行業」的了解。這些訪問，最終因資料過多而被捨棄，但也可由此看

11　田國平，〈重重限制之中為女性發聲〉，《PAR表演藝術》雜誌第二九三期。

舞者陳韋云想盡各種方法刁著麥克風獨白（陳又維攝影）

出瑪芮娜蒐集資料，不是只為特定作品，往往在一個作品尚在進行排練的當下，已時不時對下一個、甚至下兩個作品找尋素材，如此「用功」地咀嚼與消化，才能歸納與發展出自己獨特的見解。

這次在大量閱讀中，瑪芮娜整理出兩個重點，成為舞作的起始與結尾。其中之一是：「父權社會建構的架構，雖然形式各有不同，但影響無所不在。」她希望透過各種不同的肢體象徵、語彙傳遞，去了解社會是如何支持「暴力」的存在。瑪芮娜看到的「暴力」，不單指「身體上承受的痛，更多的是種種符號化後，加諸在女性身上，用來論定她們『是什麼』或者『不是什麼』的框架」。她在受訪時進一步解釋：「就拿『美』的標準來說，我們對於女性的美，常有一種迷思，十六歲的時候，我們會說她很美，但過了一個年紀，我們可能就變成說她『曾經』很美。生活周遭充斥著各種例子，不斷暗示我們：當女性的年齡或外表不在那個框架的範圍內時，就是不美、不對的，這其實就是一種符號化後的暴力展現。」[12][23]

瑪芮娜提出的相關書單與片單，許多與女性角色的覺醒有關，也有不少涉及種族與自我性別的認同，但她並不是要突顯女性主義的觀點，反而是要讓大家提升對周圍的環境的關注與敏銳度。她也讓舞者們去了解台灣有關性暴力的統計數字、男女接受大學教育的比例，以及目前由女性掌權的現況。她逐步為冰冷的背景資料加溫，引導舞者們一起去審視台灣是否有哪些「成規」對於女性有暴力式的侵害，將這些資料研究為作品注入「台灣味」。

即使是閱聽無數如她，初聞「嫁出去的女兒如潑出去的水」、「生男比生女好」、「生理期不能去拜廟」等等說法，都還有些瞠目結舌，舞者們也從回憶與探討中，釐清與辨識出對女性暴力的普遍化現象，起心動念去正視放任這些「不正常」成為社會正當化的不應當⋯

晚上教完課，正要騎摩托車回家，我車才發動，就突然有一個不認識的人跳上我的車，還死抓著後把手說：「小姐！可不可以請妳載我到下一個紅綠燈？」我嚇得跳下車不知所措，也許因為就在馬路邊，我稍微提高聲音說：「先生，請你下車！」他還老神在在地再拜託我一次，我只好說：「你再不下車，我就要大叫囉！」他才不甘願地下了車。

我為何不大聲呼叫就好，還跟他客氣一番？我是為了掩飾自己的緊張，才故作鎮定？

羅曉盈，〈女性應該是什麼？〉，《皇冠》雜誌二〇一七年六月號。

所有研究資料都成為瑪芮娜不可承受之重（辦者黃任鴻・陳又維攝影）

§

我一如往常坐在公車等候亭戴著耳機看手機。突然，有個男生靠近我，站在我身邊，我感受到他目光正看著我，我沒想太多，天真地以為他只是因為等公車無聊也想看看我手中的影片，還順勢將手中的影片推向他，方便他看。

過了一會，我感覺到他在搖晃，我緩緩抬起頭，發現他正看著我在玩弄手中的生殖器。

我立刻從椅子上跳起來，很大聲地告訴他：「你這樣讓我很不舒服，我要去報警！」

我想用大聲引起別人注意，但其實當下我的雙手是不停顫抖，直直奔向停車場管理員。

§

前兩次騎車違規被警察攔下時，為了荷包，我會馬上渾身解數地假裝趕時間、假裝剛考到駕照、假裝可愛，當然還有假裝女孩的撒嬌和柔弱，讓波力士「先生」放我一馬，即便我覺得那些假笑相當愚蠢。

但這次不一樣，因為機車後面載著我的男伴，我不好意思再使用這招數，只好乖乖受罰，得到了生平第一張罰單！

在熟識的人面前展現這些所謂（年輕）女性可以討好他人或被期待的面貌、語氣、姿態，其實是相當彆扭的，我可以不再去使用這些我覺得愚蠢的標籤嗎？我也可以讓自己不再進入這標籤嗎？

§

大年初一，隔壁家的姑姑拿了一桶油來與我們分享，我心想：「大年初一幹嘛拿這怪東西？」

後來聽阿公講了才知道，原來是為「油來油去不准算」（台語），阿公還說，「回來的人還要包紅包給娘家，才不會吃窮娘家，而是帶財娘家！」

哇，嫁給別人是潑出去的水，還要拋個扇子把壞脾氣丟給娘家……結果回家，還得像聖誕老人一樣，只能帶禮物……

§

昨天我和朋友去喝酒，那裡離我里昂的家很近，五分鐘就能走到。我們談論文化、巴西、藝術、黨派……以及女人在這個世界中的情勢。當我們坐在陽台時，好像就能把這個世界給矯正了一點。酒吧在十一點左右打烊，我們便各自回家。

當我一個人轉過街角時，一名男子和他的朋友們開始叫我，然後尾隨我……我走得非常非常快，幾乎要跑起來了，我感到驚恐無比。他們停止了。

為何女人們得生活在遭受強姦、襲擊或侵犯的恐懼當中？我想要分享這件事，因為整個社會必須對這種行為說：夠了！

我不想帶著恐懼生活。我不想敞開大門然後想著可能有人在某處對我伺機而動。我不想在比平常昏暗的路上屏住氣息。我不想讓我的女兒對男人抱持著恐懼成長。

24

這種種過程都讓瑪芮娜有了進一步的結論：要改變這些現況，還需要另一半的人口──男性一同參與。這些「身為男性而享有不平等特權的既得利益者，若不與我們站在同一陣線上，落實平權之日將遙遙無期」。[13] 瑪芮娜就這樣從龐大資訊中精簡出來她想要表達的重點，由此推演出《反反反》呈現的內容與形式。

《反反反》的主題不是在反對、反抗或為反而反，而是瑪芮娜與自己深深的對話。題目原文 *Three Times Rebel* 出自西班牙加泰隆尼亞左翼女詩人 Maria Mercèe Marçcal 的詩句，是對「身為女性、出自底層以及備受壓迫的國度」三重弱勢的反思，這三倍反抗的力道，也標明瑪芮娜的意識與改變的決心。

面對如此抽象的議題，瑪芮娜還是一如過往高明地運用視覺設計來讓觀眾「看見」主題，在二〇一三的《時境》中，用有形扁豆為無形的時間發聲；二〇一五年的《沉睡的巨獸》，用了一百三十個大紙箱，堆疊出暗喻個人與社群、政治的互動關係；而這次在《反反反》，則是運用兩公尺長的四組碳纖材質細方框，來輔佐舞作的進行。她言簡意賅，「當決定使用物件後，每個作品就只會用這一個，用簡單的東西可以帶出很多潛在意義。」讓可不斷變形的道具成為激化想像力的觸媒。

這是她與有建築背景的巴西舞台設計露蜜娜（Ludmila Rodrigues）繼《時境》後第二次合作，她們花了三個月時間來實驗並決定結構與構圖方式，這些方框可以重疊、扭轉、開展、形變堆疊組合成豐富的幾何線條，既是造形雕塑，也是藩籬隔閡，象徵社會框架。它「原本只是一個外表剛硬的方框，但隨著時間的流走，框架卻逐漸變形、分裂，成了金字塔、成了展示台、甚至成了攻訐女性的尖矛⋯⋯這個不斷變化的結構，其實就像是現實的父權，會跟著時代不斷進化，轉變成另一種樣貌套用在女性身上，我們常常以為好像快要掙脫了，但其實永遠逃脫不了」。 [25]

將這個沉重議題化為舞作時，她不會一鏡到底地長篇大論，常選擇將議題化為小段小段的舞蹈，以各種角度來呈現問題的剖面，這次更以舉重若輕的方式，用遊戲、獨白、看似自由卻步步精雕的生活化舞蹈，引領觀眾進入她的觀點。有位女性主義學者，觀賞演出後直嘆：「沒想到這麼硬的議題，可以用如此輕鬆又有力的方式來呈現。」

作品中有幾個宛如「被打中」的畫面，既簡單也不簡單。

由一位男性舞者盡力擺出瑪麗蓮・夢露最知名的撩人海報姿勢時⋯⋯ [26]

當女性被任人擺布時⋯⋯ [27]

當每位舞者突然都戴起同樣的面具⋯⋯ [28]

當無邪般的女體舞動時，被周遭拿著畫筆、固定不動的舞者在身上留下塗鴉般的軌跡⋯⋯ [29]

當框架最後被打開，成為可被駕馭的跳繩⋯⋯ [30]

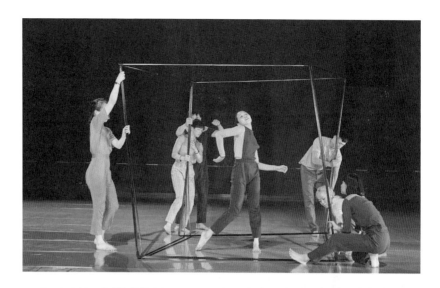

25　可不斷變形的框架（陳又維攝影）

26　當男性成為撩人的海報圖像（舞者張智傑‧陳又維攝影）

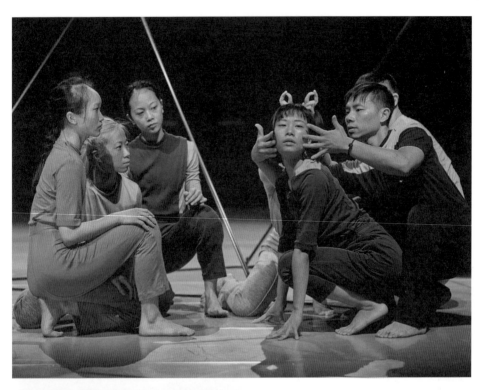

27　任人擺布的林季萱（右二，陳又維攝影）

28　舞者的面貌突然變成一致（陳又維攝影）

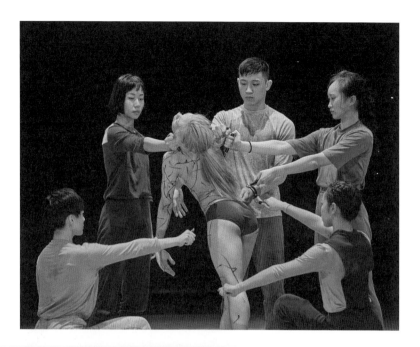

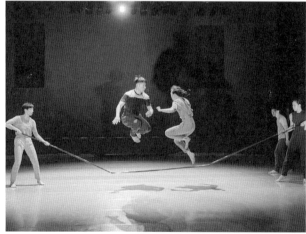

29　身上被留下塗鴉的施姍君（陳又維攝影）

30　被打開成為跳繩的框架（陳又維攝影）

在舞作最初，「女性試著讓身體待在那個框架內，亦步亦趨地貼著，就好像女性總小心翼翼地要達到社會期待的標準；接著，我們可以看見女性的身體被數名舞者任意拉扯，刻意擺做某些『標準美』姿態；其後舞者也透過獨白和反覆翻騰繞進框架的動作，象徵大眾長久以來對女性的刻板印象；最後並拋出女性該如何去面對、去處理這些暴力的提問。」[14]

舞作最終，是一位女舞者將方框收拾成一個長條，面對觀眾、蹲下，用力打開成為V字後，再起身離場。第一次排練至此段時，舞者照章做出動作，瑪芮娜一看竟激動地掉下眼淚，「你、你知道，女性要走到這一步有多困難嗎？這不是一個動作而已，它承載了多少背後所代表的重擔？妳的V，是一種果決的宣示！不是一個動作而已！」[31]

藝評台特約舞評人戴君安對於作品寫道：「由女性輪流闡述自己的心聲，成為每個段落的主要架構，而每段話都有著看似理所當然的象徵暴力，撐起每一段背景故事，包括擲筊的經驗、被排擠的經驗、尋找自己的定位以及性別認同等。對於同樣身為女性的觀眾而言，這些話語聽在耳裡，雖然不見得遭遇相同，卻不免有心有戚戚焉之感。雖然女舞者們的臉龐、聲音都帶著稚嫩之氣，但她們的身體與精神共同展現的能量極大，遠大於外型製造的錯覺……在這以女性主義為題的作品中，兩位男舞者著實有其不可或缺的地位，在數個壓制弱勢女子的關鍵點上，他們表現了象徵父權文化的強勢，但在無奈的社會階級期待下，他們也明確表現了男人形象的束縛，荷蘭舞評 Elisabeth Oosterling 則對作品的弦外之音更為有感：「這是一場殘暴到近乎激進的[15]

演出，任何肢體接觸皆似侵入般不適……在毫無防備的軀殼以戲劇性的樣貌不安地蠕動（你如何甩掉對自己身體的不自在感？）、翻轉又打滾、鞠躬盡瘁、粗心且大意。那名男子雖然伸出了手，但那真的是援手嗎？還是種侮辱？一切看起來都如此曖昧含糊，可有多層解釋而且高深莫測……普拉斯與吳爾芙的話語皆在此次女性主義的拼貼中有著不同於以往的分量。『抓住她們的私處。』[16] 已是駭人聽聞，但這都不比出現在《反反反》中還來得具有威脅。

31 林季萱在演出最後比出的 V（陳又維攝影）

14 羅曉盈，〈女性應該是什麼？〉，《皇冠》雜誌二〇一七年六月號。

15 戴君安，〈性別議題框架及其顛覆《反反反》〉，表演藝術評論台駐站評論人，二〇一七年六月十五日。

16 Elisabeth Oosterling，〈女性主義表演的憂與愁〉，THEATERKRANT，二〇一七年一月七日，林允淳譯。

舞蹈空間╳科索劇院╳
荷蘭舞蹈劇場╳
西班牙花市劇場
《反反反》

● 世界首演｜2017 年 1 月 27 CaDance
舞蹈節開幕，荷蘭科索劇院 ● 台灣
首演｜2017 年 6 月 8 日水源劇場

＊反反反主視覺設計／李尋歡設計

《反反反》研究書單／BOOK LIST

- Situating the Self: Gender, Community and Postmodernism in Contemporary Ethics by Seyla Benhabib
- The Journals of Sylvia Plath ● Vagina by Naomi Wolf ● The hour of the Star by Clarice Lispector ● Poetic Anthology of Sylvia Plath ● Feminismo para principiantes, Nuria Varela. (Only in spanish) ● Arts of the Possible: Essays and Conversations by Adrienne Rich ● Pornotopia by Paul Beatriz Preciado ● Orlando by Virginia Woolf ● Una vida subterránea by Laura Freixas. (Only in Spanish) ● La fantasía de la individualidad, de Almudena Hernando. (Only in Spanish) ● A Frozen Woman by Annie Ernaux ● The Complete Stories by Clarice Lispector ● Sin género de dudas by Rodríguez, Cobo, Femenías, Miyares, Sendón, Simón,Valcárcel ● Neoliberalismo Sexual by Ana de Miguel ● Bodies that Matter by Judith Butler

研究電影片單／FILM LIST

- Hot Girls Wanted by Jill Bauer & Ronna Gradus 《辣妞徵集》（紀錄片） ● Movies and interviews by Chantal Akerman（香妲‧艾克曼的電影及訪談）● XXY by Lucía Puenzo 《我是女生，也是男生》 ● The Color Purple by Steven Spielberg 《紫色姐妹花》● Et maintenant, on va où? by Nadine Labaki 《人妻衝衝衝》Where Do We Go Now? ● The Hours by Stephen Daldry 《時時刻刻》● Vision — Aus dem Leben der Hildegard von Bingen by Margarethe von Trotta 《夢想—希爾德佳德的一生》● Hanna Arendt by Margarethe von Trotta 《漢娜‧鄂蘭：真理無懼》● Violeta se fue a los cielos by Andrés Wood ● Violeta Went to Heaven 《在雲端上唱歌》● The help by Tate Taylor 《姐妹》● Jin Ling Shi San Chai (The Flowers of War) by Zhang Yimou 《金陵十三釵》● Rebelle (War Witch) by Kim Nguyen 《愛在戰火迷亂時》● Louise Bourgeois: The Spider, the Mistress and the Tangerine by Marion Cajori and Amei Wallach 《路易斯‧布爾喬亞：蜘蛛、情婦與橘子》（紀錄片）● Natural Disorder by Christian Sønderby Jepsen 《Naturens Uorden》（紀錄片）● Paris is Burning by Jennie Livingston 《巴黎在燃燒》／《巴黎妖姬》（紀錄片）● Paradise by Sina Ataeian Dena 《樂園她方》● Suffragette by Sarah Gavron 《女權之聲：無懼年代》● The Danish Girl by Tom Hooper 《丹麥女孩》

《媒體入侵》的神奇之旅

不同於以往，瑪芮娜創作《媒體入侵》時，沒有預先設定議題，而是累積近年來對媒體現象的所思所想，一方面看到社群媒體逐漸成為人們生活不可或缺的日常，消費行為不知不覺被大數據所掌控，她靈敏的觀察雷達感受到應要「主動覺知」這個可怕的現象，另一方面一如過往，她總想著如何運用作品觸動觀眾有所覺察。

她將對媒體風暴鋪天蓋地而來的影響發展成三部曲，首部曲 A Hefty Flood（二○一八）於荷蘭舞蹈劇場二團（NDT2）發表、二部曲 Valley（二○一九）於瑞典歌德堡歌劇院（GöteborgsOperans Danskompani）發表，二○二○年於台灣舞蹈空間發表的《媒體入侵》（Second Landscape）為終部曲。

長期合作的舞台設計露蜜娜與音樂設計雅蜜拉是她創作的班底，但她不想重複留在舒適圈內，這回特別邀請影像設計西斯可（法蘭西斯卡·伊森 Francesc Isern）一同加入，展開一趟設計、表現與執行方式的難度都較過往更高、視覺效果也更驚人的「神奇之旅」。

首先面對的第一個問題，便是《媒體入侵》原訂於二○二○年三月在瑞典斯堪尼舞蹈劇場發表，排練至首演前一週因新冠疫情延至二○二一年一月，我和助理總監凱怡預計要去實地參訪瑞典首演的計畫因此也被迫打消，讓我們不得不只借助排練影像紀錄來揣摩新作的細節。影像紀錄

無論如何精確，都無法取代真實觀賞的感覺，尤其是舞台製作的種種配合，更需要實際去感受，像之前《時境》扁豆的顏色與質感、《巨獸》紙箱內部隔層的形式與厚度、紙箱的機關、《反反反》框架組合的秘訣等等，對質感越理解，越有助於日後在台灣複製與萬一需要的修繕，沒有看到實際成品很難真正安心。

而這個作品，表面上看來就比以往可掌控的道具複雜太多了。六十分鐘演出中不時出現大小不同的充氣物，小的灰色氣球和人差不多高度，黑色的是七米長形，最大的金色則是近六米的圓柱形，光是看著這些大氣球在舞台上被充氣、被消氣、舞者不時還要在球內跑進跑出就已覺得夠神奇，投射在氣球上的影像還不斷在流動，技術上的配合更是匪夷所思。[32]

投影常常是演出的「惡夢」，電腦螢幕上看到的飽合色彩，在劇場投影出來的效果常被削弱，必須要多方設想；流明數高階的投影機租金十分昂貴，往往只能在最接近演出時才會租用，所以能夠測試、調整的時間也極為有限；再加上越高階投影機功能越複雜，能夠確實實了解全部使用細節的廠商並不多見，在劇場中為了投影效果乾著急的狀況實在不少。這次看到的投影是隨著氣球流動，並非一般常見打在舞台背後的天幕上，因此研判要調整校正的時間可能會很嚇人。更何況演出現場只要機器一多，大夥都會特別緊張，不知要用多少包綠乖乖才能壓住風險。

既然無法承接瑞典的棒子，我們決定先來解決氣勢驚人的氣球，為製作的第一步做準備吧！

露蜜娜慨然提供所有資訊細節，雖說要運用的降落傘布料應該不太難找到，但一看到設計圖我們

全傻了，難怪他們都將這幾個球稱之為「充氣物」而不是氣球，原來表面是用立體拼貼造型而成，即使露蜜娜繪製了十分詳細的打版圖，並標上每個接面的說明，看起來還是讓人頭皮發麻，當然也找不到願意耐下性子來破解的台灣廠商。為了確保色彩與品質，只得委託露蜜娜在荷蘭製作，即使製作經費遠遠高於過往所有，甚至是我們預估的兩倍，但為了讓編舞家安心，也要「不輸陣」，只能咬牙埋單了。[33]

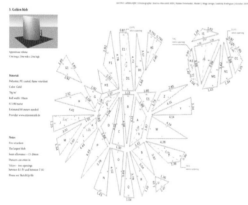

32 《媒體入侵》強調的流動投影（陳長志攝影）

33 金色氣球設計圖

接著要處理看起來神奇、不知執行是否極為困難的是投影。影像設計師西斯可先開出一串理想設備清單，希望能有兩台４Ｋ投影機，經過一番查詢，我們提出最中肯的狀況：在高雄衛武營藝術文化中心首演時，劇院可以提供一台２Ｋ投影機，我們再租一台；至台北城市舞台演出時，劇院沒有相關設備可用，僅能租用一台。幸好西斯可還體諒打對折的現實差距，同意我們的提案，針對高雄、台北投影狀況做調整，但不可退讓的是需要一台高階的電腦，為什麼是高階、多高階才夠用，可以租還是要買？又頗費了好一番工夫才做出決定。

原來西斯可設計出的流動影像是由一套特別的軟體來操控，可用滑鼠控制方向，並可隨著充氣物的飽合度來微調影像大小，所以需要高階電腦來跑這個台灣還沒見過的軟體，讓我們不得不咬牙又投資了原來根本沒有的預算項目。在排練期間，我們還投資一位技術人員，全程跟著西斯可在劇場排練三週，學習並熟悉這套軟體的使用。演出前還安排試裝台，測試技術人員執行結果，最後進入劇場內，還要時不時與西斯可連線，依劇場狀況調整部分影像效果。這繁複的過程，以及影像操作的困難度，最後連瑪芮娜都直嘆：「下次要做個什麼道具都沒有的作品了！」

技術製作準備完成後，舞者們從六月開始進入《媒體入侵》。破天荒的，舞者這次完全不需要閱讀任何資料，僅用三部影片，作為其中兩個片段的引導。其一是由法國女導演克萊兒·丹尼斯在一九九九年所導的《軍中禁戀》（Beau Travail），由《壞痞子》與《新橋戀人》的主角丹尼·拉馮（Denis Lavant）演出，片中飾演一位在非洲的傭兵，因為長官另有新歡，失寵後想盡方法折

磨新歡，最終被迫退伍，完全無法適應平民生活，只能在孤獨絕望中結束生命，片尾是他在離世前最後一晚在舞廳豁出一切的舞蹈。

影評人田國平提到，他初在影展看到此片時，只覺得是部曖昧的同志片，這次重看後發現，「這完全就是一部舞蹈影片，充滿著軍中陽光男孩的力與美，沙灘上的戰技操練，烈焰下的不凡身手，整齊的體魄迅速確實，都像極了舞蹈。片尾音樂 Corona 樂團的〈The Rhythm of the Night〉，當年席捲全球，如今因團名與疫情同名，再度成為熱門話題⋯⋯為了讓獨舞者明白拉馮在片尾的孤寂與不為世人理解的心理狀態，瑪芮娜也準備了一九七六年的《計程車司機》（Taxi Driver），勞勃·狄尼洛剃了龐克頭，在鏡子前不斷喃喃自語，快速切換武器的經典一幕，作為舞作中〈彥傑的死亡之舞〉參考。[34] 而在另外一段〈訪問大姵〉，則參考了電影《地球兩萬天》（20,000 Days on Earth）的對白，這部描述澳洲壞種子樂團的搖滾主唱尼克·凱夫（Nick Cave），在地球上第兩萬天的生活，他喃喃地述說著時間的流逝、記憶、孤獨與生死，以及創作上的靈光乍現，在真實與虛構之間交織，真誠又讓人摸不透的神奇狀態，如同舞者在紛亂的世界中，仍保持專注在表演上的態度。透過編舞家瑪芮娜捕捉電影的浮光掠影，轉換為舞蹈創作的養分，也帶給我們豐富的觀看層次，與不同的思辨角度。」[17] [35]

17　田國平，《媒體入侵》節目冊。

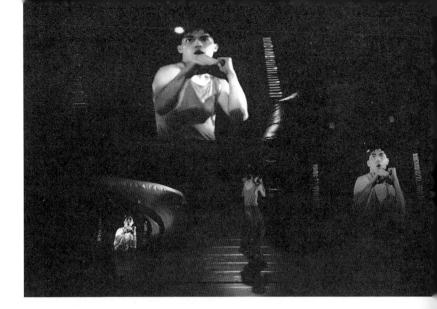

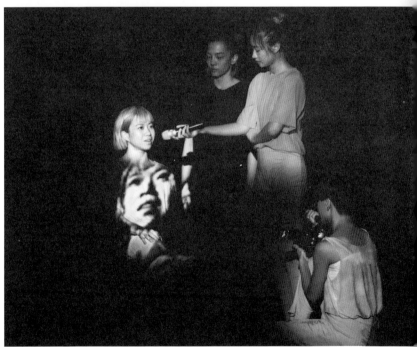

在與舞蹈空間合作的十年間，瑪芮娜覺得每次製作都讓彼此對於舞蹈有了更進一步的領悟。這一門需要「存在、身體、聆聽、感知、接觸、互動與處於當下」的技巧，在疫情嚴峻、不得不相隔的此時此刻是「多麼罕見及值得珍視」，也直接催化了舞者對於真實「覺知」的渴求。

排練是從七月的遠距視訊開始，前兩週瑪芮娜要舞者們集中火力發展作品第一段〈肢體動覺〉（Physical Sensation）的素材，舞者們以影像記錄了爆青筋、舌頭捲花、拉手肘皮、肋骨擴張、嘴皮震動、揉搓腳趾等近百段身體局部動作，運用攝影畫面放大肢體動能的視覺效果 36 。第二項功課是與演出中有稜有角的充氣物「小灰」互動，在排練場有限空間內盡可能「玩」它。

舞者們每天將動態工作成果及靜態觀察討論分析都錄影下來，分享的內容很多，也很龐雜，從中發掘出平時沒注意到的盲點，以便打破個人的慣性，找到肢體語彙轉變的契機。回家後還要反覆觀賞影帶，用冷靜的旁觀角度再次檢視自己，擇要整理成句子、狀態、形容詞或是名詞為在遠方的瑪芮娜說明。瑪芮娜會將她的回饋與助理總監凱怡討論，成為隔日接續工作的參考。有些發現是這樣的：

舞者：「這個充氣物好像是活的，流動方向自有所指，必需敏銳互動。」

瑪芮娜：「大家動起來像水草。」

舞者：「動起來像水草？水草的特性是什麼？」

「氣球與水草有什麼不一樣？」

「氣球其實有一個膜包覆，水草好像無邊界……」

瑪芮娜：「所有學過的動作都不要出現！」

凱怡：「保持即興的質感，完全打開、聆聽群體，自己流動及閱讀自己。」

舞者：「我怎麼又來了？」「我怎麼每次落地前就會出現這個準備動作？……」

接著瑪芮娜抵達台灣了，因為不想和女兒分離太久，她拚著疫情狀況和先生、女兒同行。先是為了取得簽證與先生隆重補辦了婚禮，在公園的小島上宴請賓客，再一起通過核酸檢測、隔離兩週才解禁。這兩週每日上午，瑪芮娜與舞者一起在鏡頭前暖身，共同排練至中午，午餐時間再與凱怡討論設定下午排練重點。

距離雖然拉近了，但還是得隔著鏡頭對談，單是要拉出理想的排練視野就煞費功夫，單一鏡頭不夠廣角，花了三天在排練室四周架上六支手機、以 ZOOM 視訊會議模式進行才解決問題。但這身處同一空間的視訊，聲音會彼此干擾，最後不得不關掉所有手機麥克風，大家以比手劃腳來回應鏡頭另一端的瑪芮娜。透過鏡頭，瑪芮娜就在這兩週決定了舞者的角色。

視訊的麻煩倒沒讓凱怡太煩心，她提到：「當我們意識到科技媒體進入到生活中時，它已經

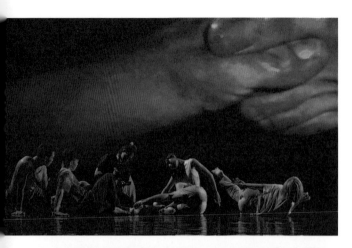

潛移默化地改變了我們的生活形態，帶給我們不同於以往的便利。恰巧在《媒體入侵》世界首演之前全球疫情開始爆發，所有演出幾乎都停擺了，我們不能自由移動、國際間交流也變得困難，沒想到網絡媒體在此時發揮了很大的作用。和瑪芮娜展開排練的前置工作，必須透過視訊排練、視訊會議的『巧合』，讓我覺得非常有趣……」37

經過了這四週的線上視訊準備，當八月三日我們在排練場終於遇見「真真實實」的瑪芮娜時，都是開心得不得了，也為這次演出的主題做了最佳註腳，與其去批判或指責媒體對我們的影響，她從另一個角度喚起人們的感知。凱怡觀察到：「曾經身為舞者的瑪芮娜，對於表演者每天所感受到的身體改變、不斷嘗試與自己身體對話的過程特別感同身受，也感嘆大多數人卻都未曾擁有過這樣珍貴又美好的經驗，當我們『自豪』自己是世界上少數且稀有的族群時，她也希望能夠透過作品，讓觀眾、讓更多人感受甚至經歷我們在表演中那個不尋常的旅程，鼓勵大家除了透過螢幕去了解這個世界以外，多花一點時間去關注和感受每天承載著自己所有喜怒哀樂的血肉之軀。」

舞者在之前連續四週所做的「動作日誌」，成為接下來四週實體排練的最好準備，甚至讓瑪芮娜在排練結束後深切感受到被徹底「啟發」了，「就像找到『真理』般地開了智慧。與舞者間的連通令人不可置信，即便偶有言語障礙，我們仍可心照不宣，共同『潛』入作品。前幾個月以來疫情爆發與接續封鎖所造成的集體恐慌，讓我們在創作過程中，充滿像孩子般一無所懼向前行的渴望。

當感受到生命脆弱之時，一個社群總會對自己的原則更加堅定，因此我們也相信『舞蹈』對我們自己、乃至於對社會都是至關重要，我們能夠蛻變正是因為信奉這個充滿愛與決心的歷程。」

表演藝術雜誌白斐嵐對瑪芮娜的訪問，更詳盡說明了她的創作動機：「隨著實作被虛擬所取代，媒介主導了我們的生活，或許是出自某種忠於本行的內在拉扯與抗拒，瑪芮娜逆勢走向另一

端，試圖藉由舞者身體來談當代社會的非物質現象。」瑪芮娜在訪問中進一步解釋，當她越鑽研

這個主題，就越被自己的職業所吸引，也更加理解能和來自各國不同文化背景的舞者一起工作有

多麼幸運，這讓她得以跨越國籍、跨越各種母文化帶來的壓迫與限制，而從自身文化的限制中得

到解放。瑪芮娜相信「沒有摩擦，就沒有改變」，白斐嵐看到瑪芮娜在「經驗與創新、共識與衝

撞之間，試圖在創作中找到平衡」。

可是與舞蹈空間的合作，是個不太一樣的「泡泡」，因為全團都是「台灣人」，與瑪芮娜在別

處的創作經驗大不相同，單一國籍的文化背景形成自己一套行為準則與社會規範，像是瑪芮娜觀察

到台灣舞者對於她的提議，總習慣先自行討論、確認沒有誤解後才會出手行動，急性子的她也在長

期以來磨練下逐漸學會「忍耐」，這次更在舞者的「動作日誌」中細細看到舞者的不同面向。

經過瑞典排練半年後的沉澱，瑪芮娜以原有架構，由舞蹈空間舞者提供即興素材，重新發展

成為《媒體入侵》世界首演版。她在解封後第一天起，開始在北藝中心的試演場試大型道具，從

「小灰」、「大黑」玩到「巨金」。舞台設計露蜜娜深知「這些充氣物是『活』的，它們不會乖

乖聽指令，單單是如何充氣、消氣、出戲入戲方式都可以成為一個研究主題了」。所以她「真心

佩服舞者們的付出與努力，舞台上最後看似自然與流暢的運行，都是舞者們花費了無數心力才能

完成的」。[38]

18 陳凱怡，《媒體入侵》節目冊。

19 瑪芮娜·麥斯卡利，《媒體入侵》節目冊。

「活」的充氣物「大黑」（陳長志攝影）

舞台設計概念則是「呼應波蘭社會學者齊格曼‧鮑曼（Zygmunt Bauman 1925－2017）關於『液態現代性』理念，將身處於影像飛逝、關係短暫、世界觀已消失的當下，以可流動、可充氣變化的『點』反映當今世界的分裂與不穩定。被舞者操弄的『點』，動態改變了舞台的樣貌；在波動表面上的即時投影，也讓『點』成為身體般的載具，展現出個性與行為模式」[20]。

這種流動式的投影，讓影像設計西斯可得像舞者一樣思考在舞台上共創的畫面，有許多大型製作經驗的他，認為此次是他參與過最有挑戰性的製作之一。「製作規模雖然不算很龐大，但難在必需時時隨舞者起舞，同時兼顧影像與舞台燈光之間的平衡感。我希望創造出來的影像是具有流動感且各有其用意的，希望觀眾能夠看見舞台各種廣角視角，也能觀察到細節的變化。」[21]

瑪芮娜這次因為「景觀社會」（The Society of the Spectacle）這個主題而創作出《媒體入侵》，居伊‧德波（Guy Debord）在一九六七年提出的現象與理論，已在今日成為現實。瑪芮娜受訪時提到：「我們就是景觀／奇觀（spectacle），我們不再知道自己是誰，總是在顯露自己、展示自己的經驗……要是居伊‧德波還活著，他可能會很高興目睹自己的理論成為真實世界……《媒體入侵》，進一步探討了人們與圖像（image）『神秘又魔幻』的關係」。

20　露蜜娜‧羅德格斯，《媒體入侵》節目冊。

21　法蘭西斯卡‧伊森，《媒體入侵》節目冊。

長長久久‧演化再生——當舞蹈空間遇上瑪芮娜

「瑪芮娜以二十世紀初電影如何席捲世界為研究起點，追溯自其產生的社會風潮與影響，而有了『我們已然成為自己生活的導演』之感嘆。說來很玄，瑪芮娜繼續形容：『就像我們現在面對面坐著，我在和妳說話，看的是妳的臉而不是自己的臉；但當我拿起手機視訊通話時，我會在螢幕上看到自己的臉和對方的臉並列。』人們就這樣無時無刻被自己形象所圍繞。在過去，人們崇拜電影裡的好萊塢明星，但現在卻把這種形象崇拜內化，轉而投射在自己身上。」

在演出中占有重要地位的影像設計，因為西斯可無法親臨首演現場，所以他耐心地手把手教會影像執行許哲晟，複雜程序多到令哲晟瞠目結舌，所幸他對於影像剪輯與音樂執行等軟體有過接觸，才因此能夠較快上手。期間他們各自在台灣、荷蘭、西班牙，透過網路持續排練交流，運用遠距視訊將台上的畫面以拍照或錄影方式傳遞給對方，再進行修正，「雖然總覺得這一切好像有點不太真實，但看著影像設計拍攝出的美好畫面、編舞者與舞者一起創作的作品，如果因為疫情而無法完整呈現在舞台上，那才真會是憾事。」

這演出沒有成為「憾事」，還有一些趣事。演出其中有一段，原本是以卡拉瓦喬畫作〈基督之死〉作為 Pieta 這個段落的開始，在西方只要是看到這身子癱軟、手垂下的身形，都會連想到基督，沒想到我們舞者看到此圖是完全無感，還笑問：「他喝醉了嗎？」瑪芮娜立即意識到這種文化間的差異，便委由舞者去找尋有「形而上」之感的畫作，舞者們最後決定採用明朝陳洪綬的〈八仙圖〉，代表演出的八位舞者，每位仙人手中的持物，也成為動作取材方向，發展出與瑞典版本完全不同的段落——〈八仙〉。

瑪芮娜原先為《媒體入侵》設定的結局是「另一種反烏托邦式的極端場景，來呈現身體失效的當代狀態……空無一人的劇院、街道與公車，隨著疫情來襲，國境封閉，成為瑪芮娜自瑞典一路逃回荷蘭的真實路徑。「原先，我只是想要用這宛若科幻片的場景，來表達對於未來的關切與憂慮。」誰知道科幻場面不再科幻，瑪芮娜也帶著這支差一週就要在瑞典首演的舞作結構來到台灣，以她樂在其中的『面對面』工作方式，與台灣舞者一起實現。這次，沒有無人場景，反而更加上了舞者們現身說法，讓他們的身體經驗得到突顯。」[24]

22　白斐嵐，〈當媒體入侵，我們如此有幸還擁有身體——西班牙編舞家瑪芮娜‧麥斯卡利專訪〉，《PAR 表演藝術》雜誌第三三四期。

23　許哲晟，《媒體入侵》節目冊。

24　同註22。

39　瑪芮娜選擇的卡拉瓦喬畫作〈基督之死〉
40　舞者選擇的明代陳洪綬〈八仙圖〉

當所有與道具相關部分逐漸成形時，瑪芮娜與凱怡開始討論舞者這段時間以來對舞蹈的種種反省與發現，從中挑選出精華串連成〈評價〉這段落所需內容。每位舞者對自己批判都有點強烈，瑪芮娜雖然覺得很有意思，也能理解舞者們這種「恨鐵不成鋼」的情緒，為了不至於太過負面，決定挑選在這「理解──意識──刻意──矛盾」過程中最自然且有意識的省思，集結成為演出中的文本。這些個人省思以影像方式投射在舞台背幕及兩個大球上，舞者們一如平時圍坐著在討論他們對表演的感受。

由於這些都是他們排練以來的深刻檢討，所以錄影時不用死背稿，大家自然地以慣常詞彙來表達觀點。原本還有點擔心在舞蹈作品說上這麼一大段話，會不會讓觀者覺得不耐，但正因為舞者們都說得很誠懇，大家平時也沒有什麼機會看到舞者說話，反而讓不少觀眾覺得聽來頗有意思，連記者會的媒體記者們，都表示聽得真切。

這一段最令我讚歎之處則是西斯可處理鏡頭的功力，每個人獨白是單獨錄影的，也依主講人發表次序分別錄了聆聽者回應的鏡頭，影像置放在舞台時，舞者的尺寸大小不同、位置高低錯落，但整合起來竟都像是在同一場域中聊天，每個人眼神落點因為「真實」而顯得生動，也可見西斯可可的經驗老到。 [41]

林季萱：在排練這段期間，我有一種⋯⋯我不是自己的感覺，感覺像被肢解、碎成碎片，這感覺很奇怪，又覺得滿新鮮的。我在想是不是，我們一直要進去一種身體的深層感知，但又不能沉溺在裡面太久。

施姵君：嗯⋯⋯我也有相同感覺，其實我們又要同時可以辨認出我們這些身體的感知是什麼，然後才能試圖去一些新的地方。要在短時間之內讓這些事情發酵，對我來說有一點點折磨，嗯⋯⋯所以我還在感覺這些到底是什麼。

陳韋云：那我想要講一點小小的事情⋯⋯每天你身體疲痛的那個部位，它好像會一直在叫你，你會有一點更刻意地想要去遺忘它，或是更刻意地使用它或折磨它，就是會有這兩種還滿極端的事情。然後你也會想要順著自己的流，我覺得這還滿重要的，可是同時你又會很想要打破自己，所以我心思就好像一直在感覺舒適與陌生之間，交叉來回。

彭乙臻：可是有的時候，就像我今天膝蓋不舒服，那種想要讓自己輕鬆一點的念頭就會跑出來，變得沒有試圖要去做什麼，可是我發現在這種狀態下，思緒反而變得比較清晰，就是你知道你還可以做什麼。那種推動自己身體的動力就不是不是強迫，嗯⋯⋯但也不是舒服的那種推，就是你太知道那個改變什麼時候來，所以某方面，我們要很去聆聽身體的回應。這個給予和接收會漸漸

林季萱：我覺得乙臻講地這個很有趣，就是身體和心理真的是一直互相影響，我們其實也不知道然後也會順著的那股流。

形成一個迴圈，讓我們可以一直持續滾動下去。

王彥：嗯……我覺得應該是，我們會試圖想要讓我們的意識稍微「輕盈」一些，讓這些感受不要這麼黏著在一個點上面。當我們的意識稍微輕盈後，我覺得它好像會有一個翅膀在上面，我們可以隨時想要飛走或是停下來。

黃彥傑：對我而言，我覺得好像在練習的過程中，應該都會去到一個未知領域，不過我好像常常會走回自己的習慣！像我身體如果失去了連貫性，或是那個動力的通道在某個點被卡住了，我就會很習慣地去用身體其他部位來做啟動，可能因此導致回到讓我舒服的狀態。所以如果可以打開更多感知的話，我或許可以再達到不同的層次。

李怡韶：我也想跟大家分享一下，就是在排練過程中，我覺得有一個東西是慢慢累積上來的，那股很強的慾望，好像是會蹦出來，蹦出來的時候，我覺皮膚上的細胞會變成一個一個的氣泡，在這過程中，你好像可以同時感受到周遭所有的一切，就好像那就是你吧！那種感覺有點難形容跟解釋，但我想大家應該可以懂的。

周新杰：我想要回應一下剛剛提到的迴圈，我覺得在探索身體過程中，好像一直在經歷破壞和重建，這個循環對我有一種奇妙的影響，雖然可能從外觀身體上沒辦法看出太大的差別，但我覺得它至少讓我在面對每一次練習的時候，我的心態都好像因此變得比較寬廣。

舞者們投影消逝，真實的季萱出現，長獨白的投影打在她的身上，哲晟以手控影像跟隨，她

盡量以身軀作為平面讓觀眾看到影像，同時即興跳出這段話的語意：

「我覺得劇場是這個世界上很特別的一個地方，劇場裡發生的一切和一般生活非常不同，當觀眾坐在黑暗當中，燈光漸漸熄滅，大家安靜下來，接著音樂、舞蹈、燈光，不同的能量開始融合在一起，就像海浪一樣沖向這個房間裡所有的人。當海浪來的時候，你唯一能做的事情就是接受它。所以身為表演者有一件很棒的事情，是我們了解如何用各種方法去製造這個海浪。

我很喜歡在台上的一個時刻是，當你知道自己正在預測的同時，也在等待即將發生的事情，然後飛向那一刻，放空自己，讓所有事情通過這條隧道，有時我會感覺像被占據一樣，是被另一個自己所占有嗎？有時候會很像一隻動物，有時候變得更加純淨，或許有時候會變得危險，在舞台上感受這些轉換是很迷人的。

雖然其實每次表演前，在側台我都會很緊張，但現在我還滿享受跟緊張相處的，也許這就像是表演藝術中的一種鍛鍊，或像不同宗教或是瑜伽一樣，對身心也有著不同的訓練。

能夠成為一個表演人，讓我們能在不同的向度中旅行，不僅僅是用你的頭腦思考，而是用整個身體跟感覺去思考。我們擁有的能力是能夠聆聽自己內在的聲音，然後透過舞蹈這個形式治療自己。

我期望自己可以在這個工作當中帶著享受的心……很久……」

在自身感知之外，演出中另一個重要表演者是攝影機，舞者們都要輪流掌鏡，透過鏡頭引導觀眾增加對感知的體驗。瑪芮娜選出對掌鏡有點天分的乙臻做開場，從觀眾席最後手持攝影機，一步步走上舞台，將觀眾席的畫面投射到舞台的大背景幕上。乙臻既要走得穩、機器拿得穩，也要隨機捕捉畫面，為演出開場設計出一個「老大哥」無所不在的橋段。[43]

絕大多數觀眾，在大舞台上看到自己的畫面都很淡定，好像對於入鏡已習以為常，或是只想以冷漠面對鏡頭的小尷尬。當然也有熱情的學生，對著鏡頭開心招手，甚至勇敢地在觀眾席中舉手做出誇張的動作，讓自己、也讓他人看見。有位媽媽一直猶豫要不要帶孩子來看這樣「大人」的演出，結果驚訝地發現她就讀小四的兒子，一看到這個開場就覺得「好酷」，接下來便聚精會神地看到結束，還能頭頭是道分享最喜歡「你聽見我的心跳嗎？」那段吶喊，連媽媽都感受到孩子期盼被同理心看待的渴望。

作品的第五段〈特寫〉是一段由韋云和王彥擔綱的雙人舞，王彥提著攝影機全程聚焦在韋云的臉部特寫，同時也要扮演韋云的舞伴隨著她移動，時不時還要分身承接韋云的下腰動作或拖行她，練習了好陣子才能上手。對比韋云行進間各種近乎特技的動作，大銀幕上的韋云從頭到尾都維持一貫平靜臉色，許多人對韋云臉不紅、氣不喘的「特異功能」感到驚奇，舞者游刃有餘地掌控身體真不知道內含了多少能量。[44]

42　林季萱和她的獨白投影（陳長志攝影）

43　彭乙臻（中）攝向觀眾席的投影（陳長志攝影）

44　陳韋云的臉部特寫與肢體動作似乎可以分開（陳長志攝影）

第九段〈黑球內的乙臻〉，由乙臻鑽進黑球內跳舞，透過王彥在球內的攝影，觀眾可以從打在黑球外的投影畫面窺見內部狀況。黑球雖然不小，但兩位身陷其中，一位大幅度舞動，一位努力補足畫面，有空間幽閉恐懼症的人可無法勝任。

緊接在這段之後的〈八仙〉，舞者們先是站在一片泛金的布上，隨著舞者逐漸移動，攝影機在八位舞者間不斷地被換手，觀眾在流暢舞蹈進行時，可以對比看到從團體內部、從上方、或是手臂局部等畫面投影。當舞蹈肢體與視覺各有流動與呼應約八分鐘後，踩在地上的布已逐漸隆起成為一個幾乎占了三分之一舞台空間的金色大充氣物，加上悄然而至的「小灰」和「大黑」，舞台變身為由充氣物形成的「森林」，投影在此消失，身型相對嬌小的舞者在三個充氣物移動間隙中忽隱忽現。然而充氣物雖巨大，舞者的能量也逐漸增強，不僅顯得可以與之匹敵，間斷的出現方式，更增加觀眾想要看到人的渴望。 45 46

舞台上沒設翼幕，演出一旦開始，舞者們便沒有下台喘息的機會，全程在舞台上表演外，也要兼顧口語表達、掌鏡，還得為氣球接管充氣或消氣。有時需要三管同時充氣快速完成，有時是接單管緩步充氣，一切都要在特定時間內完成，想想也只有長期接受各種調教的舞蹈空間舞者才可承擔住這種分量等級的演出。

原本預定在台北演出後，舞者施姵君還要赴歐支援斯堪尼舞蹈劇場在瑞典及歐洲的巡演，舞團也樂於支持舞者有出國表現的機會，但最終瑞典舞團因疫情再起而二度延期，辦好的工作簽證

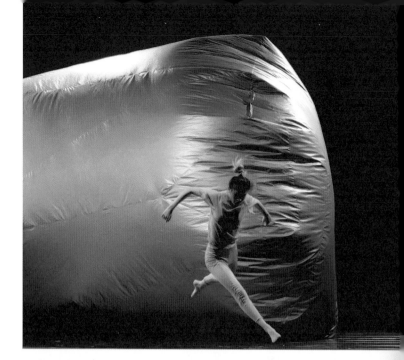

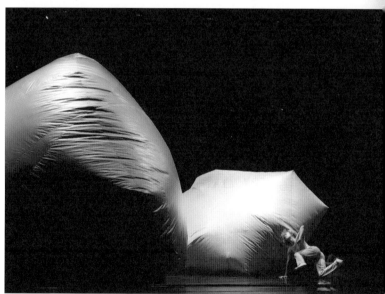

派不上用場，也讓姵君家人放下擔憂。但瑪芮娜對這樣的結局十分懊惱，誰會想到一個「用情到深」、經過高難度技術開發的作品，到最後只有台灣是接力賽中唯一跑向終點的跑者？

我和瑪芮娜合作的這十年中，她深入淺出的作品風格形塑了舞蹈空間的品牌標誌，也讓舞者們一無所懼地為自己發聲。追隨她兩次出國創作的于芬，現於交通大學應用藝術博士班進修，帶領一大群科技藝術家共同創作；宜蔚和冠穎在德國工作，宜蔚甫於二〇二一年春在線上發表她為海德堡舞蹈劇場所創作的《众—III》；韋云於二〇一七年赴荷蘭排練及巡演半年，體驗極簡的跑碼頭生活，以勇氣回應家人的擔心。而昱瑄從《巨獸》至《反反反》的覺醒，不只在研讀資料上，二〇一八年她因傷被迫休息期間，去印度流浪了一個月，接著去尼泊爾健行三週，同年底還去了一趟菲律賓跟越南，被世界多樣的色彩深深著迷，也在山裡「遇見各種脆弱的自己」。二〇二〇年更勇敢地挑戰「太平洋屋脊步道」，花了三個月在荒野中從美墨邊界走到太浩湖，目前在法國蒙彼里埃國家舞蹈中心進修。

我深信是瑪芮娜給了舞者們這種從「感性啟蒙」到追尋「自我定位」的革命勇氣，在社會常用主流價值絆住年輕人夢想的現實中，他們運用身體接收到最為一般常人所忽略的感知，掙脫舞者「不讀書」的教育偏食症，找到應該是可以受用一生的養分，在每一個人的修行中，擷取到國際交流最終最大的收穫。

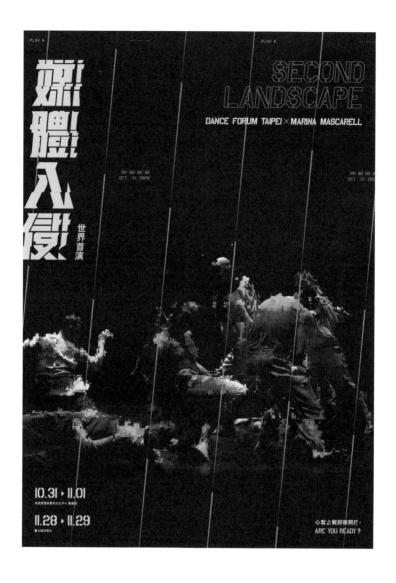

舞蹈空間×荷蘭科索劇院×瑞典斯堪尼舞蹈劇場《媒體入侵》

● 世界首演│2020 年 10 月 31 日高雄衛武營藝術文化中心戲劇院

＊媒體入侵主視覺設計／賴佳韋工作室

CHAPTER

02

心意相通，無往不利──與日本的不解之緣

DANCE FORUM TAIPEI

舞蹈空間舞團

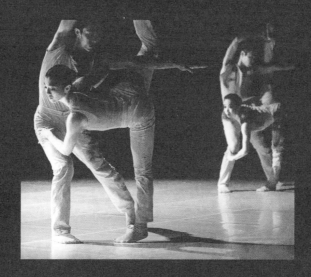

TORU SHIMAZAKI

島崎徹

CONDORS

東京鷹

相濡以沫的朋友們

舞蹈空間截至目前為止，已和來自世界七國、二十一位國際編舞家合作過，二○一九年慶祝三十週年主要計畫，便是邀請過往最具「舞蹈性」、「創意性」與「藝術性」的編舞家分別創編新作，回顧舞團三十年來的特色，也前瞻未來演出形態。

首先於五月初邀請出身舞團的八位編舞家們回娘家「造反」，在《勇》的製作中暢所欲言[1]，將皇冠藝文中心整棟大樓都變身為創意場域，他們各具主題的創作，清楚涵蓋了舞團的核心價值，眼見舞團 DNA 傳承有成，令我十分感動和欣慰。接下來，我規劃了三檔國際合作節目來代表各有側重的製作。

以「藝術性」為核心的當屬瑪芮娜‧麥斯卡利的《媒體入侵》，展現運用舞蹈論述議題的能力；而以「舞蹈性」為代表的非日本編舞家島崎徹的《舞力》莫屬；以「創意性」著稱的則是東京鷹的《月球水2.0》當之無愧。這三位創作者和舞蹈空間合作都長達十年以上，但舞蹈空間三十年精華展現的四檔節目，何以屬於日本的創作卻占了半數？

也許是地緣相近，氣息相通、理念相合，溝通時還可用中文相互「筆談」，日本藝術家來台排練次數相對可以比較多，彼此關係也較易拉近，加上台北各處可見的便利店與日式餐廳、百元快炒豪爽乾杯、進退應對的禮節相似等等，讓同為「亞洲人」的相濡以沫更有種特別的親

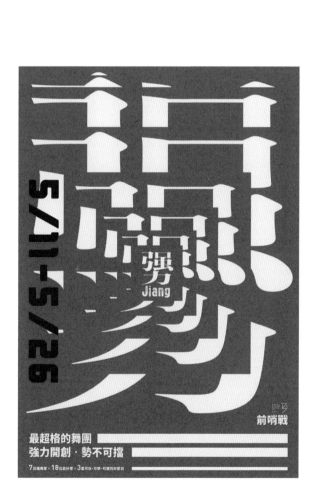

1　主視覺設計／賴佳韋

近感。但既是分別代表「舞蹈性」與「創意性」，這兩位日本創作者風格是截然不同，而且行事都各有相當「不典型」之處。

天作之合——島崎徹

二〇〇七年，一位原本談妥來台的澳洲編舞家，因臨時生變影響合作計畫，我急叩永利真弓，請她推薦可接手的日本編舞家，她立即推薦甫自歐洲返國的島崎徹（Toru Shimazaki），建議可以搬演他二〇〇六年在美國舞蹈節的得獎之作〈Run〉。[2]

當時沒時間多思考，島崎就這麼來「救火」了，超音速似的只用了四天排練便完成這支二十五分鐘的作品。平日我們排練新作，快則一個月，慢的曾有過七個月才完成的；復排舊作一分鐘差不多要用到一小時排練，但島崎二十五分鐘之作，舞蹈與音樂緊密結合，中間沒有一刻喘息空間，手部動作又繁複，量是一般作品的兩倍，若不是島崎有超高功力，根本不可能順利完工。

他常「自豪」地說，他的舞蹈動作很流暢，因為他總是會先比劃動作再三研究，以順勢動力協助肢體語彙的連貫，加上非常合拍，所以舞者跳起來會覺得特別過癮。〈Run〉融合 Dead Can Dance 獨立樂團迷離氣氛的旋律與法國作曲家 René Aubry 既古典又前衛的編曲特色，以熱情、濃重且有強烈的動感，編織出大膽的群舞關係與變化分明的視覺印象，讓大家首次見識到他借用音樂強化舞蹈的舞風。

島崎平時無論在車上、在家空檔都是在聽音樂，他先將「有感」的音樂記下來，演出時慣用四到五段不同音樂串接，有時屬於同一創作者或相同風格，有時也很對比，但一定都是非常催動

舞蹈情緒的用樂。他甚至在二○一五年採用台灣原住民傳統及創作歌曲，也都是一樣符合他富含旋律與節奏的選樂標準。他還謙稱，因為作品靈感多來自音樂，所以他只能算是「第二」創作者。

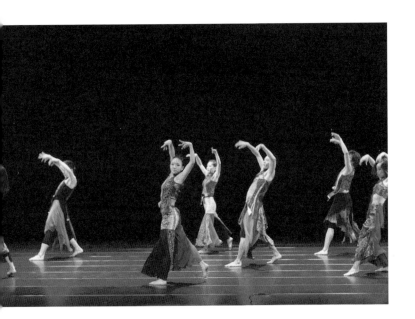

〈Run〉的群舞畫面（複氧國際攝影）

島崎人生故事十分有趣，自幼接受的是馬術訓練而不是舞蹈，但未依長輩期待赴德國深造，而轉往加拿大。一到加國，突然失去對騎術的熱忱，想到姊姊之前的提醒：「如果真要學點什麼，也許可以從芭蕾開始！」於是他換跑道開始鑽研芭蕾。白天在芭蕾學校上課，晚上大夜班打工的苦日子他並不怕，但近二十歲才起步學舞的「駑鈍」，讓所有老師對他長達半年不聞不問，不過即便如此，他對舞蹈的熱情依然未減，還轉念想到如果老師不能改變，那他可以自己主動出擊嗎？

他先去摸準每位老師喝咖啡的習性，每每在休息時間適時奉上白的、黑的或是什麼都加的咖啡。這招「拍馬屁」試了好一段時間不見效用，老師們上課態度依舊，他只得再進一步仔細觀察，發現老師們在課堂時，最常指導的兩位同學是 Jason 及 Stephen，因此異想天開地幫自己取了 Jason Stephen 為英文名，這樣一來，無論老師們指導其中哪位同學，他都跟著在旁一塊兒聽訓。果然雙倍指正帶來雙倍進步，久而久之，老師們漸漸地將眼光轉向，甚至到最後只看見他，他終於成為班上最受矚目的舞者。

島崎學成後，在歐洲參加職業舞團演出、編舞，最後應神戶女子大學之邀返回日本，學校還十分禮遇地打造了嶄新的舞蹈系大樓等他來主持。他曾擔任過太陽馬戲團的日本選角評審，也是世界知名洛桑芭蕾大賽評審，他的現代舞小品是參賽者比賽指定舞碼之一，並曾為日本迪士尼樂園創作大型製作，這些多元經驗並沒有讓他成「匠」，而是不斷掌握到「藝」的精華。

二〇一六年中國時報記者李欣恬訪問時，島崎便提到他在生活中無時無刻不舞蹈的觀察：

「棒球場上揮出全壘打的球員，那一氣呵成的動作，就是一支好舞蹈。連麵條師父，他們日復一日製作麵條時熟練的手勢和動作，那也是舞蹈的模樣。」他常會提醒舞者們，跳舞時該如何從感情、從個人想像對動作「加料」，這裡是哀傷、那裡是不捨，所有動作都該擁有自己的詮釋。他也常會激發舞者走向體能的極限：「如果我們只是要過小水溝，輕輕鬆鬆就可以了；但如果是要跨越一條河，我們就得卯足了勁奮力一躍！」 3

3 　對舞蹈總是充滿熱情的島崎徹（趙雙傑攝影）

首次在舞蹈空間發表的〈Run〉獲得各方肯定，當時以色列駐台辦事處負責主管文化事務的甘蜜荷女士（Michal Gamzou）不只一次向我提起，這支作品從舞蹈至服裝都令她印象十分深刻，尤其對其中一段五位女舞者柔情似水的情感表達，更是讚譽有加。

除了作品排練順暢與結果成效極佳外，台北一些老舊街區也很吸引島崎，讓他想起成長時的六○年代日本，他極為羨慕台北能夠保留住這些傳統的味道，對日本不具城市特色的改造頗不以為然，加上在舞團隔壁「區區」八十元就可以吃到菜色豐富又美味的自助餐，種種好印象都為下一次的合作奠立契機。

二○○九年舞團二十週年時，特別再度邀請島崎前來，為舞團量身打造〈Grace〉。

上回來台時，他默默注意到舞蹈空間舞者極擅長跳雙人舞，平時舞團課程有芭蕾、現代舞蹈外，還運用瑜伽課加強核心肌群，並有接觸即興課來鍛鍊「借力使力」的功夫，所以舞者們雙人技巧不限於一般抓舉，總能巧妙並輕鬆地開發出有趣的行進動態，所以這回他將觀察運用到作品中，自日本「枯山水」園藝造景取材，以坂本龍一的迷離音樂搭配 Alvo Noto 電子樂聲，創作出一個他從未嘗試過的「慢速」舞蹈。

相對於之前所慣用節奏感強烈的音樂，一聽到這曲子，島崎便「覺得整個房間的氛圍和燈光都轉變了，大概有三週時間，不管做什麼都聽著這張音樂，慢慢地有一個影像浮出，看到自己坐在一個鋪滿白色小圓石的日本花園前，花園裡有鋼鐵製的栽景，正緩慢、機械性地移動著，然後兩個盆栽交錯，結合為一，又再分裂成二，這個景象觸發了創作的開端」。[25][4]

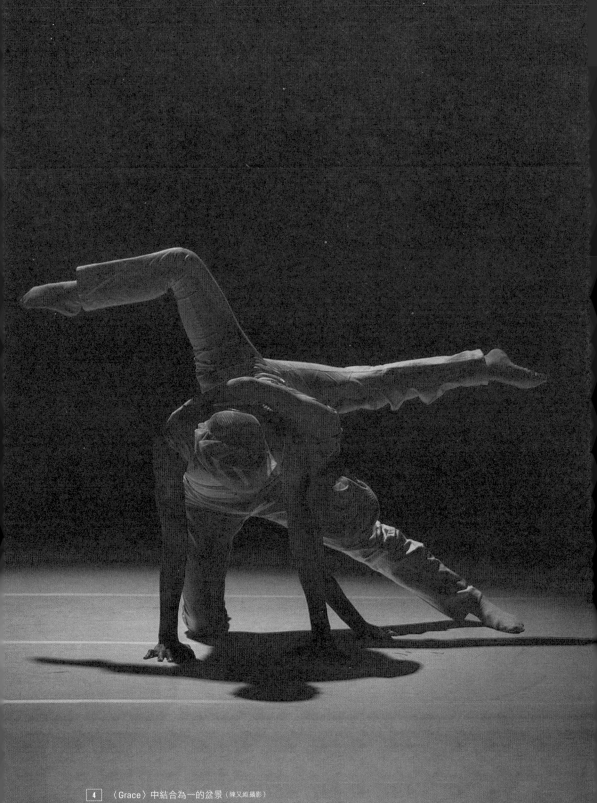

〈Grace〉中結合為一的盆景 (陳又維攝影)

島崎為這支作品創造了許多優雅又需要「硬底子」的雙人動作，雙人托舉通常帶點速度會比較好做，像舉重時從上搏到挺舉，一鼓作氣集中力量，像這樣的慢速雙人舞，則要考驗彼此順勢力量的細部控制。作品中，有的時候女舞者先上男舞者肩，再以背部環繞男舞者從腰部逐漸滑落；或是落地前以腳趾尖像毛筆般在地面來回擦寫；還有在男舞者扶持下，女舞者雙腳像溜冰般滑轉好幾圈。⑤

一般常見芭蕾女舞者被扶持著旋轉，多是以單腳支撐，且有芭蕾舞鞋足尖的輔助，島崎想要沒有穿溜冰鞋的溜冰感，就得看女舞者如何藉用腹部提升減輕重量，讓男舞者牽引滑轉起來。張雅雯在表演藝術評論台中提到：「越是緩慢的動作越是困難，需要有沉穩的下盤以及強壯的核心肌群，去帶動身體重心的轉移；舞者間具備良好的默契，在雙人的抬舉或支撐動作能呈現流暢與平順的視覺觀感。」⑥

這支作品將庭園景觀靈動起來，二〇一六年舞團重演該作時，表演藝術評論台專案評論人樊香君有如下的生動描述：

「那是染著些銀白與冷調藍的世界，從一對男女舞者彷彿兩片雪花般交疊開始，坂本龍一輕盈的電音琴聲零碎掉落空間中，基底是隱隱電波與脈動似的暗流，難以覺察卻綿延整支舞作，成為舞者流動感的重要推手，於是，舞者如精靈般輕盈的抬舉、撐托、延展甚至手部細碎的角度，都彷彿無重力般圓滑地飄移著，卻不失一種具節奏感的前進作用。島崎徹掌握如此飽含節奏的身

25 島崎徹，《熱光乍現》節目單。

26 張雅雯，〈東方留白的簡約風格《徹舞流—Grace》〉，表演藝術評論台，二〇一六年四月二十九日。

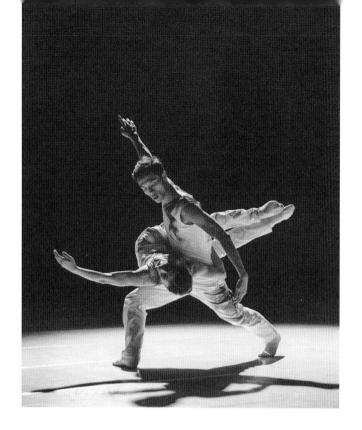

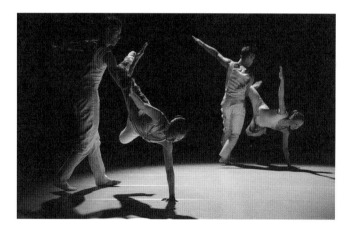

5 〈Grace〉中蘇冠穎承接順勢而下的廖宸萱（陳又維攝影）

6 拔地而起緩慢且流動的雙人舞（陳又維攝影）

體感，且在動作設計上無盡雕刻與變幻、舞者時而雙手拉鋸、時而身體各部位作為支點轉換重心，兩兩交纏下，看似相當現代芭蕾的身體語彙，卻因銀、白、藍燈光渲染、音樂作為底層流動、舞者以卡農組合，在空間中以象徵時間的方式橫向流動、細膩而專注地交織動作，產生一種奇異時空感，有那麼一刻，你會以為是天光、雲彩或只是雪花自四面八方的黑暗出現又零落；但又有那麼一刻，你會以為時間在現代精神驅動下前進著，動作交織變化越顯複雜卻有跡可循，直到最後，又回到了最初男女交疊的場景，才知島崎徹給出的，是四季看似前進卻又循環的時間觀。」[27]

整支作品有「樹欲靜而風不止」的意境，罕見地在藝評台出現五篇評論，無論專業評論人或是研究者，都看進了作品的深處。

「呈現的氛圍，時而輕拂滑過，時而黏皮帶骨，舞者的互動交流又可見得山與水共存共融之依附關係。純淨而優雅的身體線條，糅合出日本水墨畫的一種形式，細膩詮釋細沙的各種流動，同時在靜謐中不急不徐地展現浪漫的詩意風景，讓原本靜止不變的枯園，藉由舞者協調中的不規則，產生以靜制動的祥和。」[28][7]

「〈Grace〉中多以雙人入舞，彼此透過關節的接觸啟動下一個動作的連貫，讓兩者間攀附、抬舉、解離，與植物在大自然中群聚的特性不謀而合。漸漸地，筆者收回一開場時的印象，反而看見了身體符號創造出對生命意念、生長姿態的描繪。島崎徹捨棄『綠』表現植物，反而使用『白』的『空』、『無』甚至『死寂』來重新發展『生』的樣貌，打破後的歸零與重建幫助我們獲得新的體驗。」[29]

「在純淨的主題中發展動作與空間的變化，不讓人覺得單調、無趣，反而會更專心去觀賞舞

台上的所有過程，似乎在觀賞中國的水墨畫，有山水潑墨也有留白的瞬間，讓觀眾有更寬廣的想像空間。舞作的最後，只剩下一對男女，回到開場的畫面，意味著大地萬物生生不息，看似靜止的畫面，卻有無限生機暗藏其中。」[30]

〈Grace〉連同台灣編舞家楊銘隆的〈偶術重現〉隨著舞蹈空間二〇〇九年赴荷蘭、比利時、義大利四個城市巡演，讓歐洲各地觀眾一舉看到亞洲舞蹈的觀點。在接下來的幾年，島崎和台灣結下更多更深的緣分。

27　樊香君，〈眾聲喧嘩我獨靜《徹舞流》〉，表演藝術評論台專案評論人，二〇一六年四月十三日。

28　蕭雅倫，〈創作簡約中的最大極限《徹舞流》〉，表演藝術評論台，二〇一六年四月十三日。

29　蕭亞男，〈回歸原點後的重生《徹舞流》〉表演藝術評論台，二〇一六年五月十九日。

30　張雅雯，〈東方留白的簡約風格《徹舞流—Grace》〉，表演藝術評論台，二〇一六年四月二十九日。

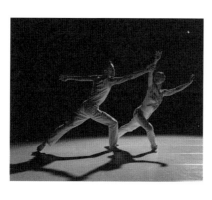

7　動靜之間（陳又維攝影）

島崎曾提到他任教的神戶女子大學因為沒有男舞者，每年得自東京邀請客席男舞者參加畢業製作，因為所費不貲，我便提議何不與我任教的國立台北藝術大學舞蹈系合作，既可節省經費，也增加我們學生演出經驗。於是二〇一〇年由時任舞蹈系主任的鄭淑姬帶著七位男舞者及一位女舞者在神戶足足待了五週，排練新作〈Naked Truth〉[8]。

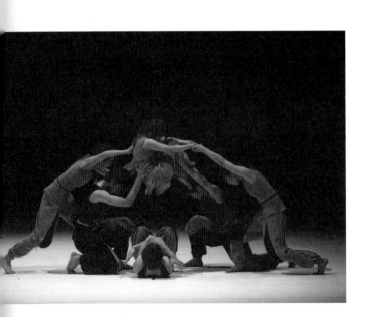

[8] 〈Naked Truth〉（Yoshiko Muneshi 攝影）

學生們第一天走進神戶大學的排練室就驚呆了，滿場學生沒有人坐著，統統都在自主練習，不時還有人在錄影，舞過一回便以影片自我檢討，一再研究如何可將動作做得更好，遇到瓶頸時，才會開口向老師討教。這和我們平時在學校排練情況很不相同，我們學生都很「聽話」，多半要下指令才會去做。看到神戶學生全程專注的狀態，我們學生也跟著一刻不敢偷閒。9

9　北藝大學生參加神戶大學演出前後台合影（前排左起賴翊中、侯弘翊、陳冠廷，後排陳宗喬、施亞廷、簡麟懿、日本舞者原田、黃筱哲）

這段期間，學生食宿都由島崎來操心，他每天將大箱大箱食物送往宿舍，還特別在家裡舉辦烤肉趴，以兩大疊高級牛排來應付男生們的無底洞食量。我和王雲幼老師赴日參加首演時，島崎熱情邀約我們留宿他家[10]，即使在演出前的忙碌時刻，他還是好整以暇地準備了豐富美味的晚餐，讓我們可藉機與其他教師們好好交流一番。[11]

島崎在二○一二年受邀來台參與世界舞蹈論壇暨國際舞蹈節，率神戶大學的子弟兵在台北城市舞台演出〈Here We Are〉及〈Voices〉；二○一四年還將之前與台灣學生共同創作的〈Naked Truth〉在北藝大歲末展演重排演出。二○一六年舞蹈空間再度邀請島崎前來發表《徹舞流》，考量到他對年輕舞者的正面影響，因而同意讓他兼顧為北藝大舞系畢業班所組的焦點舞團排演〈Patch Work〉，在專業及準職業舞團的演出中都有機會看到他的作品。

除了關注演出內容外，島崎也十分擅長在演出前指導暖身課，適時適度地喚醒舞者們全身每一條肌肉。他的暖身課以芭蕾把桿動作為主，為了節省搬移把桿的時間，以及精減芭蕾常會使用的分組練習時間，他會全程都使用把桿，整間教室排滿把桿後，其實個人可移動的空間是有限的，但他總能巧妙帶入流動練習，即使在侷限的個人空間中，一樣可以享受到流動時暖起來的樂趣。而全部舞者共舞，也為即將上陣的演出激發最佳士氣，尤其學生動輒是四、五十人一塊兒上課，「集氣」的力量就更強了。[12]

133　　132

心意相通，無往不利──與日本的不解之緣

10 來探班的王雲幼（中）平珩（左）與神戶學生合影

11 島崎家宴開胃菜

12 北藝大與神戶大學合作全體大合照（島崎居中橫臥者）

我舞蹈‧我厲害——《徹舞流》

二〇一六年舞蹈空間首次安排島崎發表一檔完整製作的《徹舞流》，共包含三支作品，一支是頗受好評的〈Grace〉，雖為舊作重排，但與前次發表已相隔七年，舞者幾乎全數更換，富含高階的雙人技巧，排練難度與新作相距不遠，這部分就由助理總監凱怡全權負責。

島崎所建議的另一支作品〈Zero Body〉，由全團女舞者來擔綱，為了平均男女舞者的表演分量，我便邀請島崎在〈Grace〉與〈Zero Body〉這兩道「大菜」當中，新編一支以男舞者為主的小品〈The Game〉。

〈Zero Body〉先由島崎兩位助理本間紗世與水野多麻紀排練兩週，島崎再親臨指導，並編創新作。舞者們整個暑假都在燒腦，必須牢記數以百計的肢體語彙。不過揮汗如雨的練習結果，獲得了來自各方的佳評，這場專屬於島崎的製作，也讓大家對於他的舞風有更進一步的認識。

優雅浪漫、綿延不休的〈Grace〉，從之前鏡框式大劇場移駕到觀眾席居高臨下的水源劇場，賦予觀眾全新的感受；而展現女力的〈Zero Body〉，更受到觀眾矚目。九位女舞者全程都在場上，除三三分組外，最後一段群舞中，一對八、二對七、三對六、四對五的繁複變化，既考驗了舞者絕佳的節奏感與默契，更讓觀眾沉浸在「舞酣耳熱」中。趙綺芳評道：

「〈Zero Body〉根本就是攫獲了觀眾的氣息！整支作品依音樂分為四個段落，動作的堆疊

如同漸增的音樂，逐漸累積的強度，不斷刺激觀眾的動感。不知過了多久，以為即將結束地鬆口

氣，卻又是一個段落再起的驚奇。整支舞作就是如此地充滿不同層次的節奏感和戲劇性的張力，

讓人看完後不禁大聲叫好……〈Zero Body〉是一首名副其實的群舞：九名女舞者始終在台上，未

曾退場。編舞者的手法，則是『隊形單純化、動作豐富化』，將九人的群體單純化，以一至多數

的列作為基本構成形態，以不同的線、面組合切開舞台的空間，同時使動作維持相當的速度感並

製造舞者之間的動作時間差，透過強調方位與水平變換的動作，擴大群舞動態的層次感與豐富性。

其中，舞蹈的精采之處在於細部的不斷堆疊和舞作結構之間的平衡，使得這首既有著緊密結構、

而又兼有精采細節動作的作品，成為今年春天台灣舞蹈界人人稱道的一場演出。

好的作品可讓舞者提升，島崎徹的〈Zero Body〉激發出舞蹈空間女舞者極佳的身體能力，她

們兼具犀利性與延展性的肢體，表現不俗，幾可與對比性更強的日本現代舞女舞者相比擬。而在

看完了這樣一場具有編舞教科書價值的大師級創作，身為觀眾的我，心中的滿足不可言喻，在今

日充斥著後現代風格舞蹈劇場的趨勢中，觀賞《徹舞流》這場匯集台日當代舞蹈精粹的肢體綻放，

如大旱之逢甘霖，無比暢快。」

31
13

31

趙綺芳，〈徹舞流——一場匯集台日的肢體綻放〉，文化快遞「快遞藝評」，二○一六年六月號。

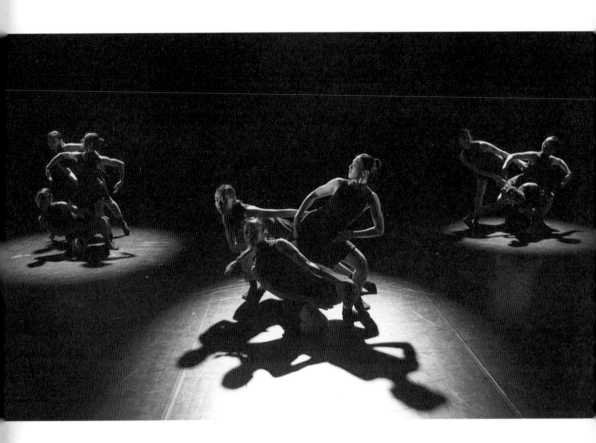

13 〈Zero Body〉數字九的組合

　　　　　　　　　　　　　　　　心意相通，無往不利──與日本的不解之緣

以往常見表現力量的舞蹈，多以男性為主，或是那種「致命一擊」的拳擊式力量，而在這作品中，九位女舞者顯現出「柔美、冷酷、嬌媚、率性、狂野、優雅、柔弱、剛強等各種女性特質；加上大幅度的隊形變化與移動，快節奏與重拍的音樂搭配，讓觀眾直接感受到高度張力的氛圍與氣場，如此強烈的律動，幾乎凝結了整個劇場，甚至牽引到脈搏的跳動。

從舞者的眼神中，看見意志力與專注；從舞蹈動作中，感受能量飽滿，流露出扎實的身體訓練，同時體現了編舞家豁然簡約又極致細膩的魅力。如此高密度的創作風格，訴諸直覺的肢體美感，實在難以結構化或言語定論，不過從觀眾的專注與靜默中就表達了一切，最終留下的是純粹美感的回味和想像」。[32] 14

相對應女性的力量，由三位男舞者演出的〈The Game〉，也引起蕭亞男的關注：「極具爆發力的推拉與瞬間的攻擊，是一種形式上和身體上的極限遊戲；三個哥兒們類似搏擊與壓制的關係，展開打鬥的遊戲模式。身體的位移與流動不斷加大，跑跳之間毫無保留地釋放能量，重複性的遊戲逐次增強，身體數度接近極限邊緣，然而能量與速度的收放之間仍然取得穩定平衡。同樣的舞序，一層層地，從輕鬆、隨興到強烈、認真，每次偷得微小的呼吸時間，只為了一而再再而三地再推向極致。三位男舞者的力量極為扎實，遊戲之間，舞出翻騰躁動中的輕鬆自在，片刻寧靜中的互相拮抗。一種是奔放和外顯的，另一種則是內斂壓抑卻沸騰的，兩種關係都很親密。」[33] 15

32　蕭雅倫，〈創作簡約中的最大極限《徹舞流》〉，表演藝術評論台，二○一六年四月十三日。

33　蕭亞男，〈回歸原點後的重生《徹舞流》〉表演藝術評論台，二○一六年五月十九日。

這三支截然不同的作品，在舞蹈空間舞團長年著重創意表現的評價中，此次讓觀眾感受到的是在舞蹈上的堅強實力。島崎慣於把音樂用好用滿，從不著墨「空」的意境，總是誠懇地將舞蹈能量發揮到極致，加上這幾年在學校的經營，興起更多舞者想要親炙他作品的好奇，相對於舞團團員也有了新的啟發。

14　數字九的組合之二（陳又維攝影）

15　〈The Game〉的遊戲打鬥（陳又維攝影）

無遠弗屆的《舞力》

二〇一九年，舞蹈空間三十週年「華麗」開幕，順理成章地再次邀請能讓舞蹈力整體爆發的島崎徹，運用二十五位舞者的大編制，讓大家一睹舞團所珍視的首要核心價值——舞蹈、舞蹈、舞蹈！

《舞力》演出的兩支作品，對舞者體力與聽力的挑戰更勝以往，其中之一是優雅流暢的〈南之頌〉South，以台灣原住民歌聲入舞，這是島崎為了我們三十週年而想要特別表現的「台灣味」？原來又是來自島崎不動聲色默默觀察的成果。

二〇一四年島崎作品〈Naked Truth〉參與北藝大歲末展演時，同製作的另一個節目是台灣原住民卑南族傳統祭儀歌舞，在彩排期間，島崎有不少機會仔細觀賞，深深被優美的歌舞形式吸引，也為北藝大舞蹈系能夠維護及尊重台灣傳統文化而感動，回程路上，他在桃園機場就迫不及待地開始找尋台灣原住民相關的 CD，返家後還請學生繼續推薦，在二〇一五年便以其中四首歌曲創作出《南之頌》。此次在他眾多作品中，他認為能由舞蹈空間來演繹這支舞作應該是別具意義，也為了舞團三十週年，特別加碼新增一首歌謠，以示慶賀之意。

〈南之頌〉 16 最開頭用的是泰雅族歌手雲力思滄桑又嘹亮的〈我願成為一隻鳥〉及〈給媽媽的歌〉 17 ，島崎對於歌詞原意並不理解，但巧妙的是他在第一段舞蹈便出現不少飛鳥翅膀舞動

16　〈南之頌〉的群舞（趙雙傑攝影）

17　施姵君搭配〈給媽媽的歌〉獨舞（趙雙傑攝影）

　　　　　　心意相通．無往不利──與日本的不解之緣

作，而接下去一位女舞者俏皮又充滿節奏動力的獨舞，也意外與〈給媽媽的歌〉內容吻合。第三

段的男女雙人舞，搭配的是「泰武古謠傳唱」的〈婚禮之歌〉；比較強而有力的段落，引用「原

舞者」在《牽 Ina 的手》專輯中阿美族太巴塱部落的祭祖歌。舞作最後，在卑南族歌手桑布伊〈路〉

的大氣之作下，大開大合的移動也完全與曲意相符，在在印證了島崎常說的：好音樂一定會讓人

「心有戚戚焉」。為了不「搶功」，島崎希望舞者們都能在心中「唱」出這些旋律，舞蹈技巧要「潛

藏」在美麗歌聲之下。

舞蹈空間要表現的另一支作品，是島崎在二〇一六年所創作的〈瞬舞力〉In the blink of an eye，

相對於〈南之頌〉，它是一個飆高速之作。十二人的群舞，個個似乎都不停地在與自己對抗，想要

獨處，卻又擋不住外界爭戰、衝突的影響，搭配的搖滾音樂正好也加強了這種內在的力量與精神。

詮釋這支作品，既要有超好音感，也要懂得將這些難以想像的豐富與綿密動作一氣呵成。舞者們又

怕又愛地面對排練，一方面生怕記不熟細節，因為自己一個疏漏而影響全團的表現；另一方面又特

別喜歡這種「極致美感」的舞風，讓舞者們很在乎地早早就開始「催票」，不容許大家錯過島崎這

個極為高竿的、將音樂立體化後的恢弘大度之作。

18 〈瞬舞力〉的群舞（趙雙傑攝影）

19 〈瞬舞力〉的場景（台中歌劇院提供）

　　　　　　　　心意相通，無往不利——與日本的不解之緣

島崎在排練空檔提起前陣子參加畢業四十年的同學會，對比老同學們熱烈談論的工作及家庭，他很欣慰自己在坐五望六之際，依然不只是為討生活而工作，對喜愛的舞蹈還是充滿許多新想法。他喜歡聽音樂找靈感，也一直在思考如何把音樂的弦外之音表現出來，希望觀眾能有「驚喜」。他認為編舞最好的境界，應該是用什麼音樂或不用音樂都可行，所以他還在繼續朝著「夢想」前進。他很客氣地說，是這些工作機會讓他不斷地進步，對於一切收穫更是充滿感恩。正是這種「善念」，讓他的作品不僅在亞洲引人注目，在歐洲也很受重視。

為了同慶三十週年，島崎帶著「島崎明星舞團」同台演出〈Zero Body〉[20]，重現這支被譽為「編舞教科書」佳作，豐富了演出的氣勢。九位優秀女舞者的詮釋方向，與舞蹈空間略有不同，他們重新製作的黑絨材質服裝，突顯出外露的手腳動作線條，為作品更添色彩。不少日本舞者家長還特別飛來台中歌劇院看首演，以實際行動為大家打氣。台日舞者們因島崎而結緣，藉演出彼此切磋「島崎味」，日籍舞者們臨走前還慎重地為每一位台灣舞者及幕後人員準備感謝卡，非常有禮貌地對合作致意。[21]

因島崎串出的緣分，還不止於此。從二〇〇七年第一個作品〈Run〉呈現時，我們便對服裝設計吉野勝惠的大膽用色印象深刻，於一九九七年成立「吉野工作室」、長年為日本全國各地職業芭蕾舞團設計服裝的她，因為非常欣賞島崎的作品而經常提供贊助，二〇〇九年也曾全力支持他為舞蹈空間創作的〈Grace〉，在白色系的衣褲上手繪出不同的潑墨圖案，並為每位舞者設計了

一個造型獨特的硬紗面罩。[22] 每回演出時，「大姐」一定來台參加首演，並「普渡眾生」地請舞者們大餐一頓，二○一九年為台日舞者席開三桌的大氣魄，更是令人感動。

20 島崎明星舞團演出的〈Zero Body〉（趙雙傑攝影）
21 打成一片的台日舞者們（前排中島崎徹）

心意相通，無往不利——與日本的不解之緣

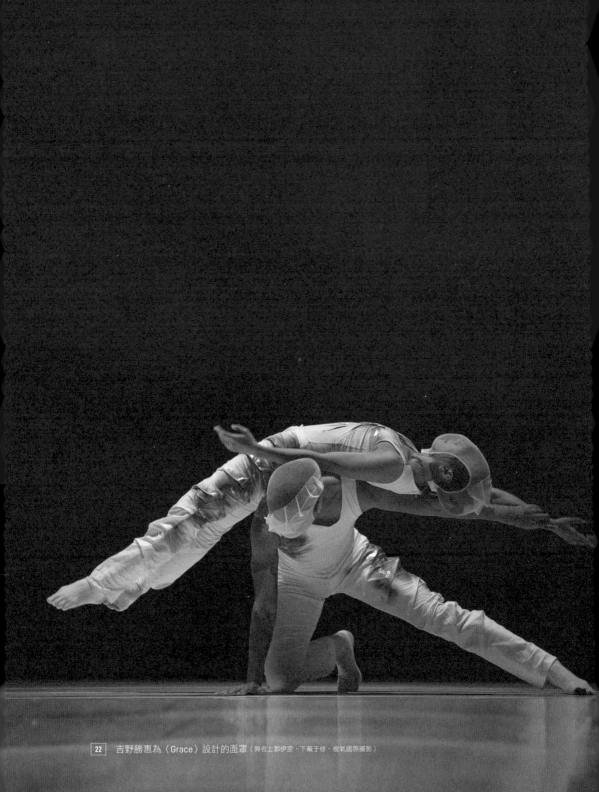

吉野勝惠為〈Grace〉設計的面罩（舞者上鄭伊雯，下戴于修，複象國際攝影）

島崎每次來台，對於曾經去過的餐廳、甚至麵包店都不忘重溫，最讓他讚不絕口的烤鴨，是連吃幾回都不會厭倦。也正因為太愛台灣，二〇一九年三度來台排練演出結束後才一個多月，便又帶著家人來台旅遊，誠心介紹他的私房景點與美食。每每一聽聞台灣地震、颱風淹水等消息，總會擔心問候，時時牽掛台灣的狀況，把台灣也當成了他的家。

島崎作品雖然動作細節很多，但我們在搭配演出宣傳走進校園辦講座時，總會不怕麻煩地在講解之外，務必帶著同學們實地品嘗一下他的「口味」，希望學生在體驗過音樂與舞蹈緊密結合的樂趣後，再至劇場來觀賞演出。二〇一六年《徹舞流》的十三場校園，無論國中、高中，還是台大、師大、戲曲學院、東南科技、崇右技術、北護大等不論何種科系學生，都可將島崎的舞「再冉上手」。二〇一九年《舞力》演出結束後，助理總監凱怡更是帶著全場觀眾一起跳了四個八拍的〈瞬舞力〉，大夥還會沿著觀眾席弧度行進，整齊劃一的動作連島崎都噴噴稱奇，但這十足的感染力其實正是來自他精采的舞蹈。[23]

島崎的作品對舞者也有深遠的影響，曾是舞蹈空間舞者的助理總監凱怡回憶起，二〇〇七年每次跳完〈Run〉都「像死過一次」，身體經歷過的那種暢快淋漓，至今想起還是會心加速，音樂和舞步瞬間湧現……這十二年來舞團一直在挑戰不同的表演形式，尋找不一樣的身體語彙，開發各類型的觀眾族群，但是每一次和島崎老師合作，總是能把我們拉回來，幫我們找到小時候那個瘋狂愛跳舞的心，提醒著自己堅持走在這條路上的本質，在努力丟掉過往學習包袱的同時，

也回望自己所擁有的與不足之處，將極其繁瑣複雜的動作慢慢抽絲剝繭，透過一次次的練習，研究每個動作的動力來源、行進軌跡、速度、質地以及內在思考，聆聽聲音的呼吸和感受。」

23　學生們努力學習島崎作品

二〇一六年的成功好評，讓許多愛跳舞的年輕舞者趨之若鶩，當我們在二〇一九年四月甄選新舞者時，其中有不少人便是衝著島崎作品而來，一舉刷新報考人數紀錄。而為了推廣、鼓勵及愛才，凱怡也不怕麻煩地留下了九位實習舞者，在四週內要學會總長五十分鐘的兩支作品，大大考驗體力、耐力、智力和抗壓力。凱怡看著「排練室裡，無論老舞者、新舞者、實習舞者，加上兩位來自日本的排練助理，沒有一個人敢懈怠，戴著耳機聽音樂的、看著手機研究拍子的、三兩成群對著鏡子練習動作的、二十幾個人在偌大的排練場裡沸沸揚揚地努力著，鏡子上的霧氣，空氣裡的溼氣夾雜著汗水的氣味，只要看著這樣的景象總是會莫名地感動，二〇一九年的這個暑假真的好熱血！」[34]

在這前後與島崎合作的十二年間，舞者們也紛紛為他們的「成長」留下紀錄，有些受到作品直接影響，有些對舞蹈延伸出更具想像的詮釋，而更多的似乎是對生命態度有更深的領悟。

「二〇〇九年我跳了島崎徹的作品〈Grace〉，那時的我年輕氣盛，卻要靜心進入日本園藝『禪』的意境：二〇一六年的我，心境不同了，體力也大不如前，卻要拚完整個生命的歷程直到最後凋零……每次作品呈現，對我來說都是外在形體與內心的修行，經由不斷反芻再反芻之後而成為最純粹的靈魂。」（陳楷云）[24]

「『靈魂與軀體，它們同時存在、爭執、和諧、甚至對話……』已記不得最初學習舞蹈的自己，是什麼模樣？而讓我實質存在於這個空間中的軀體，又是為什麼而動？探索舞蹈的過程中，充滿

許多好奇與疑問。關於讓我們活著並與世界連結的身體，肉眼無法看見，然而強烈存在的靈魂卻觀看著。《微舞流》不斷挑戰身體的極限、動作的細緻、情意與回憶的連結。遊走在體力極限的邊緣，意志與靈魂卻彷彿能帶你超越極限。我會走上舞蹈的路途，或許就是它不斷探討身體的可能性，看見靈魂與軀體的關係，引領著自己認識生命的意義吧！」（黃任鴻）25

24 陳楷云（陳又維攝影）

25 黃任鴻（陳又維攝影）

「虛與實、動與靜，相對的兩極，在島崎的世界裡，似乎找到了平靜的最佳詮釋。沒有舞台華麗的裝飾，只有舞者和音樂在動靜之間流動並且傳遞於空氣中。這些動作可能沒有強烈的情感敘事，但舞者可以自由地在過程中加入個人的肢體語彙，創造舞者與音樂兩者緊密結合的關係。

再次參與島崎徹的作品，覺得挑戰性又更大了。面對兩個截然不同的作品，一支舞讓我感覺到身為一個人，有著不同的面貌及身段，在舞作中也好，甚至在生活中，去體現及感受那多變的樣貌性；另一支對我的感動，則是來自於它的純粹，音樂與動作緊密結合、呼吸與身體流動相輔相成，很可貴，也很過癮。」（施姵君）
26

26 施姵君（趙雙傑攝影）

27 黃彥傑（趙雙傑攝影）

28 邱昱瑄（陳又維攝影）

「要在短時間內，把動作『吃』進身體裡！自我處理細節、拍子、角度、方向是基本功，更重要的是如何更深入地把兩首截然不同類型的舞碼，細細品嘗一番。對我而言，我把它定義成一人分飾兩角，一個『本我』與一個『自我』的轉變，兩者同是我，兩首舞作的音樂和動作質地，緊密聯繫、環環相扣，迅速轉變自我的意識，融入在編舞者所想像的世界裡或是自我創造出的想像世界。」（黃彥傑）[27]

「在作品中，我持續在感受時間的流動性，群體的畫面如霧氣般擴張，在移動中我們觀察水氣的遊走。在集體的動作裡，如何保有自己的認知，以各有姿態的語言登場，是一個課題。」（邱昱瑄）[28]

「跳舞很像是讀一首詩，不僅是閱讀且是享受當下的過程，更重要的是能創造一個有交流的閱讀經驗給予觀眾，將我們的想像實貴地給予，並在演出過程中與觀眾一同創造更廣大的體驗。舞者本身也是觀眾的一部分，在意識之外觀看自己。藉由一首舞的時間解讀作品的歷程，看見每一個時刻下真實的自我，在每一次的排練之中都能獲得不同的養分。

《徹舞流》打開了我的感官，隨著音樂感受起伏，身體細胞與音符浸泡在一起，肌肉彷彿隨著節奏一起呼吸，每個動作細節都能以不同思考表達情感。

起初在數以百計的動作中，試圖找尋肌肉與空間瞬移的呼吸，而後嘗試在音樂的呼吸裡探索動作的旋律。隨著音樂每分每秒的流動，將肢體與旋律刻劃在空氣裡，可能拋到空中，可能植入地底，也可能在瞬間炸裂而後消失。每一個轉換當下的間隙，在一次次排練中逐漸找到可以擁有的彈性與個人理解的差異性，希望在每一次過程中都能挖掘出更豐富的表演能量。」（陳韋云）29

「舞蹈就像是傳統手工藝：花很久的時間，很多的耐心，沒有捷徑地，讓時間滲入每一絲空隙，純粹而美好。於我而言，獻身其中是幸福的，同時冀望自己愛著些什麼，豐富，寬容，堅韌，自由。再次與島崎相遇，好奇自己多了什麼、發現了什麼？這兩支舞像一場實踐的旅程，也許它最美的地方，在於每一次的呼吸與步伐、身體與音樂在空間中結晶，將自己全然交付出去，旅途才得以展開。兩支舞有著不同的色調與氣味，〈南之頌〉像是在山林裡奔跑，時而休憩做夢的獸；〈瞬舞力〉似人非人，在燈光閃爍的夜裡，流連巷弄，喧囂後卻孤獨。」（林季萱）30

29 陳韋云（趙雙傑攝影）

30 林季萱（陳又維攝影）

「碧娜・鮑許追求『人為何而動』，一直是身為表演者的我在探索的重點。過去參與的製作大多是依循著故事架構發展，再去刻劃角色，有時會感到戲劇、舞蹈和音樂三者之間相互剝離。

畢業三年第一次回到純肢體的演出。

從只是學動作、記拍子、聽音樂，直到見識 Toru 桑本人生動的分享，才第一次在如此抽象的肢體中找到真實的動能，內心從無到有的過程原來可以是這樣有趣。」（彭乙臻）31

王彥（趙雙傑攝影）

對王彥而言，島崎的製作「困難的不只是其獨特快速流暢的風格，更加困難的是要掌握音樂性。〈南之頌〉是先有旋律才發展成舞作，如何讓人因為音樂產生想像，而這想像正是浮現在眼前舞台上的畫面；〈瞬舞力〉又是如何讓身體在觀看的每一眨眼都能呈現不同的畫面？」32 年輕的實習舞者們，也紛紛感受到掌握音樂對演出的影響，邱俞懷謹記島崎所說的「將觀眾所聽到的音樂視覺化……除了表現舞蹈的力量，更該看見每一個獨特的個體，或許渺小，卻能在瞬間釋放出巨大的能量。」33 許宮銘看見「要用身體來唱歌，而不是一味做動作是最困難之處。」34 卓予絜對於這種「動作與音樂緊密結合，訴說著他的經歷、我們的故事，也考驗舞者的肢體流暢性與音樂感。」35 王懷陞則發現〈南之頌〉「綿延的歌頌幫我找到動作間細微不斷的動力，讓我敢用最少的力量達到最大的能量，感受音樂不再是從耳朵進來，而是從身體傳達出去。」36

33	邱俞懷（趙雙傑攝影）
34	許宮銘（趙雙傑攝影）
35	卓予絜（趙雙傑攝影）
36	王懷陞（趙雙傑攝影）

心意相通，無往不利——與日本的不解之緣

舞者也藉由作品釐清自己對表演與人生的態度。「碧娜・鮑許的作品《康乃馨》，舞者肢體動作簡單，但他們的舉手投足卻是那麼地自然、那麼地觸動人心，維持一貫的舞跳劇場風格，讓觀眾更能融入舞台上的一舉一動。這部作品影響我甚深，而這也是我想追求的舞蹈風格──自然與簡單。

跳舞，讓我找到自己，也是我人生中重要的課題。〈Zero Body〉節奏明快，對我是極大的挑戰，每天都處於精神和肉體的拔河，無法逃避，只能靠深呼吸用意志力撐下去。」（廖宸萱）37

「『舞動身體才能感覺活著』，隨著年紀漸長，更能珍惜當下所擁有，對這句話也有不同的體會。和編舞家一同工作，發展、學習舞作時，感受編舞家想透過作品和觀眾說什麼，進而思考自己有多大的空間去連結和舞作的關係，以及如何詮釋與表現等等。」（張智傑）38

37　廖宸萱（陳又維攝影）

38　張智傑（陳又維攝影）

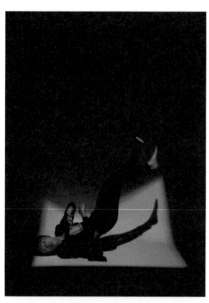

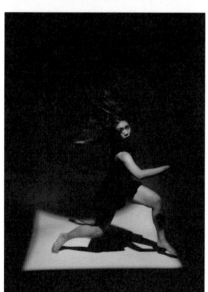

39　蘇冠穎（陳又維攝影）

40　董麗萍（陳又維攝影）

「究竟我跳舞是為了別人還是自己？我時常被這個疑問困擾，然而這個問題又會衍生出無止境的問號，因此最後我就將事情簡單化，跳舞不是自己或是別人！而是為了我一直在尋找的某些經歷。」（蘇冠穎）39

「美籍現代編舞家荷西・李蒙：『不要在任何一瞬間遺棄了藝術家最不可或缺的財產──你自己的勇氣。』如果你想要什麼，那就勇敢地去追求，不管別人如何想，因為這就是我實現夢想的方式。」（董麗萍）40

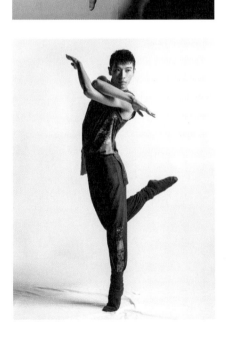

「『當你渴望做一件事情，不需要任何理由，也不需要任何報酬，甚至讓你花時間、花費，你也願意做的事情，就是呼應你內在價值的事。』作家侯文詠的短篇小說中，讓我理解到，舞蹈就是一場與內在對話的旅程。」（杜尚庭）41

「過程不易，卻相當陶醉，起初對於動作繁雜深感疲憊，直到自身對於舞作段落的漸漸清晰，才發覺作品越來越迷人之處。從細細聆聽編舞家選擇的風格獨到音樂，就已能將我帶入另一個時空；在觀看舞作時，看似無止境卻流暢的動作設計，與音樂交織在一起，使聽覺、視覺、感覺，三重感受合而為一。」（李泰棋）42

41 杜尚庭（趙雙傑攝影）
42 李泰棋（趙雙傑攝影）

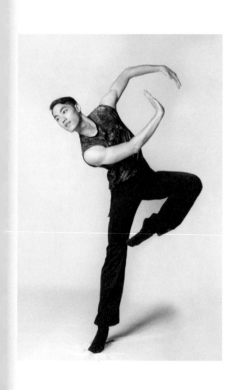

曾在北藝大就學期間就演出過島崎作品的周新杰看到「專注於細節與動作是島崎老師作品的一貫風格，再次與老師工作，發現不只是細節，更有了一種難用言語形容的感覺，就像是進入一個由編舞者與表演者創造的新世界。很慶幸能夠再次了解細節的重要性，忽略它舞蹈就很難達到另一個層次⋯⋯希望觀眾能夠自然而然地一起進入到我們創造的新天地。」[43] 誠如鍾鎮澤，也體會到「在動作與動作之間，有時可以用盡全力嘶吼咆哮，有時只是緩緩道出微小的心願，瞬息萬變中體會極致的身體美學⋯⋯縱使無法在瞬間就達到百分之百的精準且完美，但一點一滴地達成，讓自己獲得了成就感，體驗到美感與昇華。」[44] 擔任排練助理的水野多麻紀，即使有多次經驗了，她依舊覺得「跳島崎的舞總是很容易讓精力耗盡，並不是因為這舞特別費力，而是如同藝術家一般，為了讓表演更加清晰、精雕細琢，微小細節無所不在地散布在整個作品中。」[44]

43　周新杰（趙雙傑攝影）

44　鍾鎮澤（趙雙傑攝影）

45　水野多麻紀（趙雙傑攝影）

「很幸運能夠在舞蹈職業生涯遇到島崎老師的作品。印象最深的是島崎老師與我們分享他對舞蹈的熱情及故事，談到舞蹈時，老師的眼睛總是散發著光芒，那股強大的力量鼓舞著我，讓我相信夢想這件事是多麼重要。這次與老師工作，我想最為珍貴的不只是身體上的滿足，更多的是關於堅持！」（李怡韶）46

「選擇舞者這一路，像河谷，時而傾瀉江湧，時而涓涓細流、時而崎嶇蜿蜒時而平順，經過的不同風景都會殘存在河砂中，而在出水口才是開始的自己。」（施亞廷）47

我可以很肯定地說，這十幾年來定期推出島崎的作品，是因為我篤信他代表一種「流」，喜歡說文解字的鬼才導演王嘉明為「流」做了最好的註解。

「流，上半是頭朝下的小孩『子』，下半是『水』，意思是順著羊水流出母體的嬰兒，畫面頗驚悚。同一領域要區別不同風格的單位，中國多用『派』，例如武當派、少林派，在日本則是『流』，例如花道有：古流、未生流、草月流……劍術則有：二天一流、佐佐木嚴流、柳生新陰流……日本舞踊則有：花柳流、西川流、坂東流等……光聽這些流名就覺得很美。

演出從第一分鐘到結束的『流』，讓觀者沒有經驗法則可以依循，更無法掌握。戲劇中，不是動來動去就有在流，不是一直有很美的 pose 就流得到最後一秒，不是知道『為何而動』就真的會流動。流的掌握牽涉到非常多的環節，但實際突破常常只有一個關鍵點。

正因為難，才吸引編導、表演者和觀眾執迷不悟一探究竟，因為那常常也是我們人生共同的卡關所在，尤其在這日趨僵化的日常生活裡，我們亟須那如初戀般瞬間核分裂般的高壓電流貫穿全身。

流，必基於一扎實的源頭而生，能另立流派，實屬艱辛，如同生產的陣痛與漫長的懷孕期，欲立者眾，但多僅是一時體虛以致流產，或成為業界耍嘴砲弄權流里流氣的流氓。然而一旦穿透（或繞過）共同的盲點，則各有特色，如全球各自或千嬌百媚或張牙舞爪，不會有重複姿態的河流。」

島崎對音樂無盡探索、對舞蹈細心刻劃，顯而易見的待人熱情，都讓他的「流」自成一格。

35

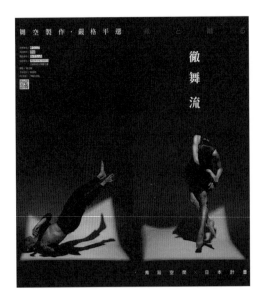

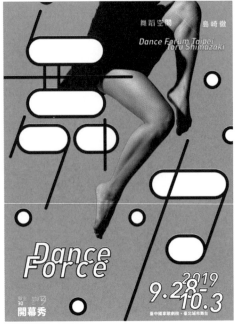

舞蹈空間×島崎徹

- 〈RUN〉台灣首演 |
 2007 年 11 月 28 日桃園中壢藝術館音樂廳

- 〈GRACE〉台灣首演 |
 2009 年 10 月 14 日高雄國立中山大學逸仙館

- 〈GRACE〉歐洲巡演 |
 2009 年 10 月 28 日至 11 月 8 日比利時安特衛普 Zuiderpershuis 劇院、荷蘭阿姆斯特丹 KIT Royal Tropical
 劇院、荷蘭烏特勒支 RASA 藝術中心、義大利西西里島帕勒摩 Teatro Libero 劇院

- 《徹舞流》台灣首演 |
 2016 年 4 月 8 日水源劇場

- 《舞力》台灣首演 |
 2019 年 9 月 28 日台中歌劇院中劇院

 ＊徹舞流主視覺設計／程郁婷
 　舞力主視覺設計／賴佳韋

　　　　　　　　心意相通，無往不利——與日本的不解之緣

一場「東京鷹」的遠距戀

現代舞從二十世紀初的鄧肯、瑪莎・葛蘭姆起始，為了改變芭蕾那種可預期的優美線條，以及不食人間煙火的故事，想以更深刻的主題貼近人生。有趣的是也正因為不再追循故事結構，可以寫意心情、可以論述、也可能是開發新語彙，要研究的範疇既深且廣，「看不懂」竟成為現代舞最常令人望之卻步的理由。

常常有人會問起，現代舞要怎麼看？有些比較「臭屁」的編舞家會回答：「多看就會懂了！」

雖然心知多接觸的確是理解的重要途徑，但這樣答覆往往可能更令人裹足不前。所以我比較常用一個解密法來鼓勵大家：其實人人都是舞評家！看演出最好結伴而行，看了開心有人分享，不懂之處可相互討論，再進一步聊聊何處讓你印象深刻，或是哪兒啟人疑惑，不用聽什麼專家之言，你來我往之際，自己的評價便呼之欲出了。

我們平時會被什麼樣的景點、歌曲、美食所吸引通常非常主觀，看表演也可同樣如此主觀，你覺得的好，可能與你的生活經驗有關；或是來自對音樂、色彩、或曾經駐足心中一個畫面的聯想，舞蹈不是打卡的定格畫面，但一連串流動的肢體一定會留下感覺，只要跟著感覺走，而不是一直找故事情節，討論出連結舞蹈的個人密碼，就無所謂看懂或看不懂，多半也就進入現代舞的世界了。

相較於芭蕾那種統一的美，我深信現代舞具有打開視野的「探險」樂趣，不論何種類型，都值得大家一試，所以在規劃節目時，我總會盡力安排不同風格的節目，讓觀眾在看「舞蹈空間」的演出，可以無邊無際！

在種種風格之中，最最最不易表現的是「輕鬆幽默」。喜劇讓人開懷，吸睛大眾的票房也令人垂涎，但偏偏讓久經多元訓練的舞者放下身段，是一件極為不易之事，所以我找了日本全男團「東京鷹」（Condors）來當秘密武器，不計代價地使出渾身解數也要促成與他們合作，以搞笑高手來為舞者「破冰」，要發展出台灣非常少見的舞蹈形態。

拼命喝杯《月球水》

第一次接觸到東京鷹是透過日本策展人、也是好朋友的永利真弓推薦。二〇〇一年是「小亞細亞網絡」正熱的時候，戲劇網絡已上軌道，舞蹈網絡也趨完整，永利真弓就在推薦舞蹈代表時，順勢增加了東京鷹，他們雖然是舞團，但不是舞蹈網絡所要的獨舞形式，誇張搞笑的形態就被歸類到戲劇網絡，反正只要是盟友推薦，我和香港的茹國烈都是從善如流地接收並安排檔期。[48]

48　東京鷹的戲劇性表演風格（Condors 提供）

沒想到東京鷹預計來台當週，正逢創下歷史紀錄的納莉颱風侵襲，九月十六日晚間開始滯留台灣長達四十九小時又二十分鐘，我當時問了永利要不要延期，但他們接續的機票與行程已訂，調整不易，所以決定硬著頭皮來。誰知這強降雨導致九一七大水災，他們抵達台北當晚到處淹水，我連從木柵住處要去他們位在長安東路的旅館都不成，只能很失禮地請他們自行處理一切。

未能在台北接機讓我忐忑不安，沒想到他們倒很自在，在旅館附近找到一家火鍋店晚餐，直說吃得開心。第二天大水還是沒退，直至第三天我才得以到預定要演出的皇冠小劇場看看。這一瞧傻眼了，小劇場淹水深及大腿，重量不輕的長條座椅全浮在水面，即使我和姐姐搶購到一台抽水機，但泡湯的劇場根本無法及時準備好在週末演出了，那東京鷹這一行人怎麼辦才是？

編舞家近藤良平在大樓左看看右瞧瞧，提議：「在大廳演出好不好？」[49]

49 東京鷹的編舞家近藤良平（Condors 提供）

大廳雖然挑高兩層樓，但有邊角高度不足處，並且深度有限，如果安排了演出，就幾乎沒剩什麼觀眾區域了。而這個全男舞團，除了酒吧老闆橋爪利博個頭較小外，超過百公斤的影像達人奧田智[50]、很會跳舞的山本光二郎[51]、鐮倉道彥[52]、藤田善宏[53]個子都頗高，跳舞時要避開的危險可真不少。更何況大廳是大理石硬面，即使鋪上黑膠地墊也還是沒有彈性的硬地板，絕對不利舞者表演，而且因為淹水，我們也沒有可運用的黑膠地墊了。無視於我種種擔憂，他們很隨和地表示：「我們是穿球鞋跳舞，沒關係的！」

最後成功架設燈光，演出相關細節一一重新安排，總算及時克服萬難順利揭幕。三個場次觀眾擠得水洩不通，而且毫無怨言地配合縮著、側身、屏息觀看。最精采的一幕，是近藤像西部牛仔般迎向夕陽，兩位舞者恍如被風吹著的捲草在他身後左右滾動，一語道盡西部片的經典畫面，逗得觀眾哈哈大笑。當下我就決定，一定要找機會和這麼「聰明」的舞團合作，舞蹈不該只是賣體力與技巧，賣「智慧」也很重要。

誰知這一盼竟就盼了十年才一償宿願。

其實接下來的每一年，我都和永利提起我的心願，她總回覆我東京鷹很有興趣，但他們行程很忙，先等他們排出行程再來看看。一年年就這麼過去了，到了二〇一〇年舞團二十週年時，我真心想要用兩台不同製作來慶祝，一個是舞蹈性的，另一個就期待是像東京鷹這樣戲劇性的大眾口味，既然箭已上弦，我應該要加緊「進逼」了！

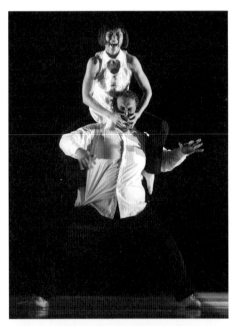

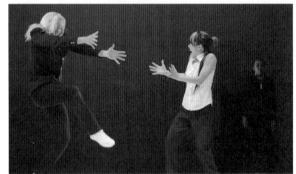

<table>
<tr><td></td><td>51</td></tr>
<tr><td>50</td><td>52</td></tr>
<tr><td>53</td><td></td></tr>
</table>

50 舞者洪紹晴與兼任拍攝及影像剪接的大隻佬奧田智
（謝三泰攝影）

51 左起：山本光二郎、洪紹晴、陳柏文
（謝三泰攝影）

52 鎌倉道彥（左）、鄭伊雯 （謝三泰攝影）

53 左起：藤田善宏、駱宜蔚與奧田智 （謝三泰攝影）

心意相通，無往不利——與日本的不解之緣

永利私下告訴我，要「抓住」東京鷹真的不容易，不妨去韓國看他們近期演出，也可了解一下我們想要的演出內容。於是我和助理總監凱怡連袂殺去首爾南邊的水原市，先是和編舞近藤及永利家人們去走訪古蹟水原華城，「恢復」一下感情，晚上再去觀賞東京鷹的演出。久違的大叔們在舞台上依舊迷人，很懂得掌握幽默的時間點，以短劇、舞蹈、遊戲、影像拼貼的演出節奏很緊湊，近藤也會適時融入他的人文關懷與世界音樂，我們心中開始默默記下特別適合台灣的片段。

東京鷹常說他們聚集演出是為了「演後開心地吃吃喝喝」，所以演出結束，他們照例要去吃個消夜。趁著酒酣耳熱，我正式提出誠摯的邀請合作。近藤睜大眼睛說：「你們是真的要和我們合作啊？」媽呀，永利傳話他們都隨便聽聽沒當真？看來是我太客氣，才會白等了這麼多年！

這一見面不只三分情，邀約就這麼訂下來了。接著，要盤算需要東京鷹多少位團員加入演出。他們平時大約維持十二位上下的團員，依據演出場地及內容邀約參與者，來台灣雖吸引人，但對團員個人工作的影響情況，需由他們自行斟酌。二○○一年來過台灣演出的奧田、橋爪、山本、鐮倉與藤田是首選班底，畢竟我們有過「患難」交情，其他大概再選一、兩位，加上舞蹈空間的十位舞者，場面應該夠大了。

我們接著向大家介紹舞團的特色，提到平時固定舞蹈課程有芭蕾、現代及瑜伽時，其中一位青田潤一的眼睛一亮，原來他本身就是一位瑜伽大師。凱怡立即打蛇隨棍上，開始和他聊起我們舞者上過什麼派，請教他的派別等等；我接著加碼：如果他來台灣，全團都會上他的課。他這

才「哀怨」地提起，東京鷹可是沒人想要上瑜伽課的。於是，敲定！就是他了！[54] 接著我們在櫻花季時造訪東京，與鷹團員合排，五月再由近藤與三位舞者來台看看舞蹈空間負責發展的段落。以《月球水》為名的演出，環繞在月、球與水三個子題，舞者們是卯足了勁兒去「搏」大畫面：以高空吊繩表現無地心引力的「太空漫步」，向好朋友新象創作劇團商借超大透明氣球來練習「球上飛」[55]，還有一段由團員協助黃于芬表現夢遊，在空中不落地地走路、倒立、睡覺、傾倒，一切都在在顯現出舞蹈空間舞者們不凡的功夫。

五月初他們來台排練的最後一天，我們還特別安排一個「千人舞蹈」活動，讓觀眾近身體驗演出內容。我一向覺得這是拉近觀眾距離的好方法，如果大家能對舞蹈形式與風格有了親身感受，未來走進劇場觀賞節目時，便可多增加一分「心有戚戚焉」的理解。所以我邀請近藤在國家戲劇院生活廣場的戶外舞台上，教授《月球水》的開場舞蹈，用生活化用詞取代數拍：「機器人、機器人、滑雪、滑雪；拍手、拍手、一道彩虹」，讓參與者很容易記住動作重點，而不是一二三四的拍數。[56]

我還厚顏地「逼迫」在高雄世大運開幕活動一起合作的安益公司，贊助了十種顏色T恤，參與者便依顏色分組，在四個區塊輪流「跑趴」，每個區塊學習兩組動作，學完八個八拍動作後，就配上音樂組合成舞蹈。化整為零的分組，讓四個區塊可以同時教學節省時間，每個區塊只學一小段，容易完成也比較有成就感。而協助教學的舞者們，只要專心處理屬於他的兩組動作，每個人都參與教學，讓活動成為「大家」的事，而非老師一人。

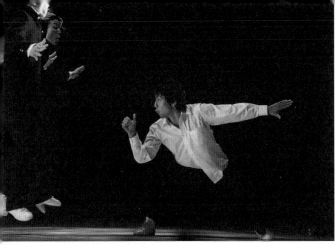

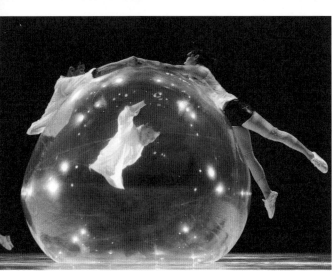

千人參與者教學完成後，我們便以各種組合方式串聯成一個作品──大家一起跳兩次，接著分兩半、或以四組卡農輪跳，同樣的八個八拍因為輪流執行，大家有機會欣賞其他組別，並在觀察中加深了對動作的記憶；隨著舞蹈進行的「責任」，每組必須抓緊執行的契機，在輕輕鬆鬆心情下，有層次地「玩」完這段舞蹈。活動最後，再由台日舞者們共同演出正式開幕舞的版本，為十月的演出預作宣告。

54 東京鷹舞者青田潤一（右）（謝三泰攝影）

55 舞蹈空間舞者努力球上飛（謝三泰攝影）

戶外活動大合照（謝三泰攝影）

心意相通，無往不利──與日本的不解之緣

這樣「瘋狂」的點子，其實是無法僅靠舞蹈空間獨立作業來完成，國家兩廳院對活動的宣傳與場地支援很重要，對手東京鷹的全力相挺更是重要。他們不囉嗦地一口答應配合，但還不太相信真會有千人來參加，結果台灣觀眾的熱情再次給了我最有力的支持，精采的盡情舞蹈也給他們留下了絕佳的印象。而在這千人之中，就有未來加入舞團至今已八年的陳韋云及達六年的林季萱，可見票房是一時，潛藏的價值才是最大的收穫。

這首次的合作排練，就在你來我往的「拚台」中，最終發展出五大章節的二十二片段，有些是兩團合作，有些是各自表現，單單看左邊列出的段落名稱就應該覺得「無厘頭」吧？

幕曲金色 Golden Tape
開場 Opening Dance

月球部　　跳舞的地球人 Dancing Shoes
　　　　　挖掘真相 Digging Prfmns
　　　　　慢動作 Slow Contact
　　　　　魚的冒險 Fish's Adventure
人部　　　長竹竿 Pillar Prfmns
　　　　　握手 Shank Hands Dance
　　　　　熊之舞 Bear Solo
　　　　　與友共舞 Pair Contact
　　　　　老話新說 Old Saying
水部　　　影子 Shadow
　　　　　我漂亮嗎！Watasiwa Kirei
　　　　　對決 Scramble
　　　　　曼波 Mambo No. 5
　　　　　繩子（地上）Rope on the Ground
　　　　　叢林 Jungle
　　　　　水珠 Water Ball
　　　　　開心農場 Happy Farm
　　　　　漫遊 Walker
　　　　　特別的事 Something Special

影片 Movie

總長九十分鐘演出中，各種小道具要進進出出的配合十分複雜，近藤因此非常不同於一般的，在進入劇場的第一件事，便是召集所有舞者及工作人員一起在台上圍成圈，坐下來將演出所有細節以口頭講解一次。一般而言，這種道具、音樂或舞者進場的時機，都是由舞台監督來負責喊口令，透過對講機傳達給各崗位的工作人員，但這個演出細節太多，近藤希望所有人都清楚知道自己所負的責任，而不能只是盲目地等指令。將近兩個半小時的會議，在進劇場裝台分秒必爭的當下顯得相當奢侈，但事後證明絲毫不是浪費，大夥確實分擔了舞台監督的超級重擔，也因為全盤了解狀況，在接下來工作期間也不需一直給筆記修正，每一個人都成為事關演出成敗的重要一環。

我也發現，東京鷹舞者在上下道具或進出舞台時都非常懂得拿捏時機，要快要慢、還是要採什麼鏡位都很熟練，顯現出對演出內容及節奏的全然理解。反觀我們有些實習舞者對於「這時候出現」的指令，不是不夠敏感，就是不知如何回應，所幸近藤也立即針對狀況，提出更明確的指令，如三秒到位或是走兩個八拍之類的來因應。他的工作方式成為我們日後對舞者的一項重要提醒，舞者們不能只是自掃門前雪，僅僅關心個人表現而已。

近藤的天馬行空看似無厘頭，但在節目冊的表白，帶領我們重回創作的初心：

「在我們小時侯，也許沒有行動電話、沒有平面電視，但我們會夢想，夢想著或許有一天可以上太空。現在，拜網際網路之賜，我們可以極其容易地找到任何想要的資訊、甚至購物，但也讓我們對太空之旅不再存有幻想。

我覺得多年前的夢想是那麼壯闊、也很令人開心。

《月球水》正是希望能重回這樣的感覺。我們的工作就是要『想像出開心的事』！我們努力把這些事物組織成為演出，兩組人馬共同為這個方向集結出令人驚喜的力量。

『舞蹈空間』的所有成員，都像是瑜伽大師般地熱愛自己的身體；『鷹』的成員對比起來，年紀不小了，肢體也較為僵硬，但是我們很會喝啤酒，也很懂得如何取悅大眾。

四月初剛開始工作時，我們對舞作發展的走向還沒太大的把握，但在間歇的排練中，作品逐步成熟，發展出了一種新的品味，這是『相遇』所孕育出的『奇蹟』。

『水』帶我們順勢而下，衷心期盼這絕佳的組合，能結出豐碩的果實，匯流成泱泱大川。」

這一路開心地過招，為舞團創作出第一個可以讓「上班族」抒壓的作品。日本製作人永利真弓認為這個演出「將台灣的家常美食與日本頗受歡迎的大鍋菜放在一塊，是道喧鬧又完美的紀念佳餚」。東京鷹對舞蹈空間唯一的抱怨就是：舞者都不會喝酒耶！無法和他們在演後乾杯搏感情。

為了彌補這項「遺憾」，我特別安排在陽明山的溫泉餐廳慶功宴，美食加上舒適的泡湯，讓他們忘了暢飲。

這次演出後，觀眾看得很興奮，但我們得到專業評價很兩極，舞蹈博士陳雅萍提醒：「懷抱藝術理想的現代舞如何與通俗文化水乳交融？現代舞要如何擁抱通俗劇場，但同時又保有其『藝術』性？……當代舞遇上通俗劇場，它是朝美學的突破發展？抑或是往商業流行的方向轉彎？」[37]

舞蹈教授趙玉玲說得更直接，發現觀眾的反應「從『好棒』、『很爆笑』、『超精采』，到『老梗』、『好無聊』、『很淺薄』都有。前者大多為年輕族群，欣賞藝術時採取嚴肅態度，接觸藝術時傾向輕鬆面對，要求不多、點到即可。後者大多年紀稍長，欣賞藝術時採取嚴肅態度，要求極致、發人深省。

不論觀眾是否看慣台日喜劇或是綜藝秀，不論大家是否同意藝術可以『放輕鬆』，不論大家是否接受精緻劇場藝術與通俗流行文化結合的表現方式。可以確定的是，舞蹈空間與東京鷹合作的《月球水》引發的討論，仍會持續好一陣子」。[58][38]

劇評人林乃文的觀點則是：「流行文化之所以流行，精緻文化為何是稀聲，拋開高下品判，其實是感受性的差異。當嚴肅藝術家感嘆太陽下無新事，在意義之海搜尋新的海角，苦思一個意念如何剝索翻新之時，習於消費大量符號的觀眾只感到沉悶，看到藝術家的自我重複。無厘頭之所以流行，因為他們抓住了當代感性特有的速度和淺度，由於信手拈來都是符號，每個符號都有一表俗意義，顛覆這些表俗意義因而成為一種快意（或稱為『屌』），並可能取而代之成為新符號。

37　陳雅萍，〈當現代舞遇上通俗文化：評舞蹈空間與東京鷹《月球水》〉，聯合報藝聞電子報，第一二○八期。

38　趙玉玲，〈電火球月球　結合精緻藝術與通俗娛樂的《月球水》〉，文化快遞一二三期。

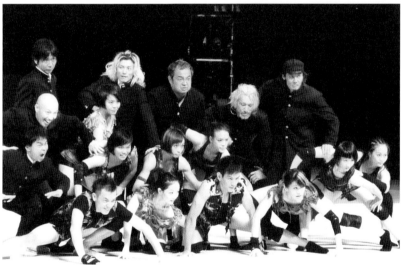

57 　大夥連聚餐都不忘搞笑
58 　通俗與藝術如何判定？（謝三泰攝影）

在這層意義上，東京鷹和舞蹈空間的組合確實示範出一種新時代感性，在這層意義上，雖不是前無古人，但必然後有來者。」

另一位音樂詞曲人及編劇陳樂融認為：「隨著看似無邏輯、其實織錦般的段落展開，你感受到舞蹈可以從廟堂重新還給生活、還給嬉戲、還給輕鬆（但肢體非不費力）、『大智若愚』的存在……以『慧心』博得滿堂老少的『會心』……亦莊亦諧……」

無論通俗大眾、流行商業該不該、或能不能成為藝術的目標，還是觀眾有沒有感受到我們在熱鬧之餘想要點出的「門道」，我們對自己的表現先有了一番嚴格審視與反省。

首先對於自己的賣力演出竟會略遜於東京鷹感到「不平」！舞者們為了吊高空，可是招來胯下破皮、痛不欲生之苦，但結果進了大劇場，因為吊繩放長，行進方向及面向與排練教室的短繩差很多，雖然花了很多時間調整，但效果不如預期，時間的不夠經濟降低了這段舞蹈的CP值。[59]

至於頗具可看性的滾大球，舞者可是用了十足的膽識，在舞台上大鳴大放，但東京鷹在〈繩子〉這個段落，將長繩子在地上擺出群山形態，在地上滾一滾，便輕輕鬆鬆投影出泰山在山間吊繩穿梭的剪影畫面，這不是「氣人」嗎？[60]

黃于芬空中之舞，讓舞者熟練的接觸即興技巧表現無遺，但東京鷹在此段最終拿個小道具劃過舞台，便成為吸睛之點。這到底是我們太努力、做白工，還是他們太聰明？或是我們對表演有太多的束縛？於是我展開接下去的十年「養成」計畫。

59　舞蹈空間舞者的太空漫步（謝三泰攝影）
60　東京鷹在地上拼出的視覺效果（陳又維攝影）

十年一劍為《月球水 2.0》搞笑

如果說培養一位好舞者至少需要十年的功夫，大家一定覺得不難理解，畢竟舞者要能在舞台上發光發亮，沒有兩把刷子是不可能做到的。但如果說要讓舞者能夠「搞笑」，也同樣需要十年的時間，你能想像嗎？

舞者練功沒有什麼捷徑，就像傳說中的少林寺練功，蹲馬步、每天挑水一百擔，自然就可練就出基本功。台灣舞者往往要比外國舞者的訓練範圍更寬廣，屬於西方舞蹈的芭蕾、現代不可少，東方的傳統舞蹈更是「複雜」。京劇武功、身段是基本，太極、以及各家拳術虎形、豹形、螳螂、白鶴等等都是可以學習的對象，屬於文舞的水袖、武舞的刀、槍、棍、棒、劍、大槌、戰斧等等，還有面向豐富的原住民舞蹈，都是舞者練功的領域。

隨著表演藝術形式的日新月異，更多的挑戰接踵而來，像是在舞台上開口說話就是最好的例子。大凡愛跳舞的人，多半不喜歡或不善於以口語表達，要他們在舞台上咬字清晰地說話，音量還要夠大，甚至要能不受身體激烈動作之後的喘氣影響，所以經常被舞者視為是超級苦差事。舞蹈空間就曾經因為需要在舞台上一邊跑來跑去互丟捧花、一邊說台詞，而特別邀請綠光劇團的羅北安來上了一個月的發聲課。每位舞者為了輪流要說的區區一句話，費盡心力學習。儘管演出時，獲得不少業界長輩的稱許，舞者似乎也得到欣喜的反饋，但我很明白要讓舞者走出肢體的「舒適

「圈」著實不是一件易事。

除了發聲之外，要舞者上戲劇課程也常會需要突破。一般戲劇作品會先有腳本，可就腳本討論、讀劇，將所有角色立體化之後，才開始排練。例如，這位父親是怎樣的一位爸爸？中年？是四十？五十？還是五十四？他的喜好是什麼？習慣動作是什麼？他愛吃什麼？可以從劇本中找到蛛絲馬跡，也可能需要無中生有，靠自己來豐富對角色的想像。這類戲劇式的引導，需要經過一番不同於舞蹈身體的琢磨，才能啟動出新模式。

最最辛苦的訓練，則是在上「小丑」課。近幾年，為了要掌握親子舞劇的表演方式，舞團不惜「重本」，安排了數種表演課，小丑課就包含其中。由於時間有限，老師不會長篇大論，常直接以練習來講解表現的重點。一開始舞者們對於老師丟出的：「給我一個好笑的！」都有些懊惱，起碼該有個範圍吧？但很快發現，只要放輕鬆、不怕醜，多半會博得老師的讚賞。

原來舞者們覺得小丑課特別困難，是因為舞蹈的訓練從來都是要給人看到美的那一面，哪怕是再辛苦的動作，都是要給觀眾看到「舉重若輕」的那一面！而搞笑無關美醜，看的是巧思、要意想不到，時間點要抓得恰到好處，拖了笑點就過了，太快則讓人無法反應，這往往只是半秒之別，就可讓明明很會數拍的舞者吃上苦頭。甚至還有位舞者一聽到老師的回家作業，便當場淚流滿面地委屈起來：「我是來跳舞，為什麼要來搞笑？」

歷經十年的「厚臉皮」訓練，機會終於來臨了！我們受邀於二○二○年四月在國家兩廳院的

「國際藝術節」發表《月球水2.0》，身心都處於最佳狀態的舞者們，這次夠放膽輕鬆搞笑了嗎？

照例，光口說不足，我先得展開「盯人」術！先於二○一九年一月追著東京鷹在香港西九龍的活動 61，七月編舞家近藤及排練助理山本來台帶領「乾杯新祭典舞」活動空檔，再次以開會「面談」抓住像泥鰍般的他們 62，搞定排練計畫。十月底他們來台一進排練室，才玩了兩個遊戲，所有的苦心便立見真章，舞者的熱烈反應與排練室的熱鬧氣氛讓近藤立馬進入作品排練。

61　與近藤在西九龍合影
62　與東京鷹在華山合影

心意相通，無往不利──與日本的不解之緣

他發展出幾個「怪異」的走路方式，舞者們絲毫不彆扭地做出各種回應，他看得興起時還會跳到鋼琴前邊彈邊看，將氣氛炒得更熱。於是在三天內，他便快炒出四十分鐘左右的素材，也對舞者的個人特質有些了然於心。山本在排練結束前，特別提醒舞者們：「現在我們已經有了很好的段落，但接下去最難的就是如何串聯！」將一個好作品的關鍵清楚地點出。

十二月，我們不惜重資全團一起到東京一週，與東京鷹的團員合排。除了老班底池田等五人外，近藤特別增加了兩位「花美男」舞者，想必他們也是有些反省，不能只是讓舞蹈空間在舞蹈上專美於前，而要ＰＫ一下，這樣一來，東京鷹這次演出中科班出身的舞者就有四位了。

但我們也千萬不能小看其他非科班的團員，他們個個表演經驗都極為豐富，單單幾個練習，都可立見他們不設限的創意。像近藤讓大夥一字排開，由近藤出情境題，如「看到一個物品落地的驚訝表現」，舞者們從左至右一一輪流反應；或是從排頭開始笑，越笑越大等等，舞者無法預做準備，必須承接前人反應，個頭最小的橋爪總是慧黠地大出意外，光看他的表情就常令人無法忍俊。

每回東京鷹的演出都會有段介紹表演者的影片，這次也不例外，但他們沒有去什麼攝影棚，在排練室就地架起黑布背景、僅用一顆燈為光源就開拍了。開拍前，兼負攝影及剪接的奧田倒是花了不少時間調鏡位，對於影片的呈現效果早已有完整想法，何人要置於鏡頭左側，何人在右側，均先行規劃妥當。舞者們要在限定大小的鏡框內擠眉弄眼，也突擊考驗了舞者臉部肌肉的收放。[63][64]

[63] 簡易設備的拍攝現場

[64] 鏡頭下的黃彥傑

心意相通，無往不利──與日本的不解之緣

主辦單位國家兩廳院特別派一組人馬前來拍攝宣傳影片，以東京公園、馬路為背景，強調節目的日本味。 65 另外也邀請舞者們拿著瓶水拍攝平面宣傳照，連結生活化與《月球水》的製作概念，「老江湖」藤田一出手又勝出了。 66

65 公園拍攝宣傳片

66 藤田善宏的廣告形像（國家兩廳院提供）

所幸台灣舞者這回沒在「喝酒」這件事上漏氣，排練第二天兩團一塊晚餐時，舞者們不僅爽快地嘗試了他們推薦的馬肉生魚片，對於奧田一直追加份量最足的飯店特色清酒也來者不拒，這次舞者們的好酒量令東京鷹刮目相看，在惜別聚餐時特別找一家飲料放題的餐廳，讓大家省錢暢飲。舞者也抽空造訪了橋爪在新宿的酒吧，看看他的真實生活，大夥就在杯觥交錯中真正融合了！[67]

這一趟的過程讓我不時忖思，希望能夠抓住製作的主軸：

「要推出《月球水2.0》，該不會只是因為有人認為二〇一〇《月球水》不夠藝術，不服氣才要再做一次給大家瞧瞧吧？是什麼部分讓有人覺得不夠藝術？」

「能夠讓人開懷大笑的演出不是很棒？為什麼人會對『笑』感到疑惑？看演出笑笑之餘，該有些什麼嚴肅的議題嗎？」

仔細想想，一個可以讓人目不暇給的演出，必定先要掌握結構的鬆緊有序、高潮迭起，敘事一定不能「拖」，要捨得才能「言簡」，要有功力才能達「意賅」境界。而相對搭配的音樂、視覺等設計，也都要能各自扮演「化龍點睛」的綠葉。編舞家近藤良平正是懂得這些舞台「分寸」的高手，演出中不盡然只以舞蹈「明志」，結合影像、短劇、時事等片段，以及絕對讓人有感的音樂選擇，不僅增加演出的形態樣貌，同時也讓舞蹈部分更為突出。

而近藤主打「幽默」的風格，更是舞蹈演出的「難中之難」。笑話當然是用講的比較容易意會，要「舞」出笑點，就得透過細細的研究與舞者間「非語言」的相互溝通，才能尋得出人意表之道。

近藤此次在新製作排練時，不忘打聽台灣人的禁忌與生活口號，「指月亮會被割耳朵」、「遇到熊要裝死」、「七月半鬼門開」、洗手的「溼搓沖捧擦」、燙傷的「沖脫泡蓋送」、過平交道的「停看聽」等等口訣，加上節奏感與空間流動，紛紛「殺」出了「耳目一新」的另類解釋，運用在地熟悉的日常生活題材激起觀眾的共鳴。

這些有「創意」的想法，不會是因為「不服氣」才想再次證明，向來應該只有好製作，沒有什麼藝術或通俗的設想……而每一個製作，都希望賣好賣滿，畢竟一個製作集結眾多藝術家的心血，莫不是希望能夠觸及到最多的觀眾。相隔十年的《月球水2.0》就是想要抹去存在於個人心中藝術與通俗的界限，東京排練達到百分之八十的進度更讓我確認了此次演出的內容與方向。

就在有了充分準備的篤定之際，誰知二〇二〇年新冠疫情造成全球大災難，原訂四月的演出一口氣延至二〇二一年的十月，已完成百分之八十的作品要梗在喉頭一年半，真是極為難受。沒想到台灣疫情在二〇二一年五月突然急劇升溫，甚至整個亞洲情況都沒好到哪裡去，為了做最有把握的盤算，只得「壯士斷腕」，和兩廳院協商改為「線上展演」形式。史無前例的重新思考如何結合兩團，設計出完全不同於舞台演出的影像敘事。

我本想結合東京鷹為社會氣氛注入一股令人興奮與輕鬆的力量，在達標之前，就像所有的嘗試，過程都不會是輕鬆的。

67 兩團排練後的暢飲

68 一路上為演出形式傷腦筋的群組，左起日本製作人永利真弓、
台灣製作人平珩、編舞家近藤良平、日本執行製作盛裕花、助理總監陳凱怡

心意相通，無往不利——與日本的不解之緣

舞蹈空間×東京鷹

● **世界首演**｜《月球水》2010 年 6 月 25－27 日，國家戲劇院 ｜《月球水 2.0》2022 台灣國際藝術節線
　上展演

＊月球水主視覺／賴佳韋設計

CHAPTER

03

客隨主變，兵來將擋────向大部頭製作學習

DANCE
FORUM TAIPEI

舞蹈空間舞團

ANMARO × CRYPTIC ×

KORZO THEATER

科索劇院

ZUNI ICOSAHEDRON

進念・二十面體

製作人眼中的《風云》

舞蹈空間的演出，多半是先確定合作對象，再依創作者的心意製作節目。隨著各項計畫達標完成，我開始邁入「策展」節目，由製作人來規劃合作團隊及內容，再個別「說服」藝術家參與。如此規劃出來的節目，可依預見內容發展，減少在藝術家身後起舞的徬徨，也可及早籌備預算，掌握較大主控權。雖說這是多年工作經驗累積下來的理想模式，但施行起來，卻仍有不可預料的難處！

這種策展模式，是從與舞蹈空間赴歐巡演，超級賞識台灣編舞家楊銘隆融合京劇與當代舞蹈的《東風》系列作品，跑完行程臨走前，不經意地約了銘隆和我在機場喝咖啡。當時我心裡還納悶，這一趟巡迴中，我們不是已經常常在聊天了嗎？難道還有什麼意猶未盡之處？原來不是為了檢討，他極有效率地在為下一趟行程鋪路了。

他先肯定銘隆的作品，稱許他化解京劇的程式化動作，挑出其中的「勁道」運用在舞蹈中，是難得的突破，但這兩次巡迴舞碼都是比較抽象的寫意形式，美則美矣，如果接下來能嘗試運用歐洲觀眾熟知的故事，即使不敘事，但有人物角色可以聯想，或許更適合下回推廣。

由製作人主導編舞家的創意方向？這是我從來不敢想、也沒想過的事。在此之前，總覺得創意無價，製作人合該給予最大的支持空間，編舞家想做什麼都不該有所限制。羅勃這幾句話，先

運用讚美讓藝術家放下心防，而且選在緊湊巡迴結束、心情最為放鬆的時機提出建言，藝術家自然比較能夠聆聽。而羅勃沒有建議特定的故事或角色，還特別強調說故事不重要，可單純用角色個性來發想，不是命題作文，給予創作者相當彈性，所以銘隆接著好奇地請羅勃舉例，歐洲人所熟知東方故事是指何者。

從過往曾推動國光劇團、優劇場、無垢等多個台灣團隊歐巡經驗，以及本身就是印尼在歐洲成長的第二代身分，對亞洲文化有長期觀察的羅勃，第一個提到的是《霸王別姬》，因為之前有電影及京劇，如果編成舞蹈，有助於引發觀眾聯想。也許是談話的好氣氛，也許是對的時機，銘隆立刻呼應，即刻為這故事發展出三個結局——虞姬自刎、與霸王分別逃走、在別處與霸王相會，一個故事有三種表現不就是當代舞蹈的手法了？所以沒再提其他的建議，羅勃「一舉中的」，《風云》的演出主題就這樣被定下來了。[1]

羅勃接著提到，台灣當代音樂水準很高，下次演出時，如果能搭配現場音樂，一定會提升效果。這個部分編舞家更是從善如流，接下來就由我來肩任尋找作曲及現場演奏的責任。現場音樂的臨場感固然美好，但要拖著音樂家一塊陪練極不容易；有時作曲家因求好心切不斷修改，遲至演出前一刻才取得最新版本，致使舞者因聽得不夠熟練而提心吊膽演出的狀況也是有的，所以我的重責大任，便是要避免種種前車之鑑。

我首先想到作曲快手鍾耀光，我非常欣賞他之前為國光劇團創作的《快雪時晴》，成功將京

劇與交響樂融合，好聽又深刻的曲風應該很適合銘隆的舞蹈。他時任台北市立國樂團總監，所以他建議兩團合作，由國樂團團員擔任現場演奏，但他因公務繁忙無法作曲，眼見銘隆已明確規劃出舞蹈段落及重點，便推薦樂團古琴黃永明、琵琶鄭聞欣及二胡張舒然三位首席和我們一塊討論選曲。

三位老師很開心地加入創意發想會議，那可是她們初次有機會提案選曲，依著銘隆的故事架構，建議曲目一一出來，永明老師更是爽快地表示當晚就會錄音給銘隆參考。鍾總監還推薦了作曲家曾毓忠擔任下半場演出作曲，更大膽建議在上半場三種樂器獨奏後，三位樂手以現場即興來搭配曾毓忠的電子樂以增加氣勢，那更是國樂音樂家少有的「創舉」。

雖說處理音樂是我的責任，但畢竟是第一次合作，能不能成還是要靠三分運氣，結果不只三分，運氣真是好極了。三位老師表訂來舞團排練的那個月，大樓冷氣系統突然出問題，有足足一週得在酷暑中排練，老師們不以為苦，自在地以短褲、風扇應付，永明老師還趁午休時間回家拿自製滷菜請舞者品嚐。演出期間，他們對於下午整排、晚上演出，一天總要演奏兩回的分量也不以為苦，還因為透過音響系統可以清清楚楚聽到個人彈奏而更加努力。 [2]

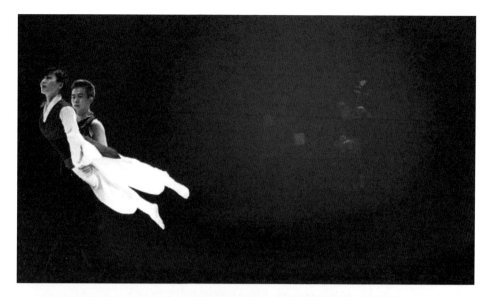

1　以霸王別姬為主題發想的《風云》（舞者右鄭伊雯、左戴于修，許斌／顏涵正攝影）

2　與舞蹈相搭配的現場演奏（舞者上高辛毓、下戴于修、琵琶鄭閔欣，許斌／顏涵正攝影）

這次音樂的搭配，確如羅勃之前考量為舞蹈加了分。歐洲演出時，全體觀眾起立鼓掌，驚訝於像〈廣陵散〉這種已超過五百年的古琴名曲，怎麼聽來如此當代，樂音之間的空隙正好給予舞蹈發揮的空間。而琵琶名曲〈十面埋伏〉單以一種樂器，便塑造出千軍萬馬的氣勢；出自《快雪時晴》與〈滿江紅〉的二胡，更是蕩氣迴腸；最後電子樂加上三種樂器為《霸王別姬》的兩種新結局營造出有力的後盾。 3

羅勃從製作人角度的提點，將我們第三次歐巡推上一層樓，也讓我深感「策展」的確可以掌握到馬車行進方向，不僅有助於規模的擴大，對於同步進行的行銷宣傳，也提供比較豐富的素材。所以羅勃和我「食髓知味」，為更大的夢想展開新計畫。

3 《風云》（舞者左起蕭于芬、陳楷云、鄭伊雯、張智傑、許斌／顏涵正攝影）

二〇一一年舞蹈空間在阿姆斯特丹熱帶劇場（Tropentheater）演出時，連恩勒巴那舞團（LeineRoebana）兩位編舞家曾到場觀賞，他們常使用作曲家譚盾的音樂創作，看到我們的舞者表現，興起了合作意圖，於二〇一二年邀請黃于芬、駱宜蔚及陳楷云參加他為「阿姆斯特丹大提琴雙年節」創作的《六月雪》。那年音樂節以譚盾作品為主軸，來自亞洲舞者加入演出，為他們舞團增添新的色彩，還有不認識的觀眾在演後劇院餐廳相遇時，特別買瓶酒祝賀舞者們的好表現。

譚盾為電影《臥虎藏龍》配樂獲奧斯卡金像獎肯定，章子怡在屋頂上飛奔的打擊樂，根本就是一首舞曲，他一直對於能將自身創作運用在舞蹈上感到高度興趣。在連恩勒巴那舞團排練期間，他親臨排練場，對於台灣舞者的加入感到十分有意思，認為那是另一種表現音樂的方式。當然也免不了以中文親切地交談。看到《六月雪》在音樂節上的發表，讓我心生起合作的念頭，雖然還沒想到另一支作品該由誰來創作，但既然到了現場，何不就近和譚盾親談，問問他對擴大製作規模的想法及如果是這支作品，再加上一支譚盾的其他作品，不就正好合成一台新製作？可能性？[4]

羅勃動用了他的好關係，在譚盾緊湊的行程中，擠到半小時的咖啡會談。會議前，羅勃還特別提醒，因為時間很短，我可以不用顧慮他，自在用中文和譚盾交談即可，由此可見羅勃的周到、

深思熟慮及不居功、不搶功，真是合作的最佳人選。

其實我和譚盾三十年前便在紐約的藝術家聚會相遇過，那時他剛到美國不久，而我隨即回台，中間雖未曾再碰面，但一提及往事，時空的距離便立刻不見了。儘管譚盾在作曲已有相當成就，他對音樂依然還保有相當大的想像空間，對於跨界演出的提議顯得興致盎然，立即建議用他以五行為主題的《金木水火土》來搭配《六月雪》。這是中國人熟悉的主題，要創作現代舞的空間也很大，即使會議時間有限，他很快地發揮想像力，將可能的造型、色彩都一一加註，製作的旅程於是開始，美好的計畫就此順利展開。

4　作曲家譚盾（譚盾提供）

客隨主變．兵來將擋──向大部頭製作學習

二〇一三年舞蹈空間帶著由台北藝術節主辦的《時境》參加上海國際藝術節，為兩節同慶十五週年。無巧不巧，在上海戲劇學院排練的當天下午，譚盾正好要在隔壁大樓講座，當然拚著也要去打聲招呼，心裡還有點躊躇，不知隔了一年多，大師閱人無數，會不會已經不記得我了。所幸藝術節同仁在滿座的教室裡幫我安排了一個絕佳座位，譚盾走進來一瞧見我便直直過來握手打招呼，我朝著大計畫又向前走了一步了！透過他唱作俱佳的講座，對他的敬佩也更添了幾分。

二〇一四年初，羅勃重新思考了整個製作規模，認為既然已決定要邁向大型製作，原本已完成屬於中型製作的《六月雪》或許不適合留下，與其將原作擴大編製，不如重新考量別的曲目。經過一番痛苦的掙扎與協調，羅勃最終提議由楊銘隆搭配西班牙編舞家伊凡·沛瑞茲（Iván Pérez）共同編舞。這意味著我們須放棄與連恩勒巴那舞團的合作，我心裡有些忐忑不安，畢竟是因為他們才有了製作譚盾的想法，我們把別人當成「跳板」了嗎？但羅勃說服我，譚盾是一位世界級的作曲家，若要談交情到處都有，我們還是為計畫做最好考量為首要。

羅勃在三次歐巡後，正想如何進一步提升銘隆的能見度，所以建議加入風格比較強烈的伊凡，用代表兩個世代的雙編舞相互拉抬。我們在歐巡時曾經推過日本編舞家島崎徹與楊銘隆搭配的「亞洲」組合，也試過瑪芮娜·麥斯卡利與法國編舞家艾維吉兒（Cie Herve-Gil）的「歐洲」組合，對羅勃現在提出的「歐亞老少」組合，或許可為雙方觀眾市場帶來熟悉中又有些不熟悉的新奇感，不妨聽聽老人言試試吧！

羅勃便代表我們倆，抓著兩位編舞家與譚盾分別在紐約、阿姆斯特丹、倫敦見面會談，確認曲目的選擇。只要和譚盾談過話應該都會被他吸引，他總是能用發亮的眼睛繪聲繪影地不只談音樂，連整個劇場的視覺都可以想像出來。我們決定不用《六月雪》，他沒什麼特別的堅持，甚至覺得連《金木水火土》也可以捨棄，重新提議可用他另外兩首以水和紙為素材發表的作品。一看到這音樂的演奏影帶，我便覺得有趣，水盆和紙都為音樂發聲，與自然連結意頗佳，音樂家的表現也是演出的重要部分。哪怕是會增加經費負擔，但有夢最美，大家就放手一搏吧！誰知這是一個情節多變的「怪夢」！

譚盾指定這兩首樂曲要由他多年老友朱宗慶打擊樂團來演奏。於是羅勃和我早早和朱老師預約，邀請朱老師擔任音樂總監。其中《水樂》（Water Music）是交響樂團搭配打擊樂，譚盾同意可以改編為打擊樂版，直誇這演奏非要朱團才能演出水準。此曲演出需將不同打擊樂器浸到大小不一的特製水盆中，以特殊手法拍打水面，因此譚盾強調音樂家需要經過工作坊，才能理解他想要的技巧。幸運的是譚盾唯一認可教授工作坊的老師，當時人在上海，所以安排起來應該不會太困難，情況對我們是有利的。

運用水盆來演奏，對朱團也不算陌生，朱老師不只一口答應，指定由資深團員黃堃嚴負責此專案，還熱心提起，若是樂團現有的水盆樂器有尺寸合宜的，都歡迎我們使用，同時已在設想日後國際巡演的相互搭配狀況。我為老師的大器與超前部署感動，也為可能節省到的樂器費用開心。

客隨主變，兵來將擋——向大部頭製作學習

另一首曲目《鬼戲》（Quartet for Ghost Opera）則需要一位琵琶演奏家搭配打擊樂，朱老師當即推薦北藝大傳統音樂系，也是琵琶名家的王世榮教授，並允諾出面協助邀請。朱老師什麼細節都沒多問地全力支援，讓羅勃和我都吃下定心丸。

為了抓緊當時已移居美國的銘隆最好排練時間，在演出劇場尚未定案時，我們便已訂下暑假要回台編創的計畫，由他負責《水舞》，比較戲劇性的《鬼戲》就交由伊凡。一向精雕細琢的銘隆，這回只能用兩個月便要完成初稿。

《水舞》的意境給了銘隆一個生動的起始畫面，在似水面的波紋上，有上下兩對腳的造型滑過，一對腳朝天，另一對朝地，好似倒影般的，兩對腳的動作可以相互呼應，又可各有動態，這一正一倒的造型該如何表現出來呢？

一開始我們土法煉鋼，以男舞者支撐倒立的女舞者，頸部向前屈折九十度，雙方以肩膀及後腦勺相碰為支點，不消多久便發現這姿勢太苦不堪言了，女舞者不是在平坦地板上倒立，而是在由舞伴腦勺及肩膀形成的崎嶇平台上，男生只要一走動，女舞者便感覺「天崩地裂」般搖晃，更遑論還能再加上什麼舞蹈動作。既然舉步維艱無法硬來，銘隆順勢想到是否可改由一個道具裝置來支撐女生？如果女舞者是在一個穩當當的圓錐體鐵架上倒立，那應該可以發展出「空中漫步」，若能再運用燈光效果掩蓋住鐵架，看到五對浮空的腿飄過舞台，顛倒的視覺應該會很吸睛噢！

我們繼續做夢直到製作經理葉瓊斐問到報價，一個可滑動的鐵架需兩萬元，五個便要十萬，在音樂預算已超支、其他需要搭配舞台設計尚未明確的狀況下，我們不得不面對現實，十萬元做

個開場值得嗎？這段落占整支作品中的比例是多少？超會控制預算的瓊斐因此提議還是先做一個來測試，確認使用效果後再追加。

第一個完成的鐵架本身高度約一米八，男舞者可藏在其中操控方向，頂端露出女舞者雙腿高約一米，兩者相加起來就近三米，在排練室玩起來還真得時時小心，避免踢到大樑而受傷。肩膀的支撐改為堅硬的不鏽鋼也不好受，人肉畢竟難敵，但舞者們都不以為忤，想盡各種方式鋪上最適合的隔墊，躍躍欲試要和這大傢伙比劃。某日，女舞者回家後突然發現怎麼眼睛充血，雙頰還有斑斑紅點，乖乖，是白天倒立過久導致微血管破裂吧？ [5]

經過再三考量舞者體能負擔，以及對進度的影響，銘隆最終還是放棄這最初的「夢境」，轉而加強水袖及腳袖的段落。整個暑假便在「揮舞」中度過，特別是有一段大群舞，有人是三拍動作、有人是四拍，每到第十二拍時要合拍，可真大大考驗了舞者們的算數能力！

即使開排了，羅勃還在持續思考微調我們這個「世紀」大製作計畫，認為兩位編舞家各有強項，但如果能有位強而有力的導演來整合，是否更能如虎添翼？趁我七月至法國參加世界舞蹈聯盟活動之際，他約了英籍導演 Phelim McDermott 到巴黎北車站附近開會，邀請這位舞台劇及電影導演擔任製作的藝術統籌。羅勃對於 Phelim 曾用紙偶為道具的歌劇印象很好，也許可以靠他發展出材質輕、便於日後巡演的舞台設計，並想借重他在演出起承轉合的專業意見。會談十分順利，訂下了 Phelim 九月來台之約，實際走訪要演出的國家戲劇院，並體驗台北文化生態。

5 被放棄的鐵籠等到 2019 年被另一個製作賞識用上（舞者李怡諮，陳逸書攝影）

同天，羅勃也另外安排伊凡到巴黎會面，落實計畫執行的細節，進一步了解他的舞者選擇及對《鬼戲》的構思。計畫發展至此，好像一切還算順遂，也很感激羅勃以我的行程為中心，在巴黎僅有的三天時間內，安排了各家從倫敦及阿姆斯特丹來會面，見到面總是比較能穩固計畫，面對這樣的國際大製作，我不得不多仰賴他一些。

就在九月 Phelim 該出現在台北的前幾天，臨時因故不克前來，我們為他安排的劇院會議及各方參訪行程得立即取消，一下子便把暑假的安心變成人仰馬翻，但預計合作的計畫沒有改變。直至十一月底，羅勃突然告知導演接到一個大案子，決定放棄台北。我不確定羅勃與 Phelim 之前有多熟，但或許這就是專業而非靠人情，本來預計九月來台再簽約，尚未最後定案之事當然有可能生變。或許也是先前沒有辦個工作坊之類的活動，「搏暖」做得不夠，因而造成傷害。

我對於是否要有導演這項職務，其實一直有些猶豫，如果將兩位編舞家的作品分為上下半場，似乎可以不需考慮整合的問題，但既然前輩建議了，我也想看看導演可以在何處使力。可是目前首選沒了，我只能靠羅勃再去斟酌是否要找替代人選，在首演不到一年的時間看來，重起爐灶顯得有些倉卒。

羅勃花了兩週，急尋到位於蘇格蘭的創意團隊克雷普堤多媒體製作公司 Cryptic 來接手，終於在二〇一四年底，將所有創作人才齊備了。二〇一五年初，我和服裝設計林秉豪、舞台設計劉達倫因另一個計畫至海牙的科索劇院參訪六週，又是無巧不巧，譚盾正好要在阿姆斯特丹大會堂與交響樂團發表最新作品《狼圖騰》，大家正好可以一同去觀賞，相互打個招呼，再順便見面開會。[6]

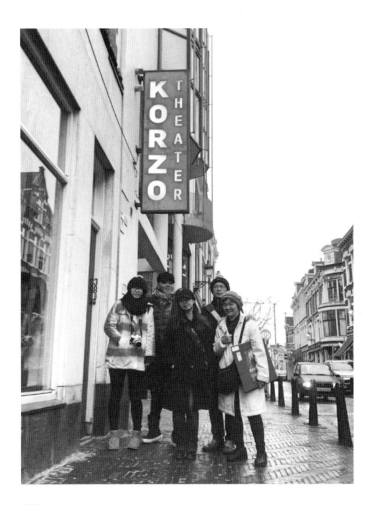

6 　正巧參訪荷蘭的《迴》製作團隊（左起馬藝瑄、林柔甄、鄭如郡、劉達綸、平珩）

該隨誰起舞？

沒料到，這個會議竟嚇出我一身冷汗。原先他一直記在心裡同意要改版的《水樂》，因為太多邀約已無法抽身，而預計安排的工作坊，他表示為求慎重最好還是該由他親自來教，但當時他也已不可能專程來台授課，所以他敲響平地一聲雷建議──換曲目！在《水舞》其實已經編完、朱團已同意擔任現場演奏的狀況下，我只能先「止血」，怯怯地提到現在要改變不是不可能，但不妨在他接著三月要來台指揮國家交響樂團演出《狼圖騰》時，先來看看這支舞作，希望能夠以好作品來吸引他找出處理音樂的方法。

羅勃沒有多說什麼，只在心裡盤算他的替代方案，默默與克雷普堤團隊開始研商。

這次創意合作的對象，計有美籍導演及舞台設計喬許‧阿姆斯壯（Josh Armstrong）、英籍副導演凱西‧波伊（Cathie Boyd）與澳洲燈光設計尼赫‧史密斯（Nich Smith）。其中凱西是音樂專長，羅勃花了不少時間與她討論，想找出編制最小、又能代表譚盾、且有特色的曲目。凱西遍尋之後，居然提出一個大膽「創舉」，想要將演出全數聚焦於譚盾鋼琴作品，選用四首出自一九七九到二○○三年間他較早期的創作，提供一個全新的另類角度來聆聽譚盾，也可見識到他運用單一樂器的創作功力。

我至此時已有些亂了方寸，對音樂又沒啥研究，索性不再多想，同意將羅勃與凱西的建議作為備案，三月初譚盾來台時再與他當面好好參詳。在此同時，舞蹈空間繼續排練《水舞》，希望以最佳狀態一搏。

羅勃、喬許、凱西、銘隆、伊凡和我三月初齊聚台北，以《水舞》隆重展示了舞者，會議便在譚盾對舞者開心鼓勵之後開始。就像每一次與譚盾的會議般，他總是好整以暇地「從頭」開始計畫，提到近日最有興趣的主題是想將巴爾托克音樂作為創作靈感，在舞台上的四角擺上四架鋼琴，兩黑兩白……聽到這裡，我終於了然於心——無法再隨他起舞了。他是位想像力極為豐富的藝術家，每個提案都有執行的可能，但我們應該要把握住自己的計畫，看來《水樂》音樂不可能有機會改版，應該是要放下它的時候了。

凱西的新提案讓譚盾有些驚訝，但立即同意這個創意，而且不需要四架鋼琴，兩架即可，一架是一般平台鋼琴，一架需要是預置鋼琴，音樂家會在琴弦貼上必要裝置，甚至還要裝上彈古箏用的假指甲撥弦，演奏出不同於鋼琴的音色。最後一曲則含兩人聯彈，豐富樂曲的表現。當這四首曲目獲得譚盾首肯後，整個製作重點至此才算終於塵埃落定。

7 譚盾（左三）觀看《水舞》排練

舞台下的暗流

會後我和羅勃最先要處理的，便是去朱宗慶老師那兒叩頭致歉，從全部使用打擊樂到全盤改為鋼琴，真是「裝肖維」，所幸朱老師非但毫無芥蒂，完全理解和國際級人物合作常會發生的變化，還欣然同意羅勃的建議，接下音樂顧問一職，負責幫我們找兩位合適的鋼琴家現場演奏。他推薦的王文娟與許毓婷，演奏技巧讓凱西極為讚賞，對於音樂的演繹、與舞蹈整體搭配、專業工作態度，都讓我們感恩所託「對」人。

這個因音樂而起的製作，應該步入正道開始按表操課執行製作細節了吧？不不不！合作團隊人數一多，如何整合便成為重頭戲。羅勃負責與國外團隊間的溝通，我負責台北的排練，但每一個人的創意都很重要，該由誰來掌舵？我第一次遇上完全無法掌控的製作局面，很多「早知道」、「應該要」不斷地出現在事後的領悟。

我們先請導演及兩位編舞家創作內容與方向。三位大男人最初提出的共同主題竟是「早知道」！身為女性，一聽到這三個字就有一連串的 O.S. 出現：這是千百年來對女性最大的壓抑，民國初年已解禁，為何在超過百年後的此時來討論？男性要為女性平反什麼？何以要用這個「樣板」的主題？是西方人眼中的異國情調嗎？銘隆怎麼沒有以亞洲人的角度平反一下？但我決定按捺住這

由導演來扮演戲劇構作的角色，確認整體製作視角，再來決定兩位編舞家創作概念，

些二提問便會傷到人的情緒反應，姑且先聽聽他們的想法，觀察他們的發展。

製作由銘隆編創〈Dew-Fall-Drops〉及〈C-A-G-E〉，伊凡編〈Traces〉與〈Eight Memories in Watercolor〉，銘隆排序是一、三，伊凡是二、四，而非各占上下半場，抹去兩人之間的界限，不落俗套的考量看來不錯。而銘隆所用樂曲是預置鋼琴，與伊凡正常鋼琴音色正好穿插，聽覺上會有變化，也當屬理想的配置。接下來要斟酌的細節，像是排練及演出時，怎麼安排兩台大鋼琴？如果放上兩台大鋼琴，舞者活動空間還有多少？何時調音？等等都被一一確認解決。

銘隆在創作中，打算以長條的布為道具，以我對他發展肢體語彙功力的信心，覺得應該不至於只是直白的「裹腳布」吧。果然，他以由舞者纏繞與解繞的布，來表現控制與解套的主題。在〈Dew-Fall-Drops〉以一段比較短的布纏繞住三位女舞者的腿部，為足尖及膝部動作注入新的線條，將牽絆視覺化，成為很有趣的舞蹈[8]。在〈C-A-G-E〉中，則是由一位女舞蹈在另兩位舞者協助與主導下，將纏繞在身上的紅布條一層層解開，越拉越長的布條塑造出強烈的視覺效果，全然解脫前在脖子上最後那圈纏繞，堪稱「絕美」，既危險又威猛，以全身最弱的部分抵擋住最終的「致命」一擊，讓觀眾對於解脫後的身輕如燕、自在舞動感同身受。

服裝設計林秉豪特別選用了一款質輕又堅固的布料來製作這長布條，長達十八米的布料多層纏身時不會臃腫，左右開弓拉扯時也夠力。舞者們還花了不少時間研究纏繞與解套，解開步驟的反向便是纏繞步驟，也真只有舞蹈空間這樣習慣打破砂鍋的舞者才有耐性去研究。[9]

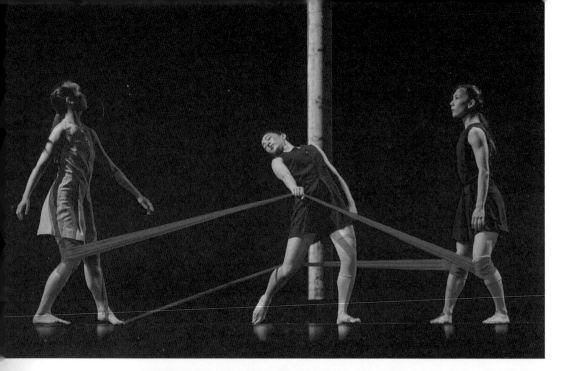

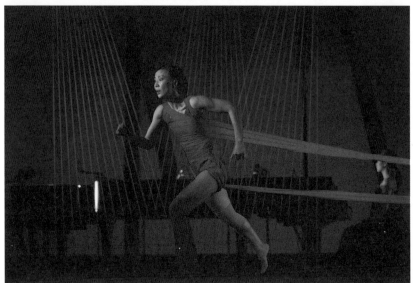

8　〈Dew-Fall-Drops〉的紅色牽絆（舞者左起黃任鴻、陳韋云、廖宸儀，陳又維攝影）

9　長布纏身的〈C-A-G-E〉（舞者黃于芬，陳又維攝影）

在表面順利進行當下，波濤洶湧暗流竟漸漸浮現。

為了宣傳準備，我請導演提供一些對作品的說明，也想趁機了解三位創作者工作的階段。喬許給出一首詩句「雪月花時最憶君」，出自唐朝詩人白居易〈寄殷協律〉；「雪月花」也出現在日本最古老的和歌集《萬葉集》中，其後衍生用來指稱自然的美景，成為日本評選或分級名景或名園的參考標準。看來作品發展至此，我似乎不用再擔心「裹腳布」這個主題了，但喬許想以「雪月花」為命名，又讓我期期以為不可。

我不想在舞台上看到具象的雪、月、花，也不想讓觀眾聯想到「風花雪月」，只得不斷地從他的文案去推敲：「全舞以紅黃藍三色彩參照出傳承、成長與豐收的三個階段，透過老、中、青三位女性的視角，道出從束縛到解放，私密到能動的喜悅。」這最後兩句看來頗為符合銘隆想要表現的重點；以紅黃藍三原色為服裝基調，也夠強烈，但要有老中青三位女性表現傳承、成長到豐收？是作品的縱向結構，還是橫向發展？導演要求增加一位能說能唱的表演者來扮演說書人，或許說書人便是這三位女性吧？在我還無法參透故事結構時，初期文宣最後是這樣定案的：

「雪月花時最憶君……

男人想為女人解放的，到底是什麼？

女人內心深處想要掙脫的，又是什麼？

用一抹絕色，舞出從束縛到奔放的喜悅；

迴看永恆的渴望與爭戰，印照出每人心中的圖像。」

幾經討論，我決定將製作取名為《迴》[10]，將導演所說「四季更迭的生命旅程」以一字來抓緊。

但在「牛肉」還沒法上桌，尤其是伊凡的創作還沒影子之時，我只能多用一些形容詞來強調製作陣容，以掩蓋我的「心虛」：

男人幫：奧斯卡最佳原創音樂大師譚盾

導演與舞台設計雙棲 Josh Armstrong

深諳挑纏柔動精髓編舞家楊銘隆

首次來台靈動不羈編舞家 Iván Pérez

燈光魔幻師 Nich Smith

服裝設計小天王林秉豪

俠義相挺音樂指導朱宗慶

女人幫：音樂劇場怪傑副導演 Cathie Boyd

永遠的劇場女神梁小衛

挑戰非常規的鋼琴現場演奏王文娟、許毓婷

耗時四年橫跨美、英、荷、西、港、台六地創作團隊，

舞蹈空間舞團與國際舞者同台，

聯手打造一個舞蹈、

音樂、視覺齊揚的無垠世界。

連同舞蹈空間十位舞者、三位國際舞者，總共有二十五位藝術家共同協力的製作，在排練的過程，真是多嘴多舌，跑出許多難處。彼此溝通一律得用英文，說英文不怕，但老中們一談得激烈，中文就劈哩啪啦出來了，要不就是混亂地對著老外說中文、對著老中說英文！再者，中西雙方彼此的文化也很不同，老外快人快語，老中們總是客氣些，怕話說直了會傷人，所以來來回回間，總要花費好些心思才能真正釐清用意。老外們總先要將思想弄清晰，而老中們可是務實地先動手，覺得看到了才不會有誤會。所以在溝通及排練的種種「攻防」過程，舞蹈空間真是經歷了前所未有的複雜。 11

10　參與兩廳院「舞蹈秋天」系列的《迴》（陳惠琪慧彬）

11　大堆頭的會議（左起燈光尼克、副導演凱西、舞台監督簡如郁、技術總監蔣申全、導演助理陳正隸、導演蔡許、燈提家伊凡、蜾銘陵、許斌攝影）

最複雜的溝通之一是在舞台道具，我方邀請劉達倫擔任舞台技術指導，對方設計圖一出來，便直接與達倫溝通說明，希望台北就據此執行。但根據以往多年經驗，我們總是要再三確定這些布景與作品的關係，尤其是大型製作，預算一旦超支影響甚巨，處處都要嚴格把關。何況當時我還未完全理解舞台上有十二棵白樺巨樹、其中三棵要能傾斜、鋼琴旁以降落傘繩拉成圍簾與作品的關係，我可不願僅為「裝飾」而花大錢。

達倫雖負責地當我們「內應」，但遠距的溝通似拳打入棉花，一直得不到有效的回應。創意團隊在英國，導演、副導及設計可以就近討論研究，我在台北能抓到的僅有銘隆的作品，伊凡都還沒開排，在資訊不足的狀況下，只能信任他們的決定。最後，直到看了喬許在節目手冊的說明，才約略找到線索：「在譚盾的鋼琴曲目中，我立即被他在音符之間的留白給震懾住了，尤其是名為〈Traces〉的曲子。我想像到浮在空氣中聲音的魂魄，對於探究『空間之間』的想法感到興奮。有股渴望因而產生，渴望回家、渴望愛、渴望自由或渴望成就，一種缺的感覺持續在我腦海中迴盪。經過時間的洗禮後，這帶領我們探索過去與現在、靜止與移動、想像與現實、虛幻與實質。

逐漸演變成為尋找『遺落的月亮』這般富有詩意的演出基礎⋯⋯

觀眾在欣賞《迴》時會接收到數個有關月亮的意象⋯⋯在這些表演意味濃厚的意象拼貼中，整體表演亦是由主題和設計等元素交織而成：紅色繩索、模糊的臉及月亮。亦有個身著黃衣的女演員，在作品中穿梭著，回到不同的時間與位置，轉換著不同的個性，但持續追尋的始終是那一輪明月。」

沒有雪和花，喬許以白樺樹妝點自然的意向「鎮」住了舞台，搭配第一段舞蹈時氣氛有點神秘；第二段加上日光燈管，呈現當代日常感 [12]；大樹傾斜時，透露出第三段要掙脫紅長布的改變；其中一棵樹橫躺在地，點出最後一段的新視野。在演出前，我看著整體畫面，以幾句話來形容我的想像：「舞台上奇景是一片白樺樹林，舞者在栩栩如生的白色枝幹間穿梭，既是夢幻，也是人生。從樹幹直立、傾斜、夜晚到明月升起，自然又超現實的氛圍，給人更大想像的空間。」導演心中的「那一輪明月」，我是看到最後才看見。

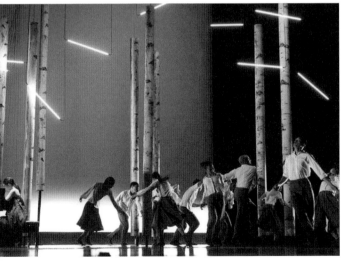

[12] 伊凡創作〈Traces〉結合日光燈的當代日常場景（陳又維攝影）

也許是編舞已各有所司，導演專注在與演員梁小衛工作。她扮演的說書人，從演出一開始是位旅行者，在中段是打掃內務的管家，最後以伊莉莎白女王的大禮服結尾。她是香港的資深演員，也曾多次參與台灣舞台劇的演出，此次特別跨海邀請，便是想借助她說唱的功力。導演在最後排練階段「神秘」地和她工作了三天，我很好奇也有點擔心導演要如何處理文本，如果話說太多，便該考量是否要打字幕，若要上字幕，如何斷句、翻頁及操控人員都是要顧慮的重點。我試著向小衛打聽，但也還是理不太清她的角色與演出內容的關聯。既然她是有經驗的演員，只好由她來判斷用字遣詞了。[13][14]

而這個伊莉莎白女王的服裝設計，引爆了我們在觀念上的最大衝突。林秉豪已是台灣最有經驗的表演藝術服裝設計師之一，根據導演及編舞的需求，他一張接一張草圖畫個不停，甚至頭飾之類的已找了材質試做出來給大家參考，但無論他提供了多少概念，從羅勃傳回的訊息似乎都是要調整的遠多於過關。銘隆在台北創作時，秉豪可以雙向溝通，但還沒見到面的伊凡，好像一直在與導演「密謀」，不知作品脈絡的前因後果，秉豪真的很難選擇配合的方向。到最後伊莉莎白的角色出現時，秉豪和我都抓狂了，這個故事線到底是怎麼走的？就算是拼貼，總也要有個整體感或中心思想，很難斷章取義。[15]

羅勃夾在兩邊也不好過，提議找一位在巴黎服裝界工作的台灣人來做中間人，針對每一項設計「評評理」，看看可否提出更好調整的方向。其實如果連我身處製作都無法拼出圖來，局外人在更短的時間內要如何判斷？這個「緩兵之計」果然沒有發揮多大效果，但給了大家一些時間與空間，秉豪只能憑著「瞎子摸象」的想像，如實做出近五十套服裝。

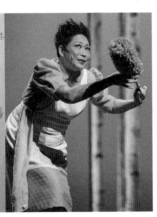

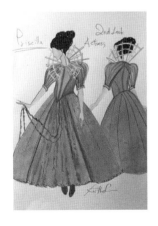

另一件更屬「神秘」的是兩位編舞家完成創作後，由導演分別和他們討論，兩人「王不見王」。

從我的角度來看，兩位編舞家越早有關照越好，畢竟是同台節目，彼此分享可以提前考量起承轉合間的連接，我可不想等到最後階段才一翻兩瞪眼。導演似乎認為應該先讓兩位編舞家暢所欲言，我則看準兩位成熟的藝術家應該不至於會被彼此影響。我一向認定要「穿進」藝術家的鞋子來看事，即使是直覺反應也不想太早提出以免不夠適切，但這樣的你以為、我認為的種種，的確也造成些許誤解與不快，或許是因為之前的創作都是在眼皮子底下發生，我可以全盤掌握作品的發展，是這次的遠距及多頭馬車，引發我「失控」的焦慮嗎？

13　林秉豪設計女演員開場服裝

14　家庭主婦服裝圖服裝成品
（表演者梁小衛・陳又唐攝影）

15　伊莉莎白女王服裝圖

少即是多？

《迴》在國家兩廳院「舞蹈秋天」系列搬上舞台時，各方評論還算肯定，譚盾說：「我創作音樂，而音樂造就了我。」羅勃則認為「舞蹈可揭露音樂藏醞的奧秘」。整體視覺意象豐富的集錦式演出，怎麼看都是個極有誠意的製作，朱宗慶老師更期許這個跨國製作可以「增添靈動的意象、再掀開音化樂之波瀾」。

但順利首演沒有讓我放下製作期那種「失控」的不安，左看右看都有種被魚刺鯁住的感覺？

冷靜下來，得到一個答案：這個製作好像一切都「太多」了！

說書人這條線，有助於演出的敘事嗎？詩化的台詞，創造出有別於舞蹈的意境，這意境似與舞蹈無關，而最終因視覺美學考量沒有打上字幕，便有圈內人提及因為聽不清楚獨白內容，讓他從一開始就有焦慮感。而原本為了表現「唱功」才安排的說書人，從頭到尾幾乎都沒有唱耶。

原本服裝從紅黃藍三原色是無可厚非的決定，銘隆的部分是以深藍及紅為主，伊凡一段舞蹈選擇白襯衫、灰色下身的上班族服飾，另一段則全是淺色的雪紡紗，色重色輕在演出中交錯出現，視覺效果不錯，但不少件誇張的頭飾及服裝，包含伊莉沙白女王服，最後都被放棄了，對於秉豪做的白工感到十分抱歉，但意象式服裝與說書人寫實間，似乎是兩條平行線，這當中還有可以調整的部分嗎？[16] [17] [18]

羅勃身為執行製作，他的工作是要「透過譚盾的音樂，來打造搶眼的視覺、文藝氣息以及全新的肢體動作，實現『舞蹈空間』的目標」。可是我們是否都忘了和譚盾第一次開會時，他對打造一齣現代舞蹈表演想法覺得很好，但在最初便提醒：「要保持單純。」

在難得上大舞台的興奮中，我們是否只想加法，而沒想到減法？更重要的是，站在舞團的立場，舞蹈的主體是否有被突顯？為了隔年的歐洲巡演，我覺得該要實施「減肥」計畫了。

舞台道具的部分很難再更動，只能成為這項製作永遠的「負擔」。環繞在鋼琴周圍的線繩，是由一條繩穿上穿下串成，視覺上乾淨美麗，但無論怎麼小心拆裝，八米長的線團，需要花上至少四個小時才能理順好再使用，成為每站巡迴技術人力有限時的龐大負擔。遇到舞台較小的劇場，十二株白樺樹還放不下，倒地的那株也縮限舞動空間，舞者幾乎無法伸展。昂貴的貨櫃空運費用、兩台平台鋼琴都成為之後邀演的阻力。如果我能早知道，這些可能都會是預先規劃的考量，或是以不同做法來精減裝台時間成本。[19]

所幸，在隔年暑假，我們經過半年沉澱，與銘隆、伊凡、羅勃再聚首台北，有機會一起討論減肥計畫重點，以便因應二〇一七年初至荷蘭四地的巡演。依例，羅勃和我先在「會前會」訂出會議重點，再擇要正式與藝術家商研。大家對於「說書人」的看法很有共識，這位串起演出起始與結尾的重要角色，由導演主導發展過程，少了與編舞家間的互動交流，在演出中成為一條單獨線索，但因分段出現，訊息被舞蹈稀釋，加以未來出國時還有英文用字、來自香港演員後續排練及巡演配合等問題，考量種種現況後，大家一致決定刪除這個部分。

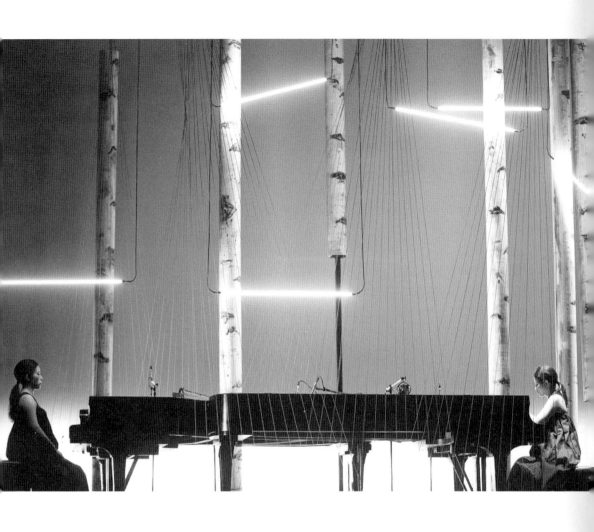

19　《迴》由白樺樹、繩索與兩台鋼琴組成的場景（音樂家左王文娟，右許毓婷，陳又維攝影）

當然要刪除導演心目中很重要的「月亮」角色，是個困難又「殘忍」的決定，如何向英國技術團隊說明，便是羅勃的工作。他提議在適當的條件下，將製作後續版權及演出掌握到我們手中，也可讓未來巡演因單純而更加順遂。

少了說書人強烈的黃色，整體視覺變得清明起來。兩位編舞家針對「減法」後的結論，重新安排進出場調度，兩人還不約而同地都修改了一些舞蹈的細節，讓作品更為精緻。看來不消製作人提點或擔心，經過首演後時間與空間的距離，大家都釐清、也更看清製作，《迴》在大家共同攜手下，朝向更理想的方向前進。

雖說《迴》從發想到執行的四年半過程，有如驚濤浪般地高潮迭起，但參與演出的表演者似乎是平平靜靜地找到屬於他們的收穫。助理總監凱怡談起她原本最憂心這個製作之處在於要「同時滿足兩個完全不同背景、不同文化的編舞家以及不同創作經驗的導演。銘隆老師擅長的肢體語彙細膩隱約，輕描淡寫卻娓娓道來；伊凡的肢體風格，喚醒對身體對每個細胞的覺察，源源不絕地產生動能，並且充滿人性。他們看似衝突矛盾卻又彼此互補，一種兼容並蓄、內斂卻又奔放的想像確實很難捕捉，舞者們在短時間內要如何轉換，如何轉化呢？這些問題似乎在第一次整排之後有了答案。因為，變形蟲們終究能在需要的時候找到他們最好的方式，自在地活著……」

曾參與舞蹈空間《時境》與《沉睡的巨獸》國際共製、經驗豐富的舞者黃于芬以一首詩表達感受：

東方＆西方／傳統＆叛逆／束縛＆解放／制約＆自由。

文字　看見，

社會認知的差異、價值觀念的對立；

身體　展現，

肢體形式的對比、能量投射的收放；

內心　感受，

輿論褒貶的衝突、自由慾望的取捨。

人們迴繞在這些「被分類」的生活之中時，

理性來說，是一個相對論，有失有得；

感性來想，是一種進化論，沒完沒了。

然而，生命總令人感到無奈的核心癥結，

其實是──要掙脫的究竟是「比較」，還是「自己」？

曾參與舞蹈空間二〇一二年與連恩勒巴那舞團合作，目前受邀在伊凡擔任總監的海德堡舞蹈
劇場工作的駱宜蔚，感受到的是另一種情境：

內斂與奔放之間，

迴盪在身體裡流動著，

渴望抽離被人所掌控的自己，

目前與宜蔚同在海德堡擔任舞者的蘇冠穎形容《迴》是「把兩種不同的口味放進嘴裡，那種期待又怕受傷害的感覺慢慢被沖淡，在身體和心靈碰撞下，我發現一種不被束縛著的自由，但又有一個被放生之後不知所措的感覺！」[20]。而甫獲台北市立大學舞蹈研究所碩士學位的張智傑覺得這「兩種不同風格的舞風特色互相碰撞出火花，起初排練是較東方肢體再接著西方的元素進來，身體內在經歷了衝突階段，隨著排練而慢慢吸收轉化試圖找到之間的平衡點。」而目前在法國進修的邱昱瑄面對兩種不同的舞蹈風格，「初期覺得身體有些衝突，但後來察覺其實這是自己給自己設限了；不同當中實際上有著彼此的協調，身體在兩者之間能找到了更多開放的空間，狀態是開放自由且享受的。」舞者們各自在轉換間找到轉化的途徑。[21]

拉扯。

在與環境之間，

也是一種坦然，

剩下的是赤裸，

卸下華麗的樣貌，

對抗與接受反覆的運作，

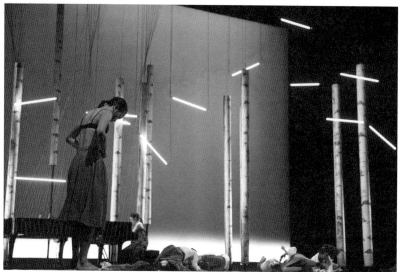

20　舞者駱宜蔚（左）與蘇冠穎在〈Eight Memories in Watercolor〉（陳又維攝影）

21　舞者邱昱瑄在〈Traces〉（陳又維攝影）

舞團的資深舞者陳韋云進一步看到：「我們經常會被一些既定的框架約束著，有人會選擇試著去妥協它，而有人則是選擇去對抗它。人生中這些有形或無形的束縛或許是一個長久以來的習慣，但那也有可能是推動我們向前進步的大手，在追尋自由的過程中也許會倉皇受傷不知所措，但只要我們努力，就要相信可以獲得平等的自由。」

另一位資深舞者施姵君，對於這種挑戰的領悟有所不同：「人生的時間無法停止，更沒有辦法迴轉，然而這些時光會變成我們珍貴的回憶，得來不易的回憶無論是好是壞，讓我承載著這些力量以及現代社會帶給我的影響勇往直前。這個時代創造了我們，而我們創造時代，更重要的是我們如何堅定自己的信念，再為自己創造更多的機會。」

參與首演的英國舞者克里斯多夫‧坦迪（Christopher Tandy）與伊凡已共事四年，感覺《迴》為彼此的創作關係「劃下新的註解，引領我們到全新的肢體與哲理的領域……研究譚盾的音樂，並能與所有伙伴一起將此音樂化為現實，並在作品中加入其他主題，這種感覺很親密……我認為《迴》是個能夠體現和諧文化交流的實體作品，而我也希望它能夠為觀眾展現一種嶄新形態的詩。」[22]

另一位西班牙客席舞者伊內思‧貝爾達（Inés Belda）覺得自己像是《迴》這幅巨大拼圖中的一小片，整個過程豐沛了她「做為女人與個體的自覺，而我也很確信無論觀眾的性別、年齡和出身為何，《迴》都將具有啟發性的效果。」

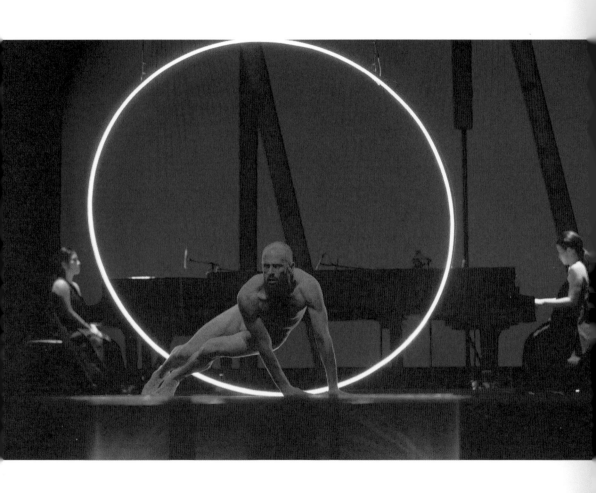

22 克里斯多夫在〈Eight Memories in Watercolor〉演出（陳又維）

對舞台上共同參與演出的兩位音樂家們而言，《迴》也是一個極為不同的經驗。曾於二〇〇九到二〇一〇年擔任國立台北藝術大學駐校藝術家，與國家交響樂團、國立台灣交響樂團等多樂團合作演出的王文娟提到，在她所主奏的〈Dew-Fall-Drops〉與〈C-A-G-E〉，「有許多靜默的空間與能量，作品中許多素材總讓我憶起過去彈奏琵琶的經驗。在西方記譜媒材的框架下，飽含了東方人文精神的哲思。別於過往，這幾首作品的演出不僅以聲音賦予時空意義形象，更加以舞蹈的肢體姿態張力詮釋演繹這些樂曲。往復的排練過程，我們的呼吸漸趨一致，共同創造經歷每一次的束縛與解放，千迴百轉，形體上也許我們仍舊在原地打轉，但卻已越過千山萬水。」[23]

國立台北藝術大學鋼琴演奏碩士許毓婷覺得參與《迴》與以往演出最大不同之處在於「平常演出只需專注於音樂的呈現，與舞者區分為兩個不同的個體，就像是『主體（舞蹈）和背景（音樂）』。但《迴》，除了各自的挑戰外，仍需在相同的時空中交融、交錯，以不同的形式展現同一種情緒、氛圍，音樂家儼然躍為『表演者』的角色。而一旦卸下音樂家的名號，又有什麼是無法嘗試的呢？

只需歸零、拋下一切束縛，讓赤裸的心靈，感受這舞台上發生的所有瞬間……」[24]

編舞家銘隆覺得在過程中，藝術家們提出對美學的獨特切入點和個人的訴求方式，都在他腦海中激起大小不一的漣漪，促使他「回頭再次檢視所做的選擇，並有條理地闡述理念，以提升製作的藝術性。」伊凡則希望《迴》「能夠開啟嶄新境界，讓觀眾可以自由遊歷其中，邀請大家拆卸舊模式，邁向更深遠的未來。」

23　音樂家王文娟預置鋼琴演出（陳又維攝影）
24　音樂家許毓婷演出（陳又維攝影）

服裝設計林秉豪記到：「在世界多元文化共存和交流日益頻繁的形勢下，人們對跨文化交際，尤其是對東西方文化差異的認識有了更高的要求。在一些跨文化交際生活中，因為人們對文化背景的差異不了解，造成了交流的誤會，《迴》的幕後製作，就是一個實境現場。」25 39 在我們所經驗的高低起伏動盪中，誠如羅勃所言：「距離是想像力的磨刀石。」此時搖身一迴，所有人應該都感受到「美麗就在燈火闌珊處」。

舞蹈空間×ANMARO×CRYPTIC×科索劇院《迴》

● **首演**
2015 年 11 月 13 － 15 日國家兩廳院「舞蹈秋天」，國家戲劇院

● **巡演**
2015 年 11 月 28 － 29 日台中歌劇院「巨人系列」，員林演藝廳

● **試演**
2016 年 12 月 20 日苗栗苗北藝文中心
2016 年 12 月 22 日台中葫蘆墩文化中心

● **歐巡**
2017 年 3 月 4 日荷蘭海牙 Zuiderstrandtheater
2017 年 3 月 8 日荷蘭海爾倫 Parkstad Limburg Theater
2017 年 3 月 10 日荷蘭布雷達 Chassé Theater
2017 年 3 月 13 日荷蘭格羅寧根 Groningen

* 迴主視覺設計／許銘文

如夢幻泡影——攜手香港「進念·二十面體」

「進念·二十面體」在一九八二年創團之初，就曾應邀來台參加第一屆亞洲戲劇節及會議，在國軍文藝活動中心演出《龍舞》與《中國旅程之五——香港台北》。

一九八四年再應雲門舞集之邀，在國立藝術館發表《百年孤寂第二年——往事與流言》與《列女傳——三個女人的一隻神話》。我是一九八六年在香港大會堂才第一次看到他們的演出，舞台平鋪上大面積的木質地板，從舞台最深處延伸到台口之下，簡約靜素的美是從來沒見過的，演員從遠處以Z字型來回行走逐漸移步到台口的極簡演出形式，也是我從未見過的。

一九八八年「屏風表演班」邀請進念合作《拾月／拾日譚》，主題是說一群青年男女，決定在到處都是死亡陰影、恐懼與不安的大瘟疫期間，關起大門自我封閉，他們輪流扮演不同角色，以說故事消磨日子，天天講，彷彿講足十天一百個故事，瘟疫就會自動消失。進念滿場病床的舞台，「瘋言瘋語」與類似舞蹈的肢體表演，驚艷台灣小劇場界，學者馬森稱之「的確為台北的戲劇界帶來了一次嶄新的刺激，其前衛性與實驗性均超出了我們實驗劇展中演的劇目之上。」[40] 甚至連建築師陳瑞憲都提到，進念在那個年代給了他很不一樣的衝擊，是在於「創作者敢於顛覆某種慣性的表現手法，賦予藝術一個不被概念化的思維。」[41]

光華雜誌在一九九一年訪問李國修時，還提到這「讓許多人跌破眼鏡的組合」做了一齣最不

像屏風的戲，但進念的結構與解構值得他學習；而創辦人榮念曾表示「對香港來說，真性情的國修就是台灣，就是這個時代前驅的、堅忍的、好學的文化創意精神。對進念來說，他真是我們學習互勉的好榜樣。對我來說，國修就是好友國修……獨一無二的國修。」可見兩團惺惺相惜、非比一般的交情。

相隔十年，一九九七年國修老師應進念之邀，赴港參加了「兩岸三地文化交流計畫——第一屆城市文化國際會議」的演出節目《中國旅程一九九七》，以「一桌兩椅」形式，執導《奉李登輝情結之謎……塵歸塵，土歸土》。演出交流之後，榮念曾進一步欲將城市文化會議發展成為於上海、台北、香港與深圳四城間的定期年會，國修老師深諳兩人情誼與會議的意義，但認為不是他一個劇團所能負擔起的任務，於是提議由表演藝術聯盟接手。在無論對於進念極端前衛的演出形式，還是對形塑文化環境的意圖，都是相當不熟悉的狀況下，因為國修老師的叮囑，時任表盟理事長一職的我只有「恭敬不如從命」糊裡糊塗地接下這份責任。

文化會議持續走到現在，在我參與的十多年間，進念都是扮演會議領銜人的角色，從主題設計到交流形式、成員邀請無一不費心安排。我們從藝術教育、藝術節、藝術評論談到藝術環境，從文化統計、文化資源、文化創意產業到城市品牌、公共治理與文化參與，每一年的主題都督促

馬森，〈進念·二十面體劇團的衝激〉，《馬森戲劇論集》，台北：爾雅，一九八五。
〈告別台灣劇場大師李國修〉，進念·二十面體 FACEBOOK，二〇一三年七月八日。

我們去蒐集、研究資料，匯報觀點並參與討論。進念於我，就是文化政策思想的啟蒙。

但終於有一天我累了，有感於這一路的旅程雖不至於是空談，但我們為什麼沒有在彼此核心的表演藝術上有實質合作？進念這個曾經讓台灣劇場界大開眼界的實驗性團隊，當下的表演是什麼樣態？他們常用主題命名，建築、張愛玲、歷史都被他們發展出精采的系列，近年的《半生緣》、《萬曆十五年》、《華嚴經》，巡演台北時皆創造極大的好評迴響，和舞團有合作的空間嗎？

我在二〇一三年舞團即將邁向二十五週年時，向進念的聯合藝術總監胡恩威發出邀請。

一個人要過二十五歲生日時，也許大家都會恭賀他正值青春，艷羨他的未來是充滿彈性、希望，一切都還是可以隨心所欲的時候！但一個舞團要過二十五歲生日，好像就比較不一樣了……

回想舞蹈空間在草創初期，不是牙牙學語地模仿，她主動地提供台灣中生代編舞家一個恣意揮灑的環境，她從每位合作過藝術家的工作習慣中，學習到寬廣的接納與包容；在成長的期間，舞蹈空間自彭錦耀、楊銘隆前後任藝術總監身上，了解到專注、深度發展藝術理念的可貴與挑戰；大概到了一般人的高中階段，舞蹈空間走向國際，與歐、美、亞洲多位藝術家跨界、跨域合作，共同在世界舞台上打造出保有在地特色的作品。

二十五歲的舞蹈空間，未達「苦盡甘來」之境，但至少已擁有些成熟與智慧，與進念合作同慶，就是一個經過相當思考的選擇。進念·二十面體在香港從非主流打到主流，在榮念曾與胡恩威兩位都具有建築背景的藝術總監帶領下，舞台景觀視野有別於一般，舞蹈空間要的便是共譜一段「多媒體舞蹈劇場」的佳話。

從「非法」開始的夢幻組合

由國家兩廳院委託製作，兩團的合作被國家表演藝術中心董事長朱宗慶稱為「夢幻組合」，導演胡恩威運用《金剛經》創作了《如夢幻泡影》，這是舞蹈空間從來都未想過要觸碰的主題，但是用生活化、「行動禪」的概念來創作，倒是舞蹈空間一向「有法」又要能不拘泥於法的「同路人」。胡恩威稱這個製作是「非法舞蹈劇場」，將「法」主要定義為傳統、制式的典型形態，「非法」意指在創作上將奉行顛覆主義，變造尋常的起承轉合規律，給予舞台作品全新的表現視野。

排練第一天，胡導拿出一副「金剛牌」，靈感來自塔羅牌的七十八張金剛牌，代表人生的七十八個階段，每張牌不直接給答案，希望能夠藉著被拆解的文案，挑起不同的啟發思考。舞者們對牌上的經文不熟，但神奇的是，抽到的牌似乎都可與「主人」對接上關聯。我抽到的是在經文最後一品「一切有為法，如夢幻泡影」，正是胡導創作的靈感來源，這樣「合拍」不就意味著演出一定會成功嗎？但我也看出這更是我一輩子盡心盡力為人作嫁的藝術行政工作的最好註解。26

在整個創作發展過程中，導演與舞者據此相互討論，變化出不同的詮釋方式。每位舞者抽到的經文牌，精簡成大家的「法號」。甘翰馨法號「山王」，讓她覺得：「不想擁有居高臨下的傲氣，

而是更希望自己歸零，踏實地走向每一步，穩健通往山頂；面對自己，也期許自己，有著當墊腳

石的心量與成就他人的胸襟。」吳禹賢法號是「斷滅」，她也看到「從抽卡以來，就一直抽中看

似負面詞句的牌，但總在自圓其說後變得放心，甚至有種捨我其誰、莫名自大的感覺，這也是自

己個性之一吧！」。其他像韋云是「多羅」、智傑「來去」、宜蔚是「不畏」等等，多多少少都和

他們未來人生有所連結。[27]

胡恩威每天早上都會抄一段經文，已經持續了一年多了，所以他希望舞者們一起讀經文、抄

經文，找到符合每一人扮演的角色。這種像天書般的功課，讓法號「三千」的陳楷云「印象深刻、

沒齒難忘」，畢業後已有十年不曾端坐在桌椅上抄寫功課的她，在漫長抄經過程中，產生「焦慮、

煩躁、不耐的不適應症。寫也不是，不寫也不是，硬著頭皮一筆一劃地寫了幾章，就在終於找回

「手感」後，順著經文的長短頓挫書寫，彷彿進入了一層奇特的呼吸律動，就像進入催眠一般，

沉靜、安然自得。」[28]

來自香港的客席舞者黃大徽接到抄經的指令，則是想到底如何才可以把過程變得不一樣。他

買了本小小寫生冊和幾支白墨水筆，「有空就靜下來搬字過紙。白色墨水寫到白色畫紙上，文字

像出現了但又即刻消失，就是墨水耗盡也不易察覺，經文猶如紙刻。完成後逐頁翻看，一切似有

還無，然而把畫冊迎著光線調到某個角度，每筆每劃都清晰可見。創作大概也就是這樣一回事，

每天所見所聞所處所感，似有還無地儲在身體，就等拿到光線那個角度的出現。」經驗豐富的他，

從一開始便找到切入導演思維的方式。[29]

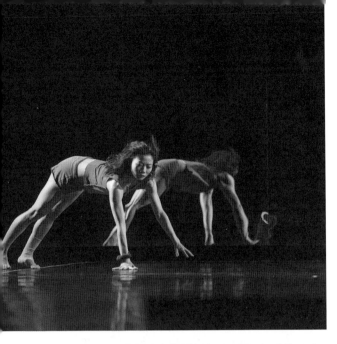

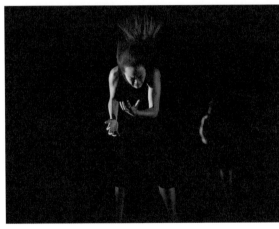

胡恩威認為一般人「一提金剛經，大家會覺得是很重，但《如夢幻泡影》表現的是輕，是鬆，是快，是夢，是幻，是顏色，是氣味，是光。是一種舉輕若重、似有還無的⋯⋯」

他在宣告記者會時，說明製作中以〈如〉〈夢〉〈幻〉〈泡〉〈影〉五大段落為結構的意象：

〈如〉：如果一切由一點光開始，如果風不是風，雨不是雨，雲不是雲，天不是天，如果沒有開始，也沒有結束，如果來了不是來了，去了不是去了。

〈夢〉：一個人坐在沙發上，像佛洛伊德那樣地在做夢，夢見另一個人在做另一個夢，人生是夢非夢，時間非時間。

〈幻〉：幻想幻滅幻象幻覺幻境幻影幻化⋯⋯

〈泡〉：消失了，消失了，一切都消失了，在鏡子裡面，在空間裡面，在一切裡面，消失了，一切都消失了，消失沒有消失，存在沒有存在，存在消失了。

〈影〉：影像的影子投影在另一個影子，影與光，光是光，影是影，光中有影，影中無光，光不是影，影沒有光。

舞蹈依此結構也明確分為五段，慣於建築理性思考的胡導，設定內容方式很「數學」。每段舞蹈長度為十六分鐘，由舞者即興。每位舞者先依據自己挑選出來的經文，發展成六段一分鐘舞蹈素材，再將六段精鍊為一分鐘，成為第一段〈如〉十六位表演者每人一分鐘的獨舞。接下去的段落，同樣在十六分鐘內規則變化：第二段雙人，分八組，每組兩分鐘；第三段四人，分四組，

每組四分鐘；第四段是兩組，各八分鐘；最後是全體舞者共舞十六分鐘。舞者們在這八十分鐘的

舞蹈中，得時時保持最大的敏感度回應劇場所有的元素，導演在架構下給予極大的信任與開放，

舞者們必須在對肢體詮釋的自由中，找到更大的自在。

法號「虛妄」的蘇冠穎發現：「抽金剛牌、抄經、獨立創作幾個段落的獨舞、再經整合，並

加入我個人極不熟悉的探戈，甚至是過去不擅長、現在也並不專門的背誦等等，舞蹈這份我賴以

為生的專長，猶如經歷一場乾坤大挪移般，不僅要時時累積，保持足夠的專業能量來穩固重心，

還要能啟發自己移動到無邊無際的身體可能，迷惑難免，但『虛妄』本是不找事實根據的，若當

『創意＝希望』，比較多的是刺激，看的、演的都刺激。」

陳韋云在過程中，慢慢體會到《金剛經》的意義，即興舞蹈的模式，讓她打破原有的限制，

認識到「不凡」的自己。演出中的隨機元素是挑戰，也是自由，舞者「不僅要在舞台上花比過去

多一倍的全神貫注，相對也要釋放相較以往更繁瑣的拘束，將感官全面打開，在接收每一項刺激

帶來反應的同時，還得專注處理自己所處的環境，做出在當下狀態融合、對抗的立即判斷，獲得

有別於以往的養分及力量。」

而邱昱瑄則體會到「安靜」是她在作品中著墨的一件事及一種狀態，「如何將有形的技巧放

入身體內，再將它無形地展現出來，並在適當的時候留白給身體、空間，就像『見山是山、見山

不是山、見山還是山』的層次，必須專注的自我修行，且持續追尋著。」

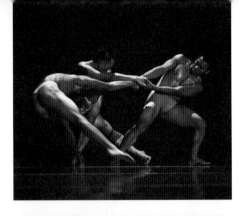

戴于修發現，與其去看身體能否跟上導演的速度，不如去看腦袋能否跟上。舞者們「必須花相對多的時間，習慣一直會出現在周圍的文字，同時機靈地反應場上各種幾乎不重複的隨機順序。必須保持開放心情來應對接收與釋出，沒有一定的規矩，進而超脫所有的規矩，如貫穿全文的那句：如夢幻泡影，如露亦如電，應作如是觀。」

凌駕在技術之上的技術

這次和進念合作的最主要目的，便是想一窺他們的「平價」高科技舞台技術，他們的作品常用到的超厲害投影效果不是靠高昂經費堆疊出來，而是來自他們對投影機極其熟練的操作，以及對投影效果的完整預期。這次演出，進念不只用投影，還用上很難掌握的「即時投影」及「環繞音響」，不費吹灰之力，便將讓大夥兒「流口水」設備統統用上。

在首演前兩個月左右，攝影團隊在排練場記錄了所有素材，直到劇場裝台的第三天才再出現，測試即時投影效果。當晚十點離開劇場，第二天一大早九點，便以驚人效率及修改速度提出全新內容。進念累積多年投影經驗，找到的「秘訣」就是將所有投影依固定基礎尺寸來變化設計，以二米乘一米的白板加以組合，四片一列橫排，投影面成為二米乘四米大小，上下兩層是四米乘四米，以此類推的各種組合便於計算與校正，以「迅雷不及掩耳」的速度掌握到種種投影效果。

《如夢幻泡影》的音樂設計由與胡恩威合作多年、香港著名音樂製作及歌手經紀公司「人山人海」成員于逸堯擔任。他在劇場場勘時發現國家戲劇院設有環繞音響設備，便眼睛一亮地想要了解喇叭配置方式，全場分線控制每一個喇叭的設計讓他很滿意，便淡淡地表示可以考慮用環繞音響喔。

我心想國家劇院自開館近三十年以來，能夠用上這設施的一個手就比完了，之前有用上的

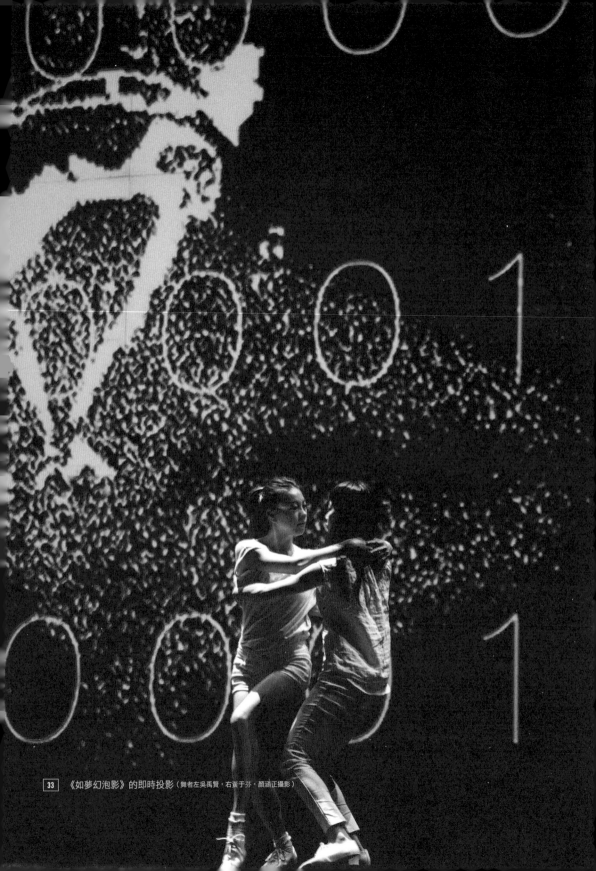

《如夢幻泡影》的即時投影（舞者左吳禹賢，右黃于芬，顏涵正攝影）

《歌劇魅影》，足足有三週裝台時間，平時一般製作四天裝台來得及嗎？這意味著他要將音樂效果分流，創作及測試已不簡單，加上還跨界邀請了曾為陳奕迅、鄭秀文等藝人演唱會指定吉他手，獲二○一三金曲獎最佳女演唱人獎及作曲人獎提名肯定的創作女歌手盧凱彤現場演出，要處理的音樂細節應該更多，他們可真要好膽識啊！

確實，他們真能在不疾不徐中，處理好一切技術細節。週一掛好燈光及投影白板等天上之物，週一晚舞者便在台上整個跳上一回；週二主要試音響，舞者跳了兩次；週三試投影，舞者再跳了兩回，週四總彩排，又跳了兩回；加上週五下午再彩排了一次，舞者在首演前足足在舞台上跳了八回。在台灣，一般新製作，舞者大概要到週三晚上才能在舞台真正整排，運氣好週四走兩趟、週五下午一趟，總共四趟。因為各種原因致使「首演是真正總彩排」的狀況，在業界並不少見。

而進念演出要處理的即時影像、環繞音響、現場演唱，以及非常不同於台灣劇場的燈光設計，並使用到後舞台區域等等複雜情況，還能讓舞者史無前例地整場跳上八次，對於技術的掌握能力真是驚人，也幫助舞者多幾分安心，對即興與演出有多幾分敏感度練習的機會。

除了對技術的高度掌握之外，進念相關藝術家個個對於創作都有獨到的想法。

吳禹賢甚至覺得，「參與《如夢幻泡影》演出的藝術家，每一位都像老鷹一樣，有著敏銳的雙眼從各個面向觀察著我們，所有個性優缺點、習性，彷彿一眼就能被看穿；和自己相處二十四年都不見得可以透徹，何況是相處不到幾個月的人們。也許人不只有一種個性，看見、不被看見，或想、不想被看見的，我試著挖掘分析，像極了偵探遊戲。」

音樂總監于逸堯在二〇一四年香港文匯報的訪問中，向記者尉瑋提及他早在十多年前就在《電光幻影》的唱片中融入許多佛家的概念，後來才慢慢發現，所謂「電光幻影」，是來自「如夢幻泡影，如露亦如電」。《如夢幻泡影》在台北首演後，讀過了《金剛經》，他對這句話有了新的理解：「其實佛經裡面，或者佛教想要傳達給大家的概念，都是一些可以領悟、沒有實體的觀點，裡面很微妙地包含著你對於一些看不到摸不著的東西的相信。一句『如夢幻泡影』就如同一個中介、一座橋樑，用一些具體的、外在的形象來解釋無法捉摸的概念，讓大家得以明白、體會不能言傳的抽象思想。」而相較於其他，音樂是一種「空」的媒介，舞蹈至少有個身體，雕塑可觸摸，「為什麼聽這個音樂會覺得『暖』？像春天？好像在海邊？解釋不了哦，但音樂就是這樣，把一些很抽象、難以用其他方式傳達的感覺，透過音符傳遞……所有的藝術形式中，音樂和時間最有關係，如果沒有時間，基本上就沒有音樂。我們經常說過去、未來、現在，佛教則總講當下。如果你真的要去顧及當下在這個空間中存在著的你，正正和音樂有個很微妙的連結。」

于逸堯運用不同音樂靈感與素材，重新創作音樂架構，「再造」音樂的層次很豐富，有旋律為主，也融入各種音效。有一處遠遠傳來的哭聲，擬真得讓不少觀眾頻頻四處尋找，還以為不遠處真有泣不成聲的觀眾。

盧凱彤在演出中用不同音色的吉他演出，台北三場演出她自己覺得狀態都不一樣，像是經歷一場「修行」，原來她要去找的「不是要去彈哪粒音，怎麼去掌握節奏來營造戲劇和娛樂效果，而是整個人要去到一種無我的狀態，如夢幻泡影。到第三場，我覺得開始稍微做到一點點，因為

42

詳見：https://reurl.cc/3jNme8

當下我一彈完，已經不記得自己彈過些什麼，沒有憂慮，但是比前兩場更集中精神。原來活在當下，其實是你要百分百 focus 你現在正在做的事情，然後很 focus 地忘記它。以前開演唱會或現場演奏，集中精神是要求自己不可以彈錯，不可以忘歌詞，其實這不是集中精神，而是擔心與恐懼。但在《如夢幻泡影》中，要相信恐懼並不存在，只有你和你的吉他，還有身邊的舞者。如果可以一點點進入這無我狀態，其實是很舒服的。無重狀態中的我，原來是這麼自在。」[35][42][34]

導演胡恩威在演出完成階段，重新審視整體製作，別出心裁地將節目冊設計成一個影視設備的使用說明，我是電腦螢幕，擔任導演、設計及編舞的他是主機，舞台設計陳瑞憲是投影機，音樂總監于逸堯是音響，音樂創作現場演奏盧凱彤是擴大機，動作指導伍宇烈是CD機，所有表演者都是CD，彼此相互連結，並提出一個新的說明來整合所有元素⋯

34 盧凱彤的吉他演出（覽者戴于修・進念・二十面體照片提供）

35 演出製作說明書

如：時間——時間是結構

如果沒有時間，便沒有消失，因為有時間，所以有過去及未來。永恆這個概念誰出現了。永恆是不是一種「空」的概念？

為什麼是八十分鐘？

因為在舞台上裝台和排練的時間最有效的長度是八十分鐘。

時間的長度影響了表達的可能。為什麼廣告通常是三十秒？為什麼電影通常是九十分鐘？為什麼電影預告片通常是兩分鐘？為什麼流行歌曲通常是三至五分鐘？

時間的長度就是內容的結構。

時間是結構，聲音和音樂跟著這時間來發展。

夢：：音樂——音樂是內容

五場音樂和聲音的設計是充滿時間的內容，把時間填滿了。一分鐘的音樂可以是怎麼樣？手機的鈴聲有多少不同的長度？電腦出現之後做音樂出現的更多的可能性，時間可以變得更加精準，一分鐘六十秒就是一分鐘六十秒，沒多沒少。電腦和電子的合成也可以擺音樂 cycle 再用和重用，一個音被無限拉長一分鐘變成十分鐘，可以不斷重複地 repeat，也可以隨機排序。空間的聲音，空的聲音，非的聲音。

非音的吉他，吉他成為的古琴。非音，聽不見的音，感覺的音，有樂而無音，有音而無樂了。

幻：影像——影像是情感

動作被放大成為了影像，身體成為了影像的互動，數字的零和一，有與無，是與非。

抄經就是動作與影像的互動，手拿著筆，透過眼睛的流動，一筆一劃地把經文寫下來，成為影像，這些影像再被重組再造，投影在舞台上面了。

空的影像，空的空間的印象就是空的影像？一個房間被填滿了就是一個非空的影像？

泡：空間——空間是形式

舞台的台口寬十六米，高九米，深三十四米。

舞台上共有五十一條可以升降的吊桿，其中有三分之二是由電腦控制的。

舞台的燈光共有三個來源——地面上的燈、舞台兩旁的燈、吊在舞台上面的燈。舞台燈光有不同的顏色，黃的白的。

空間被八幅長方形的牆分開了，隨著吊牆的移動、燈光的變化，產生了不同的空間。

舞台的空間。Let there be light. 有光才可以看見空間。光成為空間的形式。空間的形式就是影像了。

影：動作——動作是訊息

站著不動，一秒鐘的動作，一分鐘的動作，可以表現什麼？

舞者在《金剛經》裡面選擇一些詞和片段，文字轉化為動作，動作轉化影像，影像成為了情感。

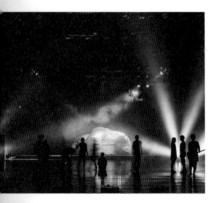

陳瑞憲常說在胡恩威的作品中可以找到很多能量的連結，胡導擅長將不同的元素融合和轉換，將原有的框架拆除再重組，讓劇場成為他的實驗室，所以往往被他對以前衛、新奇的實驗與觀眾溝通，努力地在劇場裡挑戰戲劇的最大可能所深深吸引。

對於這場處處充滿著「非」法的《如夢幻泡影》，陳瑞憲想像出來的舞台設計主題是「透明」。[36]然而「這所謂的透明」，卻又是需要被看見的具體形象，在「實」的空間物件裡穿透出「虛」的微妙對比」。胡恩威給他的另一個難題是一隻他認為不優雅的巨型黃色小鴨，在他的舞台想像上，從來不曾有過如此「具象」的舞台物件。最後這隻高達四米「小」鴨，被放在舞台最深處，在演出最後才被亮相，直接影涉二〇一三年在香港維多利亞港展示沒幾天就爆了的黃色小鴨事件。藝評台莫嵐蘭提到：「演出最後，躺在舞台上消氣的黃色巨鴨、兩廳院演出前播報再一次出現，或[43][37]許就是導演的巧思，《金剛經》云：『若見諸相非相、即見如來。』」

36　《如夢幻泡影》導演胡恩威（右）與舞台設計陳瑞憲（許斌攝影）

37　演出最後消氣幻滅的黃色小鴨（許斌攝影）

《如夢幻泡影》在國家兩廳院的支持下，在三月於「二〇一四台灣國際藝術節」閉幕演出，半年後在香港文化中心巡演。進念在演出後，照例舉行演後座談，我很驚訝，幾乎有八成觀眾留下。我悄悄問了同在台上的盧凱彤：「這正常嗎？」她笑笑回答：「當然不正常！」

從觀眾的提問來看，似乎沒有觀眾對表演方式有任何疑問，有一、兩個音樂的提問外，其他都聚焦在對主題的發想，甚至有人將舞蹈從一生二，再至四的變化與太極的「兩儀生四象，四象生八卦」來應對，顯現出進念長期以來在香港培養出基本的「文青」觀眾，對於演出都抱著濃厚的研究興趣，也不枉進念長期在觀念上推陳出新的耕耘。 38

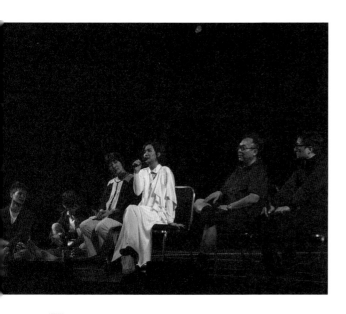

38　《如夢幻泡影》香港演後座談（右起作曲于逸堯、導演胡恩威、吉他演奏盧凱彤、製作人平珩及舞者，進念‧二十面體照提供）

這個作品誠如胡導所言「不重」，而是提出很多可連結的觀點，就像同台參與演出的進念老

班底演員楊永德所寫：[39]

「有『我』，有『你』，世界從這裡開始。一切種種由此衍生：

一個個體、一群眾生、一些動作、一個故事、一個位置、

一個法則、一些經驗、種種情緒、一種舞步、一些情懷、

一個對象、一種標準、一點分別、一些預設、一種選擇、

一種節奏、一款節拍、一種角度、一些情感、一些猜測、

一點計算、一種定義、一個空間、一些學問、一個情境、

一首老曲、一種姿態、一些意象、一點關聯、一種觀念、

一一顯現出來。

你我相互牽引，相互作用，相互發展，連線不絕，有無止休，再生又死，再滅又生。那裡是你我。」

或許更如同參演的另一位經常與進念合作的日本 Pappa Tarahumara 劇團導演及演員松島誠的

筆記，這個製作不只是這個製作，而是表演藝術無止境的叩問：

「舞台常常丟給我問題，我是怎樣到了這裡來？什麼原因讓我到了這裡？

我知道我們都想跳舞，但我們需要原因。

為什麼要跳舞呢？有些時候，我真的找不到答案。同時，我看各位都想得到答案。

但真的會有答案嗎？當你有了答案，下一刻它就會消失。」

在日本大地震後，我想我感受到，當下是為了求活，嘗試著找真實的片刻，希望這些真實的片刻讓我繼續。

之後，我們在舞台上，會有下一輪的問題⋯⋯」[44][40]

《如夢幻泡影》選擇在舞蹈空間背後最重要支持者——《皇冠》雜誌六十週年之際推出，此次的合作成為難忘的體驗，進念讓舞團空間「進念」，也堅定了我們對於表演藝術「金剛」般信念！[41]

莫蘭嵐，藝評台駐站評人，〈諸相非相，如夢如幻《即夢幻泡影》〉，二〇一四年三月二十一日。

除註記外，引言均摘自《如夢幻泡影》節目冊。

39　客席演員楊永德（諸洛正過攝）

40　松島誠在《如夢幻泡影》的演出（進念‧二十面體照片提供）

41　《如夢幻泡影》香港演出後合影（進念‧二十面體照片提供）

舞蹈空間×進念 · 二十面體《如夢幻泡影》

● **首演**｜2014 年 3 月 21 － 23 日，2014 台灣國際藝術節，國家戲劇院　● **巡演**｜2014 年 9 月 19 － 21 日
香港文化中心大劇院

* 如夢幻泡影主視覺設計／進念 · 二十面體

一堂永遠不會結束的課

回看這一路上為「舞蹈空間」形塑樣貌的創作者們，個個都展現了獨到的創意，也都勇於挑戰舞蹈尺度與方向，更是有志一同的藝術家。舞團有幸遇上這些「貴人」，讓我們走得更理直氣壯，也讓我們體認彼此學習、溝通對話、誠心交往的重要性。每一個歷程的當下，雖都有說不盡的困難與辛苦，但留下的都是滿滿的收穫與持續奔向下一站的勇氣。

許多時候，我覺得我是在「高攀」這些藝術家們，他們讓我這個不會創作的人，能夠透過他們無私的分享，將他們、你們、我們關心的議題，以各種出人意表的方式陳述出來，不是走在街頭的大聲抗議，也不是自掃門前雪的不聞不問，而是還兼具了藝術性的委婉呈現，不但帶給大家寬廣的想像空間，也因為這份委婉，呈現的意義可以超越議題本身，引發更深切的省思。

在重新審視這些歷程時，我很慶幸當初讓舞者們留下他們對於作品觀點的紀錄，看到這些優秀舞者不但逐漸成為高度敏感的肢體研究者，也從學習中不斷提升自我要求的高度，更透過閱讀、思考，增廣了關注的面向，讓我很驕傲看到他們重新定義了「舞者」這兩個字的意涵。

「國際共製」是我「宣揚國威」，讓世界看好台灣的實質行動，也是我在工作多年後的奮力一搏，無論是實質的計畫合作，或是與國際藝術家的長期合作，這都將是一堂永遠不會結束的課，在過程中我看到自己，也看到他人，在所有學習與領悟中，讓我們一起前進！

國家圖書館出版品預行編目資料

一堂永遠不會結束的課：平珩的國際共製
「心」經驗 / 平珩著.
--初版.--台北市：皇冠文化.2022.03
面 ;公分（皇冠叢書；第4989種）
（創藝；02）

ISBN 978-957-33-3849-9(平裝)

976.92 111000636

皇冠叢書第4989種
創藝 02

一堂永遠不會結束的課

平珩的國際共製「心」經驗

作　　者—平　珩
發 行 人—平　雲
出版發行—皇冠文化出版有限公司
　　　　　台北市敦化北路 120 巷 50 號
　　　　　電話◎02-27168888
　　　　　郵撥帳號◎15261516號
　　　　　皇冠出版社（香港）有限公司
　　　　　香港銅鑼灣道 180 號白樂商業中心
　　　　　19字樓1903室
　　　　　電話◎ 2529-1778　傳真◎ 2527-0904

總 編 輯—許婷婷
責任編輯—陳思宇
美術設計—賴佳韋工作室
行銷企劃—許瑄文
著作完成日期—2021年6月
初版一刷日期—2022年3月

法律顧問—王惠光律師
有著作權·翻印必究
如有破損或裝訂錯誤，請寄回本社更換
讀者服務傳真專線◎02-27150507
電腦編號◎580002
ISBN◎978-957-33-3849-9
Printed in Taiwan
本書特價◎新台幣399元/港幣133元

● 皇冠讀樂網：www.crown.com.tw
● 皇冠Facebook：www.facebook.com/crownbook
● 皇冠Instagram：www.instagram.com/crownbook1954
● 小王子的編輯夢：crownbook.pixnet.net/blog